The Watercolor Bible

水彩畫
自學聖經

飛樂鳥工作室／著、吳嘉芳／譯

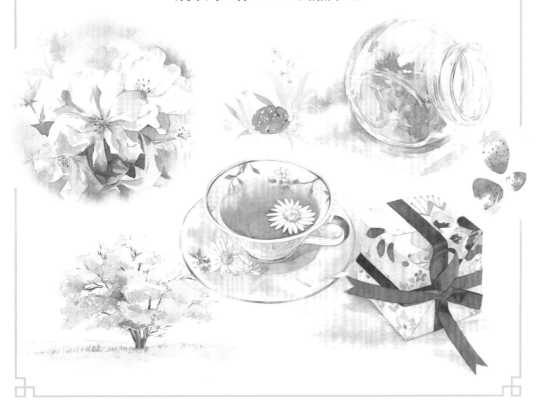

水彩畫自學聖經：7 大主題，51 個自學要點，一本最全面的水彩繪畫技巧寶典！

作　　　者：飛樂鳥工作室
譯　　　者：吳嘉芳
企劃編輯：王建賀
文字編輯：江雅鈴
設計裝幀：張寶莉
發 行 人：廖文良

發 行 所：碁峰資訊股份有限公司
地　　　址：台北市南港區三重路 66 號 7 樓之 6
電　　　話：(02)2788-2408
傳　　　真：(02)8192-4433
網　　　站：www.gotop.com.tw
書　　　號：ACU082000
版　　　次：2020 年 08 月初版
　　　　　　2023 年 10 月初版五刷
建議售價：NT$360

國家圖書館出版品預行編目資料

水彩畫自學聖經 / 飛樂鳥工作室原著；吳嘉芳譯. -- 初版. -- 臺北市：碁峰資訊, 2020.08
　　面；　公分
　　ISBN 978-986-502-604-2(平裝)
　　1.水彩畫　2.繪畫技法
948.4　　　　　　　　　　　　　　　　109012484

前 言

這是一本以自學水彩的角度出發，為廣大自學者量身打造的水彩入門課程。全書分為工具選擇、技法講解、寫生創作、大師風格臨摹等部分，真正做到讓「零基礎的初學者到寫生創作達人」看了都有收穫。本書從小清新的簡單平塗風格，到永山裕子式的光影變化，以及 Terry Harrison 式的風景畫風，或是 Turner 式的藝術表現等，繪製素材從花卉、美食到風景、動物。每個階段都會呈現完整的作品案例，供讀者學習和臨摹。透過一步步地漸進式學習，讓讀者對每一種技法都能學以致用，使每一幅圖畫都更具作品感。

本書開頭附上「給初學者的計畫書」，為迷惘中的自學者制定一套明確的水彩自學計畫；在每個重點技法的後面會歸納大家常犯的錯誤，並在「自學盲點」中，針對這些問題提出修改和避免的方法；在「測試評分」中，可以瞭解自己的問題，清楚知道接下來該如何改進；在每一章最後的「人物訪談」環節，還有工作室插畫師們收集的一些讀者問題，透過問答方式，分享他們在水彩繪畫中寶貴的經驗和有趣的經歷。

自學並不難，重要是找對方法，有計劃地進行學習。請跟著本書一起掌握實用的繪畫技法，在繪畫中建立自信，獲得成就感吧！

目錄

第三步 從臨摹開始學習

 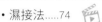

第五步　有光才有影，有光影才有世界

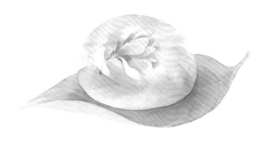

第六步　畫出比實景更美的寫生創作

第七步　學習大師的水彩技巧

給初學者的計畫書

	最終目標	現狀 （根據自己的情況填寫）	與目標的差距 （根據自己的情況填寫）
水彩基礎技法 練習 （自學時參考本書第二步）	熟練運用各種簡單技法，繪製出不需要線稿的作畫方式。		
從臨摹開始 （自學時參考本書第三步）	按照詳細的教學步驟，臨摹出相似的完整作品。		
學會起稿 （自學時參考本書第四步）	掌握起稿的基本原則，快速有效地畫出線稿。		
表現光影的 完整創作 （自學時參考本書第五步）	用畫筆描繪出充滿光影與質感的作品。		
寫生創作 （自學時參考本書第六步）	運用所學知識，獨立創作出自己的專屬作品吧！		
學習大師們的 精妙技法 （自學時參考本書第七步）	追隨水彩大師的腳步，體會獨特的技巧。		

階段一	階段二	階段三	階段四	階段五	階段六
每天花 20 分鐘練習就足夠了！					
熟悉畫筆的用法，學會控制握筆姿勢與下筆力道。	用最簡單的點、線、面也能創作出可愛的作品！	控制一種顏色的深淺度，畫出簡單的習作。	學會混色，將不同的顏色相互混合，熟悉效果。	在塗抹的顏色中加水，製造出隨性的水痕效果。	用各種技法創作出清新簡約的單幅塗鴉作品。
每天花一小時練習，打好上色基礎！					
製作一張網格卡片，以便準確臨摹出物體的比例。	臨摹已完成的作品，畫出準確清晰且易擦的線稿。	為線稿上色，用最簡單的平塗法也能展現出多采多姿的畫面。	透過水分調節顏色的透明度，並學會用疊色展現透明感。	控制混色效果的面積，讓水彩顏色乖乖聽話。	掌握濕畫法進階技能，成為一位控水達人。
嘗試用身邊的物品練習起稿，每天花半個小時來熟悉吧！					
勇敢下筆，開始用線條描繪自己身邊的物體。	深入瞭解物體，以便描繪出正確的比例關係與透視效果。	歸納複雜物體的特點，並簡化成方便上色的線稿。	找更多實物大量練習吧！		
平均每天花 1 ～ 1.5 小時練習，一定能讓你成為光影、立體感的高手！					
瞭解物體在光影中的陰影，畫出不同的表現效果。	學會描繪暗部，以塑造出物體的立體感。	學會留白，運用最亮點讓物體更加突出和閃亮。	進一步深入光影世界，描繪出空間感與時間感。	區分出不同的質感表現，讓筆下的物體更加真實。	
平均每天花 40~60 分鐘練習，可以簡單地寫生，也能進行複雜的長期寫生，必須持之以恆喔！					
準備開始寫生的基礎知識，練習絕對色感，調出動人的色彩。	收集照片，學會取捨照片中的畫面，擷取出重要的元素。	用渲染法為作品增加氛圍感。	開始進行實景創作，可以獨自創作出作品。	利用一切機會寫生創作，透過大量練習讓自己的技法越來越成熟。	
辛苦一點，平均每天花一個小時練習，不用每天畫完一張作品，但是一定要堅持把作品完成。					
瞭解大師的扇形筆運用技巧，畫出獨特的畫面效果。	學習永山裕子的色彩畫法，體會迷人的斑斕色彩。	跟隨透納，在隨性的水彩世界裡，感受光與空氣的微妙關係。	學會了大師們的技法，也要多加練習才能融會貫通，融為己用。		

哇，你好棒～

完成

第一步 挑出適合的好工具

1.1 瞭解水彩畫材的特性

開始學習水彩之前，必須先從工具本身的特點開始著手，瞭解水彩工具最基本的特性，幫助大家對工具有更清楚的理解和判斷。

顏料 用來渲染畫面色彩的水彩顏料有幾個特性，能讓畫面的表現更有張力。先初步認識水彩的運用方式和效果，有助於大家日後能在運用顏料時更加得心應手。

擴散性

水彩顏料塗在濕潤的畫紙上，會出現向四周擴散的效果。利用這種特性，畫面會更具有流動感。

沉澱

水彩顏料會產生部分沉澱，出現特殊的紋理和顆粒質感，在半透明顏料中較為常見。例如土色系中的熟褐、赭石以及藍色系中的群青和鈷藍。

透明性

水彩顏料加水調和後，普遍具有較強的透明性。具體的透明度會在顏料資訊上，以方形圖塊顯示。如左圖的美利藍管狀水彩和史明克固體水彩。

☐ 全透明
◨ 半透明
■ 不透明

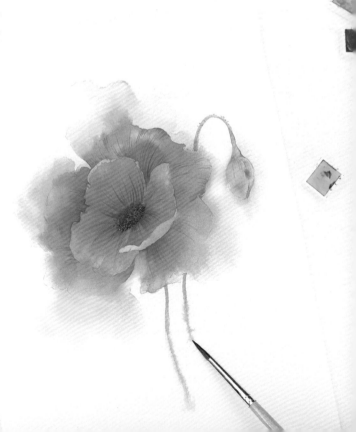

畫紙

水彩畫紙一般分為木漿與棉漿兩大類。兩者的加工技術不同，呈現的效果也會有較大的差異，這兩類畫紙適合不同的畫法，看看你喜歡哪一種？

木漿紙（如：法國康頌 Canson 夢法兒 Montval 品牌）

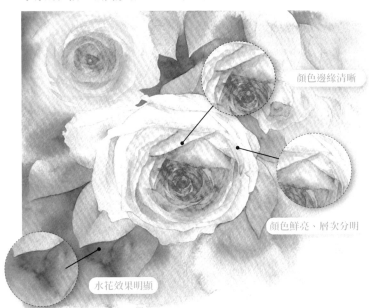

顏色邊緣清晰

顏色鮮亮、層次分明

水花效果明顯

木漿紙混色時易出現水紋，銜接效果一般。

在顏色中加水會產生明顯的水痕，擴散性強。

顏色乾透後，用清水筆可以輕易擦去部分顏色。

木漿紙的吸水性較弱，易產生水痕。顯色比較鮮亮，適合做出紋理效果，卻不適合多次上色。適用於色彩鮮亮、乾淨的風格，畫面效果清新、透亮。

棉漿紙（如：英國山度士 Saunders 的 Waterford）

棉漿紙的混色效果較好，漸層效果自然。

顏色半乾時，滴入清水，有水痕擴散。

顏色變乾後，用清水筆擦洗，不易去底色。

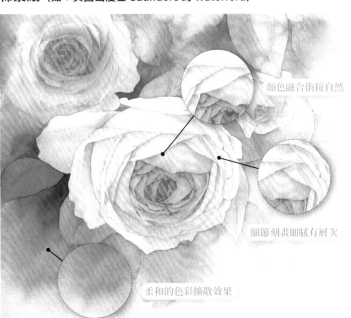

顏色融合銜接自然

細節刻畫細膩有層次

柔和的色彩擴散效果

棉漿紙的吸水性好，弄濕之後不會過分彎曲。混色後畫面柔和，乾燥速度慢，適合刻畫細膩、柔美的畫面，畫面的可塑性較強。

畫筆

合適的畫筆能讓整幅畫作達到更好的效果，熟悉水彩畫筆的特性會更容易選擇適合自己的畫筆。

動物毛　尼龍毛　混合毛
（動物毛＋尼龍毛）

畫筆材質

水彩畫筆依材質分成動物毛畫筆、人造毛畫筆和混合毛畫筆。動物毛畫筆的材質以貂毛和松鼠毛為主，人造毛畫筆是用尼龍毛製成，而混合毛畫筆則是由動物毛和尼龍毛混合製成，中和兩者的特性且價格合理。

吸水性：動物毛＞混合毛＞尼龍毛
彈性：尼龍毛＞混合毛＞動物毛
筆觸表現：混合毛＞動物毛≧尼龍毛

畫筆形狀

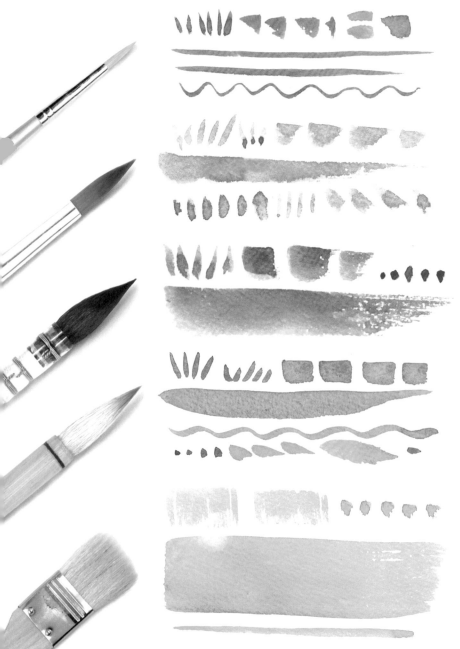

尖頭尼龍畫筆的筆毛較硬，可以畫出較長的細線、適合勾線和描繪小草、樹枝、毛髮等較為纖細的物體。

圓頭尼龍畫筆上色平實，筆肚較大，可以用來鋪色和勾畫粗細均勻的線條。

圓頭動物毛畫筆的筆肚大、蓄水性好，可用於大面積的渲染。筆毛也非常柔軟，能塗畫出柔和的邊緣效果。

混合毛畫筆的聚鋒效果較好，靈活性強，可以描繪細節或鋪色。

平頭羊毛畫筆或混合毛畫筆的形狀整齊，適用於大面積的快速鋪色和濕畫薄塗。

1.2 認識工具品牌

瞭解了畫材的特性之後，我們可以透過這些特點，清楚地判斷品牌之間的差異。多認識一些市面上的工具品牌，能讓你深入瞭解品牌及畫材。除了較專業的品牌之外，市場上也有許多台灣的品牌，大家可以根據情況自行選擇。

顏料品牌　　水彩屬於西洋畫，以下要介紹市面上評價較好的幾款顏料品牌。

常見的專業水彩品牌

1. 溫莎牛頓（Winsor & Newton）- 歌文
混色、透明性較好，適合初學者。歌文系列的固體盒裝不透明顏料較多，建議購買管狀顏料，性價比更高。
推薦指數：★★★☆☆

2. 泰倫斯（Talens）- 梵谷
顏色鮮亮，透明度較好，混色清透乾淨，擴散效果不錯，性價比很高，非常適合初學者入手。
推薦指數：★★★★★

3 史明克（Schmincke）
顏色較為淡雅沉穩，顆粒細膩，透明性、擴散性較好，價格中等，適合進階學習者。
推薦指數：★★★★★

4 荷爾拜因（Holbein）
日本品牌，顏色非常鮮亮，透明度較高，但擴散能力一般。
推薦指數：★★★★☆

5 丹尼爾史密斯（Daniel Smith）
其礦物色顏料非常受歡迎，一些特殊沉澱顏色可以畫出獨特的紋理。質地細膩，擴散性佳，但價格相對較高。
推薦指數：★★★★☆

6 美利藍（Maimeri Blu）- 蜂鳥
美利藍旗下的藝術家等級顏料—蜂鳥，研磨細膩，易溶於水，上色質地均勻，色彩飽和度高，渲染非常漂亮，但是價格偏高。
推薦指數：★★★★☆

固體 & 管狀水彩顏料

同品牌同等級的水彩顏料有時會分固體和管狀兩種形式。這兩種類型的顏料本身差異不大，固體是為了方便攜帶，而管狀由於一直密封而保持了水分含量，因此使用起來會更方便。

畫紙品牌

畫紙是呈現水彩畫最終效果的媒介，也是消耗度最高的畫材。選擇合適且專業的水彩畫紙作畫，能讓畫面效果事半功倍。一起來認識各類水彩畫紙品牌吧！

常見品牌

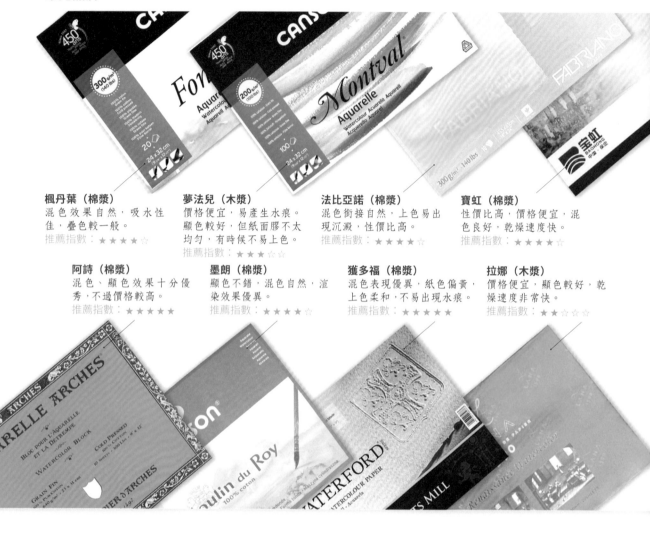

楓丹葉（棉漿）
混色效果自然，吸水性佳，疊色較一般。
推薦指數：★★★☆☆

夢法兒（木漿）
價格便宜，易產生水痕。顯色較好，但紙面膠不太均勻，有時候不易上色。
推薦指數：★★★☆☆

法比亞諾（棉漿）
混色銜接自然，上色易出現沉澱，性價比高。
推薦指數：★★★★☆

寶虹（棉漿）
性價比高，價格便宜，混色良好，乾燥速度快。
推薦指數：★★★★☆

阿詩（棉漿）
混色、顯色效果十分優秀，不過價格較高。
推薦指數：★★★★★

墨朗（棉漿）
顯色不錯，混色自然，渲染效果優異。
推薦指數：★★★★☆

獲多福（棉漿）
混色表現優異，紙色偏黃，上色柔和，不易出現水痕。
推薦指數：★★★★★

拉娜（木漿）
價格便宜，顯色較好，乾燥速度非常快。
推薦指數：★★☆☆☆

克數 & 紋理

畫紙的克數就代表了水彩紙的厚度，克數越大紙越厚。克數大的畫紙被水打濕後不容易皺，相對價格也較高。購買水彩紙的時候，還要根據紋理來做選擇，一般分為細紋、中粗和粗紋三種紋理。細紋適合繪製線條細膩的精細畫面；中粗適合絕大多數的題材，對水彩的技法有更強的表現力；粗紋的紋理非常明顯，一般用來表現風景畫。

比較不同品牌、不同克數、但紋理相同的紙張時，發現克數基本上看不出變化，但是同為中粗，紋理還是有點不同，而且紙色也有一些較明顯的差異。

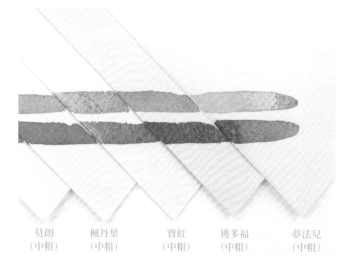

莫朗（中粗）　楓丹葉（中粗）　寶虹（中粗）　獲多福（中粗）　夢法兒（中粗）

畫筆品牌

水彩畫筆最重要的就是筆毛，各類動物毛畫筆、人造毛畫筆和混合毛畫筆各自具有不同的特點，畫筆筆桿也會對繪畫手感有一些影響。

西洋水彩畫筆品牌

華虹：韓國畫筆品牌，該品牌的尼龍水彩筆雖然吸水性一般，但是勝在彈性佳，700R 系列比較好用，不過筆桿較長。

達芬奇：德國畫筆品牌，其產品最特別的是動物毛製作的畫筆，做工與品質極佳，不過價格也相對昂貴。松鼠毛的418 系列吸水力佳，繪製手感好。V35系列較有針對性，主要用來勾線。

阿爾瓦羅：澳州畫筆品牌，品牌名字源於一位知名的水彩畫家，比較出名的紅胖子系列適合大面積鋪水上色。

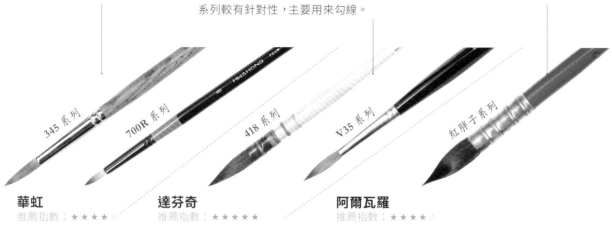

345 系列　700R 系列　418 系列　V35 系列　紅胖子系列

華虹
推薦指數：★★★☆☆

達芬奇
推薦指數：★★★★★

阿爾瓦羅
推薦指數：★★★★☆

新概念
推薦指數：★★★★☆

溫莎牛頓
推薦指數：★★★☆☆

榭得堂
推薦指數：★★★☆☆

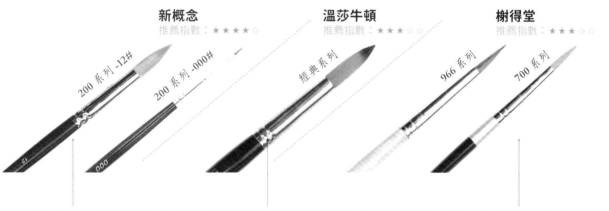

200 系列 -12#　200 系列 -000#　經典系列　966 系列　700 系列

新概念：日本畫筆品牌，它的尼龍畫筆韌性好，易聚鋒，價格實惠，推薦初學者使用。新概念200 系列比較常用。

溫莎牛頓：尼龍畫筆價格便宜，金色的筆桿看上去非常有質感。

榭得堂：多為尼龍毛畫筆，彈性較好、價格便宜。因為該品牌主要生產水粉畫筆，所以水彩畫筆的筆桿都比較瘦長。

毛筆品牌

毛筆融合了不同毛筆的特性，又比較便宜、容易購買，所以對初學者來說很合適。但是比起專業的水彩筆，毛筆的筆形單一，而且功能上有些許差異。但是外出寫生只攜帶少量畫筆時，毛筆是很不錯的選擇。

1.3　輔助工具

除了顏料、畫紙、畫筆這幾樣繪畫必備工具之外，還有一些輔助工具。瞭解輔助工具的使用方法可以幫助我們順利完成畫作。

1. 筆盒

方形塑膠筆盒是存放畫筆的好選擇，不會擠壓到筆尖。但是放筆之前要記得晾乾畫筆，避免密封受潮。

2. 橡皮擦

選擇橡皮擦時，一般要準備兩塊。一塊是硬橡皮擦，能將線稿擦得很乾淨。一塊是可塑橡皮擦，可以在上色前減淡線稿痕跡，而且不傷畫紙。

3. 調色盤

選購有多個分隔的調色盤，可以在調和不同顏色時，有固定的調色區域，調和的顏色也會更乾淨，還能減少清洗調色盤的次數。

4. 美工刀

可以用來削鉛筆、裁剪畫紙。最好準備兩把，因為削鉛筆時，刀面會沾上鉛灰，若再用來裁剪會弄髒畫紙。

5. 鉛筆

繪製線稿一般選擇較軟的 2B 鉛筆，不但方便擦改，也不會傷害紙張。可以選購市面上常見的馬可鉛筆。

6. 水溶性色鉛筆

水溶性色鉛筆也可以用來繪製線稿，它不容易出現鉛灰，同時遇水會溶解掉，讓畫面更加乾淨。

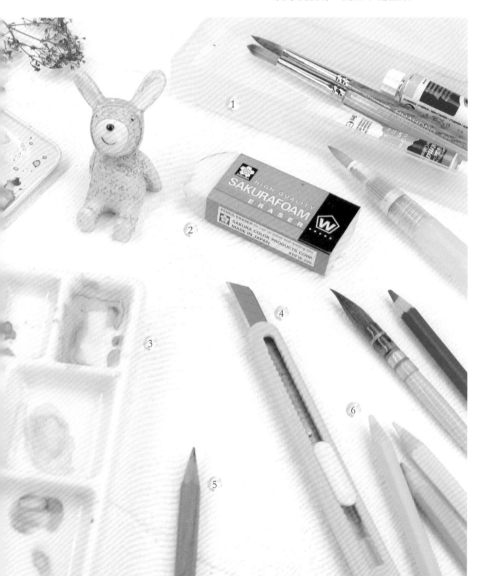

紙膠帶

用於固定畫紙，也可以為畫面留下整齊的白邊。一般選用不傷畫紙的美紋紙膠帶或
貼手帳用的可撕膠帶。

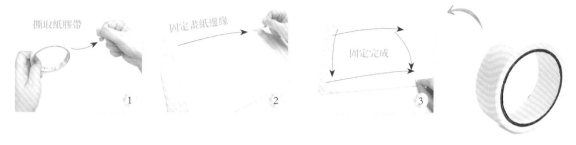

撕取紙膠帶　　固定畫紙邊緣　　固定完成　　1　2　3

留白膠

用留白膠在畫面細節留白。由於留白膠是易乾的液體，所以每次使用之後，一定要
記得蓋緊蓋子。

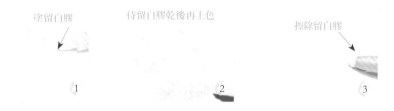

塗留白膠　　待留白膠乾後再上色　　擦除留白膠　　1　2　3

紙巾

用來吸收畫筆多餘的水分。如果覺得不環保，也可以
準備一塊擦筆用的毛巾或海綿。

1　2

洗筆桶

選擇多格洗筆桶可以分別洗筆和沾清水調色，這樣用
水更方便，能保證洗筆時將畫筆上殘留的顏料洗淨，
調和出更乾淨的顏色。

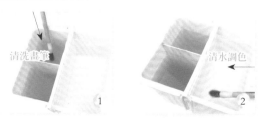

清洗畫筆　　清水調色　　1　2

畫板

使用水彩上色時，稍微傾斜畫紙，比較方便作畫。个僅可以舒展繪畫姿勢，更重要的是，傾斜畫紙能增強顏色的流動性，讓塗色均勻。因此可以準備一塊木質畫板，選擇比常用的作品畫幅大一點的木板即可。

密封袋 & 乾燥劑

棉漿紙容易受潮脫膠，會讓水彩紙變得像素描紙一樣，塗畫水彩之後，會直接吸入顏色而暈染不開。因此妥善保存水彩紙非常重要，密封袋和乾燥劑就是很好的保存工具。

購買電子產品時，裡面會附上乾淨的乾燥劑，可以直接與畫紙放在一起。

裁剪畫紙

繪製小幅的畫作能讓作品更有親切感。這樣不僅降低了作畫難度，減少時間，同時還可以將其裝裱，放置在各處。因此請選擇合適的畫作大小，完成之後，透過剪裁展現出作品的精緻感。

1.4 選擇一套合適的工具

考量到水彩顏料的使用感與價位等兩方面，以下要為大家推薦兩套不同場合方便使用的水彩工具。大家也可以根據自己的實際情況來挑選，並不是價格昂貴的畫材才能畫出好看的作品。

家用型　管狀顏料沾取方便、容量大，平時我們用的水彩紙也需要裁剪裱紙後才能繪畫，因此平常在家有較多練習時間的人可以選擇這套畫材。

方便攜帶　固體顏料方便攜帶，適合創作與寫生。這裡推薦性價比較高的固體梵谷水彩顏料。本書中的案例也是以梵谷 18 色和棉漿紙為基礎工具來繪製的。

1.5　從熟悉顏料盒開始

擁有了自己的繪畫工具之後，讓我們先從最基礎的顏料沾取開始，一步步學習如何使用顏色作畫吧！

沾取顏料

請觀察顏料盒，在紙上製作出色表吧！（註：本書以梵谷 18 色的顏料示範，為方便對照，各步驟圖上提供了梵谷 18 色的色號與顏色標示。若是使用其他的品牌，直接對照各步驟圖上相近的顏色參考使用即可。）

將畫筆在清水中充分打濕。

用濕潤的畫筆在色塊上反覆塗抹，將顏色融進畫筆。

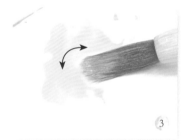

將顏料轉移到調色盤中，來回調勻。

繪畫時常會用到藍紫色，但是每次現調有些麻煩，所以可以單獨購買一支 568 號藍紫色

中國白 456

胡克深綠 645　永固綠 662　永固檸檬黃 254

鉻綠 616　樹汁綠 623　偶氮淺黃 268

土黃 227　普魯士藍 508　偶氮深黃 270

赭石 411　鈷群青 506　朱紅 311

熟褐 409　深群青 512　永固深紅 371

深褐 416　永固玫瑰紅 366　深茜草紅 331

佩恩灰 708

1.6　透過混色表發現新的顏色

融合、渲染色彩是水彩的一大特點，在沒有學習調色理論的情況下，透過最基本的雙色混色，就可以得到新的顏色及搭配。混合的顏色並不穩定，會在融合的過程中不停變化，最後呈現出令人驚喜的效果。

混色方法

先用濕潤的畫筆沾取黃色調和後，塗抹在畫紙上，用清水洗淨畫筆，再沾取綠色調和，從另一端開始塗抹，最後與黃色銜接。兩種顏色自然融合後，形成混色效果。

向右塗出　①

洗淨畫筆，沾新顏色　②

向左銜接　③

自然融合，形成混色　④

注意事項

每次沾取新顏色之前，一定要將畫筆洗乾淨，這樣才能準確呈現兩個顏色的混色效果。

記錄好看的混色

平時可以多練習混色，遇到好看的顏色搭配時，一定要記錄下來，可以當作自己的創作表。

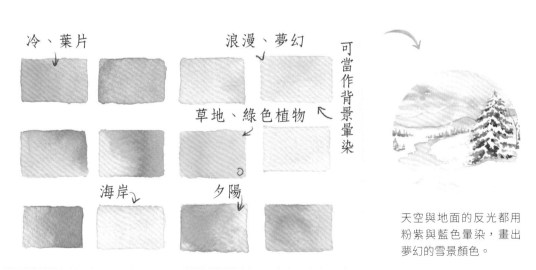

冷、葉片

浪漫、夢幻

草地、綠色植物

海岸

夕陽

可當作背景暈染

天空與地面的反光都用粉紫與藍色暈染，畫出夢幻的雪景顏色。

動手製作混色表

選取顏料盒中任意兩種顏色進行混色，可以得到許多不一樣的新顏色。請利用簡單的練習嘗試一下吧！

觀看影片 ▶

偶氮淺黃 268

偶氮深黃 270　　朱紅 311　　永固深紅 371　　深茜草紅 331

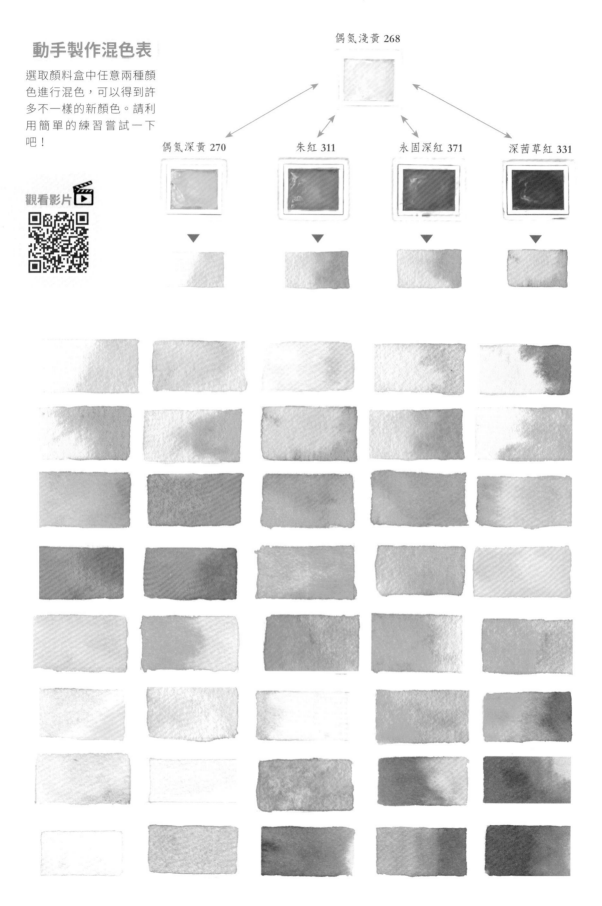

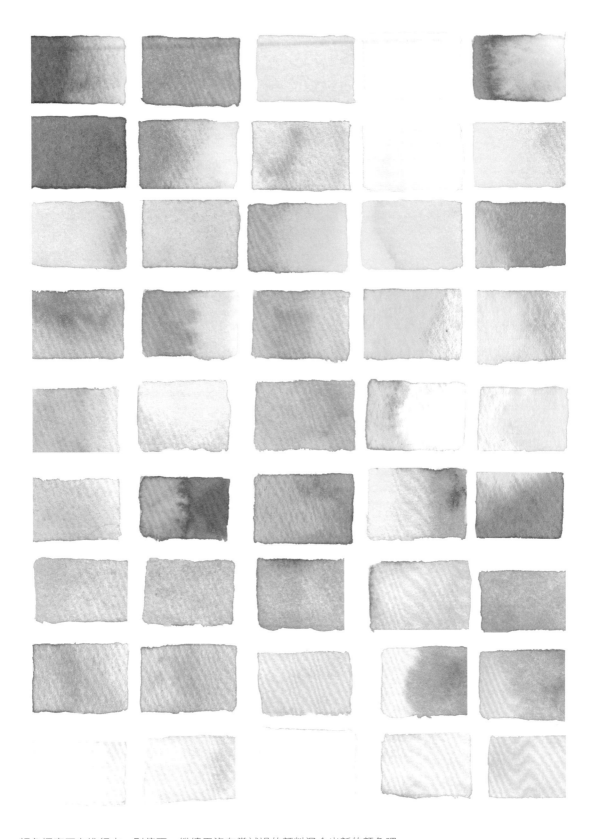

顏色探索正在進行中，別停下，繼續用沒有嘗試過的顏料混合出新的顏色吧～

【人物訪談】問與答

插畫師簡介：土豆老師，一個擁有多重隱藏屬性的「不明生物」，喜歡給自己取各種「重口味」的暱稱，但是從來不重複！是一個喜歡買東西的「購物狂」，每天都過著吃土少女的悲慘生活，最喜歡買畫冊、買畫材，然後囤起來……！

代表作品：《嚮往的生活 清新田園風水彩畫入門》

Q1：我是水彩初學者，希望老師能解開我的疑惑。究竟該把管狀顏料一次擠滿在顏料盒內，還是繪畫時用多少擠多少呢？

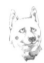 如果經常繪製水彩作品，而且畫幅較大時，可以一次把盒子擠滿。不過，最好還是畫多少擠多少，盒子裡沒用完的顏料可以留著下次繼續使用。一般水彩顏料放置的時間會比水粉等其他顏料的時間長一點。

Q2：聽說老師也是一位畫材控。買了那麼多畫材，您會經常輪流使用嗎？都說「一分錢一分貨」，為什麼有些人還是覺得數百元以上的進口松鼠毛水彩筆還不如一般的平價毛筆呢？

 同一種畫材使用一段時間之後，我就會換成別的。除了因為個人的繪畫習慣之外，還有一個原因就是毛筆的使用範圍更廣，進口筆的筆毛比毛筆還細，而且紮捆得更緊，所以運筆時，畫筆在畫面上的活動面積比較小，而且筆觸變化也沒有毛筆豐富。

Q3：是不是每種水彩工具都要特別專業？有沒有什麼便宜又好用的工具可以分享給我們？

 畫水彩其實並不需要特別專業的水彩工具，挑選適合自己的工具就可以了。我個人在畫筆上比較喜歡用秋宏齋的玲瓏筆（鋪色）、松枝（細節）、華虹2號羊毛刷（大面積鋪色）；顏料方面我喜歡梵谷18色固彩，顏色比較鮮豔，可長時間放置；而紙張我喜歡寶虹棉漿四面封膠水彩本，規格為260mm*180mm，這樣不用裱紙比較方便。

Q4：同一個品牌的水彩顏料就有好幾種數量，例如12色、18色、24色、36色，以及更多顏色。當然色號少，價格自然也相對便宜，但是又擔心顏色不夠齊全。希望您可以給我們這種沒有什麼色彩基礎的初學者一些建議。

 一般而言，畫水彩只需要紅、橙、黃、綠、藍、紫等6種大範圍的顏色就可以了。但是對初學者來說，顏色少也會造成調色方面的困擾，基本上18色應能滿足水彩初學者的作畫需求。

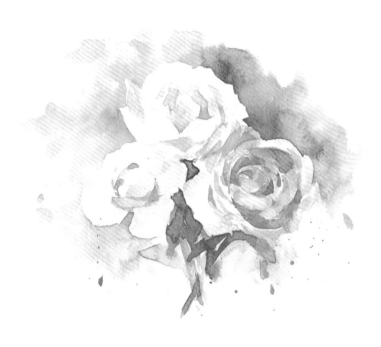

第二步　繪製水彩的正確方式

認識了各種水彩畫的工具之後，如何在繪畫過程中運用自如才是最重要的。你知道嗎？對剛入門的新手而言，有許多簡單的方法能畫出好看的水彩效果。即使你只會簡單的平塗也沒關係，請跟著我們一起練習，不用打草稿，只要用你的畫筆點綴，一定可以畫出豐富迷人的作品。快來感受水彩的魅力吧！

2.1 拿起畫筆能畫什麼

拿起畫筆仍不知所措、無法克服下筆恐懼的人,請和我們一起運用運筆技巧描繪出一幅由點、線、面構成的好看畫面吧!

● 運筆　繪畫之前先瞭解如何握筆與運筆,有助於之後的繪製。

握筆方法

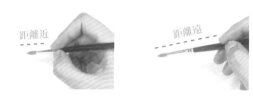

距離近　距離遠

以小拇指為支撐點接觸畫紙。握筆位置靠近筆尖比較容易控制畫筆,適合繪製細節。握筆位置距離筆尖較遠時,畫筆活動範圍會變大,適合大面積鋪色。

觀看影片 ▶

落筆位置

用筆尖描繪

用筆尖部位下筆,能塗畫出非常細節的部分。適合勾勒畫面細線條與細節上色。

傾斜筆肚描繪

用帶有些許筆肚的部位下筆,著色面積均勻平整。適用於畫面中大面積鋪色。

運筆方式

快速拖動

快速拖動畫筆畫出的線條比較直。由於速度快,容易在尾巴產生空隙。

上提　下壓

變化下筆力道,讓畫出來的筆觸產生豐富的效果。

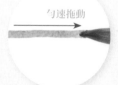

勻速拖動

勻速拖動畫筆的筆觸細密,結尾與開頭的寬度不會有變化。

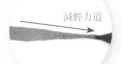

減輕力道

力度減輕使運筆筆觸逐漸變窄。

● **點和線**　　透過運筆可以掌握點和線的繪製方法，用它們組成最基本的畫面。

點的畫法

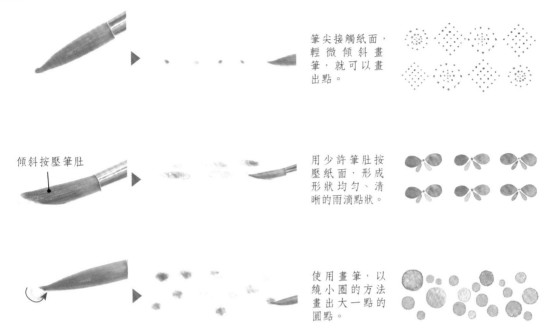

筆尖接觸紙面，輕微傾斜畫筆，就可以畫出點。

傾斜按壓筆肚

用少許筆肚按壓紙面，形成形狀均勻、清晰的雨滴點狀。

使用畫筆，以繞小圈的方法畫出大一點的圓點。

點的變化　　學會了點的基本畫法，結合起來可以畫出更多好看的圖案。

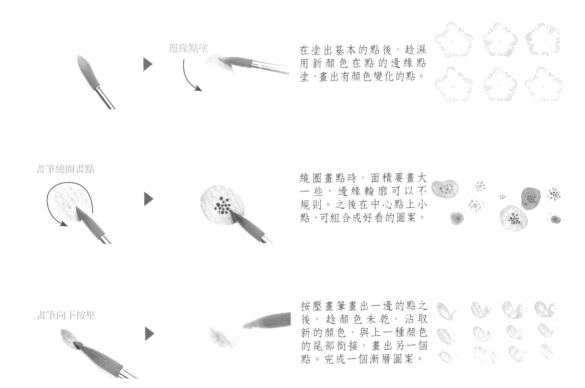

邊緣點塗

在塗出基本的點後，趁濕用新顏色在點的邊緣點塗，畫出有顏色變化的點。

畫筆繞圈畫點

繞圈畫點時，面積要畫大一些，邊緣輪廓可以不規則。之後在中心點上小點，可組合成好看的圖案。

畫筆向下按壓

按壓畫筆畫出一邊的點之後，趁顏色未乾，沾取新的顏色，與上一種顏色的尾部銜接，畫出另一個點。完成一個漸層圖案。

線的畫法

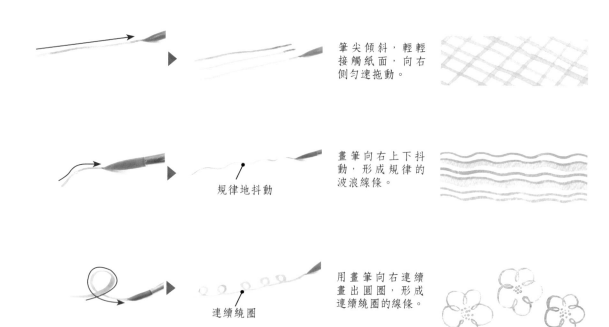

筆尖傾斜，輕輕接觸紙面，向右側勻速拖動。

規律地抖動

畫筆向右上下抖動，形成規律的波浪線條。

連續繞圈

用畫筆向右連續畫出圓圈，形成連續繞圈的線條。

線的變化

用筆尖 - 筆肚 - 筆尖的運筆方式拖動畫筆，線條兩端使用筆尖，中間用筆肚加粗線條寬度，形成有粗細變化的線條。

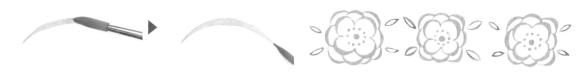

沾取一種顏色，畫出部分線條，之後洗淨畫筆，重新沾取另一種顏色與上一段線條銜接，形成彩色的漸層線條。

清水　　　　　　間隔點加

用清水畫出一條直線，沾取一種顏色在清水上畫出有間隔的線條，之後用另一種顏色銜接空出的位置，就能使兩種顏色融合。

【Practice】作品練習！

小花叢

透過運筆方式可以讓一片葉子、一朵小花變得更好看嗎？一起來練習看看吧！

---- 使用顏色 ----

● 311 朱紅　　270 偶氮青黃　● 645 胡克深綠　○ 662 永固綠

壓下畫筆向右

1

2

將畫筆下壓，使畫出來的面積擴大，描繪出大水滴狀的花瓣，邊緣會更加細緻飽滿。

花瓣：270+311 = ○

1 用 270 與 311 調和，運用下壓的方式畫出花瓣。花瓣之間留出縫隙，直到組成一朵花朵。

留出空隙

1

2

3

畫筆傾斜壓在紙面上，能夠畫出葉片較寬的部分，之後提起畫筆，用筆尖勾出葉片細長的部分。

葉片：662+270 =

2 用 662 與 270 調和出深淺不同的顏色，在花朵四周平塗出葉片，使葉片呈環形散開，每片葉片中間要留空隙表現葉脈。

GREEN

花瓣與花苞：270+311 = ○
枝椏：662

3 用同樣的方式在葉片上方畫出一朵小花，然後整體點綴圓圓的花苞，最後用筆尖勾出細長的枝椏。

2.2　單色調和的基本知識

想畫出理想的顏色，要先確認物體的顏色狀態。黃色？綠色？藍色？紫色？讓我們從物體的主題色開始判斷，再透過深淺決定單色所需的調和比例。

● 確認顏色狀態

單色作品

這幅金黃色的秋葉以黃紅色為主色調。在我們的顏料中，偶氮深黃、朱紅色、永固深紅、玫紅色、赭石等都是暖紅色系，相互調和就能搭配出各種黃紅色。

常見的樹葉顏色大多是綠色。顏料有許多綠色系，如樹汁綠、永固綠、深綠色等，而且黃色與藍色系顏料也能調和出不同的綠色。

多色作品

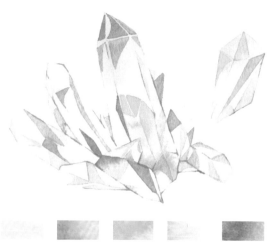

幾種透明色彩混合在一起，通常能搭配出多樣化的顏色。色彩越和諧，效果越豐富漂亮。

調和互補色時，如黃色、紫色，容易使畫面變髒，初學者要謹慎使用此類色彩搭配。

【Practice】作品練習！

夏日穿搭

當一幅作品的顏色一致時，會給人和諧、舒適的感覺。例如看到這幅用黃色系顏色繪製的作品時，會產生暖洋洋的感覺。

使用顏色

● 311 朱紅　● 371 永固深紅　　270 偶氮深黃　　268 偶氮淺黃

下壓畫筆

1　　2

大面積的畫面用筆肚塗抹會更方便。將畫筆側過來，就能畫出圓滑的邊緣。

裙子底色：270　　　裙子深色與花紋：270+311 =

1　用 270 塗出裙子的底色，畫面乾了之後再用 270 與 311 調和，描繪出裙子的深色並點綴花紋。

1　　2

用 270、311 調色塗出蝴蝶結，等顏料變乾之後，用相同顏色塗畫花紋。使花紋與帽子既保持同色系，又能產生深淺變化。

1　　2

在底色乾燥後的鞋子上繪製一些星形圖案，讓鞋子變得更可愛，並用筆尖勾勒鞋子邊緣，讓輪廓更明顯。

鞋子底色：311　　　鞋子的花紋與邊緣：371
帽子底色：268　　　蝴蝶結：270+311 =

2　用 268 平塗帽子的底色，等畫面乾透後，疊畫蝴蝶結。用筆尖勾出細小花紋，為畫面增添細節。在 311 加入較多的水，塗出鞋子的底色，最後用更深的 371 勾畫花紋與鞋子的邊緣。

● 顏色的深淺調控

一幅畫的顏色會有不同的深淺變化。透過改變水或顏料的比例，就能調和出不同深淺。

顏料不變，水分變化

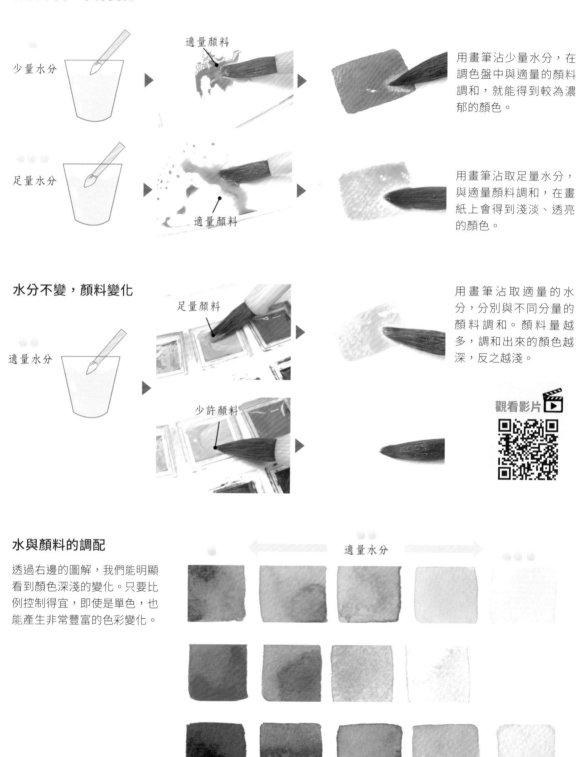

少量水分 ▸ 適量顏料 ▸ 用畫筆沾少量水分，在調色盤中與適量的顏料調和，就能得到較為濃郁的顏色。

足量水分 ▸ 適量顏料 ▸ 用畫筆沾取足量水分，與適量顏料調和，在畫紙上會得到淺淡、透亮的顏色。

水分不變，顏料變化

適量水分 ▸ 足量顏料 ▸ 用畫筆沾取適量的水分，分別與不同分量的顏料調和。顏料量越多，調和出來的顏色越深，反之越淺。

少許顏料

觀看影片 ▶

水與顏料的調配

透過右邊的圖解，我們能明顯看到顏色深淺的變化。只要比例控制得宜，即使是單色，也能產生非常豐富的色彩變化。

適量水分

【Practice】作品練習！

藍色海洋

清新廣闊的海洋真的可以只用藍色顏料就做出豐富變化嗎？一
起來畫畫看吧！

繪畫要點

不論選用哪一種顏色進行調
和，色彩會因為水分和顏料
在調和中所占的比例不同而
產生豐富變化。

這幅畫中的
深色海浪要
用適量的水
分和適量的
顏料描繪。

淺色海浪則
用加入更多
水分融合的
顏料完成。

極淺

變淺

深色

波紋：508 ●

1 將 508 與水調和，在事先用鉛筆圓規勾出的圓框內，從底部開始塗
畫波紋，顏色由下往上逐漸變淺。記得空出圓框的中間位置，再畫出
圓框上方更淺的海浪。注意每一條海浪之間要保留一定的空隙。

小魚：366 ●

英文：508 ●

2 接著改用 366 畫出小魚。最後使用 508 勾畫出優美的英文字和一些小水花。等畫面顏色乾透後，用
橡皮擦將鉛筆線條擦掉，就完成整個畫面了。

2.3　豐富色彩的技法

為了讓畫面的顏色表現更豐富，接下來要學習乾淨混色與加水的技巧，透過簡單的技法讓大家感受水彩的魅力。

● **混色**　前面在製作混色表時，已經說明過最基本的隨機混色了。但是如何調和出更乾淨的混色？一起來學習更詳細的繪製方法吧！

如何得到乾淨的混色

觀看影片 ▶

畫筆乾淨

①

首先用乾淨的畫筆沾取充足的水分和想要的顏色。

簡單平塗

②

在畫紙上平塗出塗色區域，注意保持顏色的濕潤。

清洗畫筆

③

隨即用清水將畫筆洗淨乾淨，洗去殘留的顏色。

重新沾色　④

接著選擇適合搭配的色彩，用適當的水分沾取調和。

⑤

立即用新顏色銜接之前的顏色，有幾筆和上個顏色混合。

⑥

顏料中的水分會自然混合在一起，並且呈現出乾淨的效果。

不同風格的混色搭配

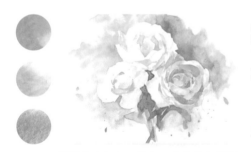

鮮豔的玫紅色、藍色、紫色相互搭配，讓畫面充滿透明夢幻的感覺。

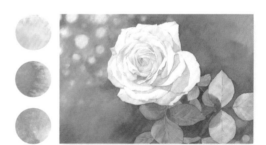

偏灰的土黃色、墨綠色、灰紫色相互混色，能讓畫面呈現出穩重寫實的效果。

【Practice】作品練習！

清涼冰棒

用兩種乾淨、鮮亮的顏色混色，讓可口的水果冰棒看起來更加晶瑩剔透、美味誘人。

黃色與綠色都非常鮮亮，混色時只要不摻雜其他顏色，效果就會很清新。

留出空白最亮點　　趁濕混色

混色時應注意不要用畫筆反覆塗抹，兩種顏色接觸後會自然銜接擴散，讓顏色顯得更乾淨。

冰棒底色：662+270 =　　270+311 =

1　用 662 與 270 調和，從冰棒上方往下塗至 1/3 處。然後洗淨畫筆，沾取 270 與 311 調和的新顏色，趁畫面濕潤向下進行混色。

為了塗出邊緣明確的形狀，可以先勾出黃色果粒的邊緣，再將內部填滿。較小的綠色果粒可直接用筆尖點塗。

冰棒果粒：270+311 =　　662+416 =

2　繼續用 270 與 311、662 與 416 調和出比底色更深的顏色，在乾透的冰棒上畫出深黃色與深綠色的果粒。

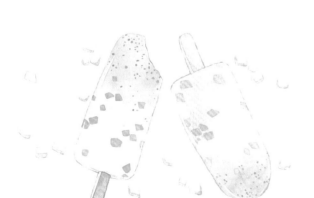

勾畫果粒時，先塗出淺色的一面，之後等顏色乾透後，再用更深的顏色塗出其它塊面，可以讓果粒具有立體感。

冰棒果粒：270+311 =
冰棒邊緣：270+311+416 =

3　用相同的方法畫出第二支冰棒，之後在冰棒周圍用果粒點綴，使畫面構圖飽滿。最後用重色勾畫冰棒邊緣，完成畫面。

【Practice】作品練習！

草莓

繪製時，用一點黃色與鮮紅透亮的草莓混色，能讓草莓的色彩效果更加可愛。

使用顏色

- 662 永固綠
- 371 永固深紅
- 268 偶氮淺黃
- 512 深鈷藍
- 270 偶氮深黃
- 311 朱紅

草莓蒂頭：662
草莓果實：270
311

為了讓草莓呈現出豐富自然的顏色變化，兩種顏色的水分可以多一點，讓顏色銜接得更自然，形成混色效果。

1　沾取 662，畫出草莓蒂頭，等底色乾透後，分別用畫筆沾取 270 和 311，依序暈染出草莓的大面積顏色，讓筆尖在草莓底部多停留一會，使較深的顏色積聚在底部。

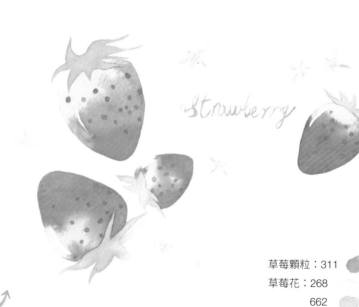

草莓顆粒：311
草莓花：268
662
英文：662+512 =

用簡單的平塗繪製草莓上的深色小點與四周的小花、英文字體，就能為畫面增添細節。

2　調和較深的 311，在草莓上點一些深紅色小點，增加顆粒質感。之後用 268 與 662 畫出四周的黃色草莓花，再用 662 與 512 調和出深綠色，勾畫好看的英文單字，一幅簡單美麗的作品就完成了。

✕【Notice】自學盲點

混色能夠提高畫面的豐富度，但是任何方式都需要注意適度，並不是越多越好。混合適當的顏色數量，才能為作品增添豐富效果。

混合顏色太多 繪畫時，使用兩三種顏色進行混色，就能達到美麗的效果。太多顏色混合在一起，很容易過猶不及，干擾到最後顏色呈現的效果。

實例分析

這組色彩繽紛的星球混色掌握得很好，大部分都能完美搭配融合。不過主體星球的面積比較大，作者使用了四五種顏色混色，使得畫面看起來髒髒的。

調整建議

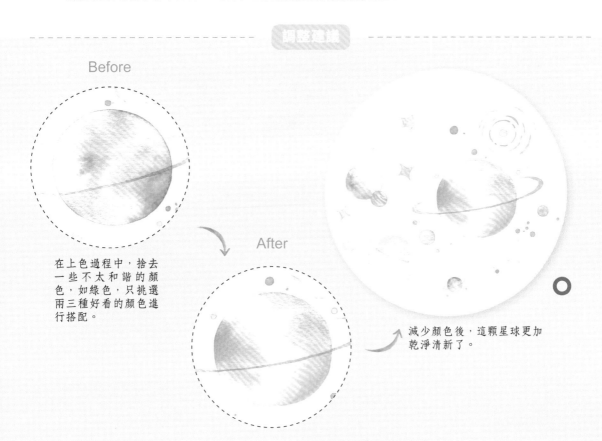

Before

After

在上色過程中，捨去一些不太和諧的顏色，如綠色，只挑選兩三種好看的顏色進行搭配。

減少顏色後，這顆星球更加乾淨清新了。

● 加水　　　在塗好的色彩中滴入清水，會產生人造的隨機紋理效果，能讓你的作品更有看頭。

顏色內加水

在顏色內部滴入清水，水分的流動會讓顏色產生斑斕的深淺變化。

畫筆沾取較多的顏料。

在畫紙上簡單塗出色塊。

充分浸入水中

清洗畫筆，同時沾滿水分。

內部加水

滴入顏色內部形成水痕效果。

不同的加水時機會產生不一樣的擴散效果

A. 塗色後立即加水

A. 塗好顏色後，由於顏色中的水分含量還很多，如果立即在顏色內加水，水分會大範圍地擴散開，水痕效果蔓延範圍大。

B. 半乾後加水

B. 若是塗色後等待片刻再於顏色內加水，此時顏色中的水分減少，加入的水分不會肆意擴散，水痕產生的面積會減少。

顏色外加水

除了在顏色內部加水之外，還有一種方法也可以產生不同效果的水痕。

觀看影片 ▶

畫筆充分沾取顏料。

在畫紙上簡單塗出色塊。

充分浸入水中

清洗畫筆，同時讓畫筆沾滿水分。

外部加水

從色塊的最外側開始塗水，顏色會從邊緣向內暈染開。

不同的加水時機會產生不一樣的擴散效果

A. 塗色後立即加水

A. 塗出顏色後，直接在顏色四周加水。水分與顏色接觸後會自然往內擴散，邊緣的顏色也會向外大範圍的暈染。

B. 半乾後加水

B. 等待顏色半乾，在四周加入水分。此時水分擴散的面積會變小，顏色邊緣則產生小範圍的漸層暈染。

【Practice】作品練習！

紫色花簇

如何用簡單的方法繪製茂盛的花簇？在顏色中加水，能讓畫面中的花簇顏色有趣又好看，同時讓點狀筆觸統一而不散亂。

使用顏色

● 506 深群青　　● 366 永固玫瑰紅　　○ 662 永固綠

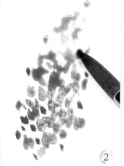

點狀筆觸

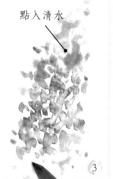

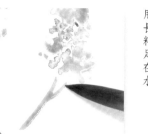

點入清水

花朵：506　　366

兩種顏色點塗銜接，自然融合出非常漂亮的顏色，無須修改，接著加水讓點狀花簇更完整。

1　先用乾淨的畫筆沾取 506，在花簇底端以點狀筆觸上色，接著直接沾取調好的 366 點塗上色，讓顏色自然相融。最後趁畫面顏色仍濕潤時，洗淨畫筆加水，靜待畫面效果。顏色完全乾透後，會形成奇特的水邊紋理。

用筆尖勾畫細長的枝幹，顏料要水分充足，才能保證在乾透後形成水邊。

葉片 & 枝幹：662

2　無需等待花簇的顏色乾透，只要在花簇和枝幹間留出一定空隙，然後用 662 塗畫葉片部分即可。

✗【Notice】自學盲點

對於水彩畫來說，最頭疼也最有趣的就是水量掌控，自然多變的水分讓畫面呈現出各種可能性。然而當我們沒有十足把握時，一定要注意添加的水量。

加水痕跡雜亂　物體的底色鋪好後，一定要盡快加水，但是如果加水量太多，擴散之後會形成不可挽回的大面積水痕。

實例分析

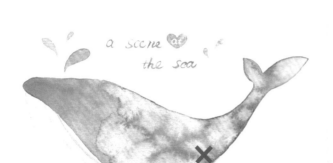

這幅水彩鯨魚的顏色清新，造型活潑可愛，可惜描繪時多次點加水分，產生了過多擴散的水痕，這些雜亂無章的水痕讓鯨魚的背部顯得斑駁。

調整建議

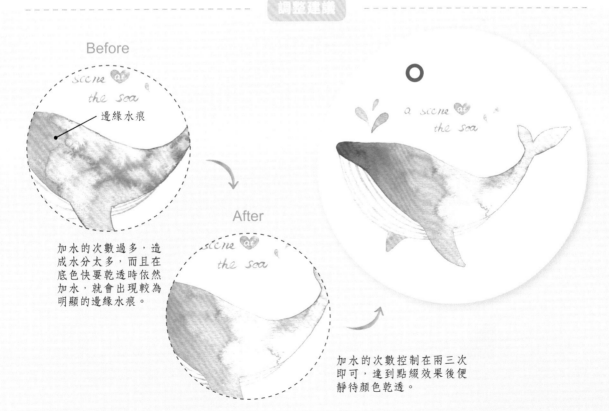

Before

邊緣水痕

After

○

加水的次數過多，造成水分太多，而且在底色快要乾透時依然加水，就會出現較為明顯的邊緣水痕。

加水的次數控制在兩三次即可，達到點綴效果後便靜待顏色乾透。

檢測你的「戰鬥力」 —— 繪製可愛的風車

使用顏色

- 662 永固綠
- 371 永固深紅
- 270 偶氮深黃
- 227 土黃
- 512 深鈷藍

繪畫要點

① 透過運筆使畫面變得精緻，注意是否能夠掌握運用筆肚、筆尖來繪製畫面上不同的位置。

② 混色時要注意是否能夠保持顏色乾淨。

◆ 繪製方法 ◆

270
270+662 =

270　　662
512+662 =

645　　227

① 筆肚下壓塗色

②

1 將畫筆傾斜下壓可以大面積鋪色，先勾出物體輪廓再填滿內部，能使物體邊緣保持圓滑，混色時兩色相接不宜反覆塗抹，以免顏色變灰變髒。

2 待底色乾透後，調和更深的顏色，為風車添加花紋，之後畫出風車桿。透過筆尖能畫出細小的部分。

371　　512

①

②

270　　270+662 =

③

3 畫透明肥皂泡泡時，兩種顏色混色會讓畫面更乾淨。最後用筆尖在畫面左上角寫出好看的詞語，這樣就完成了。

◆ 看圖評分 ◆

○ 造型比較準確，混色相對乾淨。

✕ 風車上出現一些較重的筆觸痕跡，運筆不夠靈活，沒有妥善掌握好上色時間。

如何改善畫面：

筆肚下壓可以大面積塗色，減少沾取顏料的次數，避免畫面乾後再上色而出現筆觸。

○ 基本上掌握了物體形態，顏色調和比較準確。

✕ 沒有掌控好混色時顏色中的水分，造成混色時水痕明顯，顏色變髒。

如何改善畫面：

塗色時，先用筆尖勾勒物體輪廓再塗色，會讓物體更精緻。紙上顏色的水分太多時不要混色，以免造成兩種顏色隨水分流動過多而不好控制。

【人物訪談】問與答

插畫師簡介：丹萌老師人如其名，十分呆萌。整個人散發著文青氣息，說起話來異常溫柔。非常喜愛繪本插圖，內心有很多溫暖的小故事，最開心的事就是透過繪畫與大家分享快樂。

代表作品：《嚮往的生活 清新田園風水彩畫入門》

Q1：水彩要平鋪在桌面上作畫，還是得像素描一樣，用畫架支撐作畫？

 相信大家都知道水彩顏料是透過水分來擴散的。為了妥善控制顏料的流動，我們可以將畫紙固定在畫板上。這樣塗色時，可以稍微調節畫紙的傾斜角度，讓水分隨著重力向下均勻流動。但是注意角度不要像素描那麼大，不然水分會流動過快，導致明顯的顏色積色。

Q2：水彩是與水調和的媒介，書裡面常提到足量水、少量水這些量詞，可是光看書仍無法精準掌控，有沒有能快速建立用水標準的方法？

 我們可以透過三種方法觀察畫筆的筆肚飽滿程度來衡量水分多寡。1把畫筆完全浸在清水中再拿出畫筆時，筆肚飽滿還會滴水，說明筆的水分過多；2將畫筆在清水中浸一下，然後將筆沿著杯子邊緣刮掉表面的水分，此時畫筆通常處於水分適量的狀態；3用筆頭輕輕沾取清水，拿出時筆肚較瘦，說明畫筆中含有少量水分。這樣多多嘗試，可以幫助大家更快掌握用水量。

Q3：「書中調和的顏色與我塗在畫紙上的顏色不太一樣。」請問老師在塗色時，是不是也有過這樣的問題，後來是如何解決的呢？

 調色時要控制好不同的水分與顏色比例。我也遇過塗出的顏色與書中調和的顏色不同的情況，後來透過多畫多練來掌握和控制畫筆中的水分含量，以及沾取的顏料量，慢慢就能輕鬆地調和出自己想要的顏色。另外，調色時需要注意畫筆有沒有清洗乾淨，調和兩至三種顏色時，如果畫筆中還含有其它顏色，也會讓調和出來的顏色變髒變灰。

Q4：感覺好多大師都能在運筆上玩出花樣，書裡面也提到很多筆觸的繪製方法，但是我在畫圖時，只會一點一點小心平塗。一幅作品一定要使用不同筆觸來繪製嗎？如何改變我的運筆習慣？

 一幅作品需要根據畫面內容來選擇是否需要用不同的筆觸繪製。畫畫時大膽一點，感受不同的運筆方式帶來的畫面效果，多多嘗試，你會發現適合你的不只有平塗一種方式。平常拿畫筆在紙上練習隨意的線條和簡單的圖案，也是在訓練自己的運筆習慣。

第三步　從臨摹開始學習

從臨摹開始學習需要具備細心的觀察力與歸納能力。相信自己的眼睛，運用你的畫筆，深入瞭解前輩們整理的水彩繪畫經驗。

面對一幅相對複雜的作品，請從黑白線稿開始，掌握臨摹線稿最方便的方法，為上色技巧打下良好的基礎。

3.1　一招學會快速畫線稿

線稿決定了繪畫的形態是否準確，可以說是一幅作品的基礎。我們在臨摹線稿時，可以透過特殊的方法「網格法」來達到快速又準確的臨摹效果。

● **網格法**　　網格法是一種能夠快速準確拓印作品的方法，操作簡單，方便臨摹。

把由大小均等的正方形格子組成的網格固定在畫面上。

有了網格之後，物體的比例大小就不會出錯，即使是不會畫畫的人也能輕鬆確認任意一個點的具體位置，亦可以縮放畫面。

● **製作一個網格卡片**　　利用日常生活中的透明塑膠片，就可以製作一個簡便的網格卡片。

 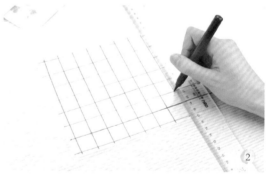

找一個透明塑膠片，剪成合適的大小。　　　　用黑色馬克筆與直尺畫上正方形格子。

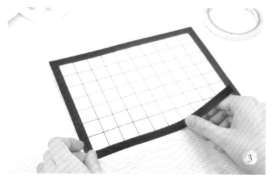 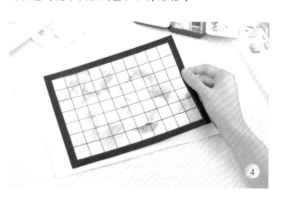

在塑膠片的四周貼上黑色硬卡紙。　　　　網格卡片做好之後，放在想臨摹的作品上試試。

● 網格法的運用

用網格法來畫線稿

瞭解了網格法的定義與用法之後，就從物體的大輪廓到細節轉折開始，一步一步將畫面中的物體線稿繪製出來吧！

在畫紙上畫出均等的網格。

利用比對方式，找到外型基本點。

連接點之間的輪廓線。

畫出陰影即完成！

深入畫出更準確的細節結構。

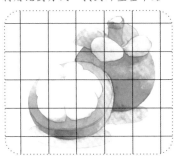

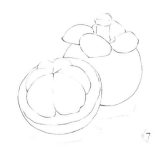

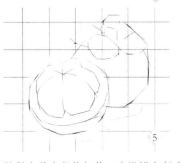

用相同的方式畫出右側的山竹。

擦去網格，繪製左側面的山竹。

繪製山竹內部的細節，略微擦去部分網格。

複雜案例的網格

對於較複雜的物體，需要用更多的小格子確認細節的位置與比例，這樣才能將圖形描繪得更準確。

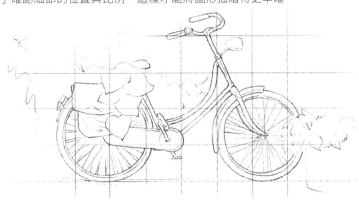

3.2　好線稿的標準

想必大家已經對線稿的重要性有了大致的瞭解。那麼對水彩畫而言，什麼樣的線稿才能稱作好線稿呢？答案是必須達到造型準確、線條簡潔和乾淨清晰等三個基本標準。

● 什麼叫作好線稿

一起來畫一個可愛的杯子蛋糕，從中瞭解好線稿的三個標準。

造型準確易辨認　作品造型一定要準確，能讓人一眼看出畫的是什麼物體，有什麼特徵。

　　○

　　✕

線稿準確地描繪出了莓果的立體感及蛋糕的螺旋狀形態，這才是最基本的好線稿。

蛋糕上層的莓果與奶油形狀變形，即便後期上色準確也無法表現物體的質感。

線條簡潔不毛躁　在形態準確的基礎上，線條一定要簡潔流暢，方便後期上色。

　　○

　　✕

精準明確的線條能讓人一眼確認各個結構的具體位置，上色才會更有把握。

毛躁的線條讓物體外型模糊不清，無法辨認各部位的位置。

乾淨的線稿才不會影響上色

鉛筆線稿表面的鉛粉會被流動的水分帶動，所以線稿一定要乾淨。

輕重適中的線條會自然被顏色覆蓋，乾淨的線條不會影響到顏色的鮮明度。

線條顏色過重，表面的鉛粉被塗抹到其他部位，導致畫面髒髒的，這樣的線條需要在上色前擦淡一些。

深淺適中的鉛筆線條

線稿繪製完成後，最好用橡皮擦擦去表面的鉛粉，才不會弄髒畫面，不同力道畫出來的線條效果是不一樣的。

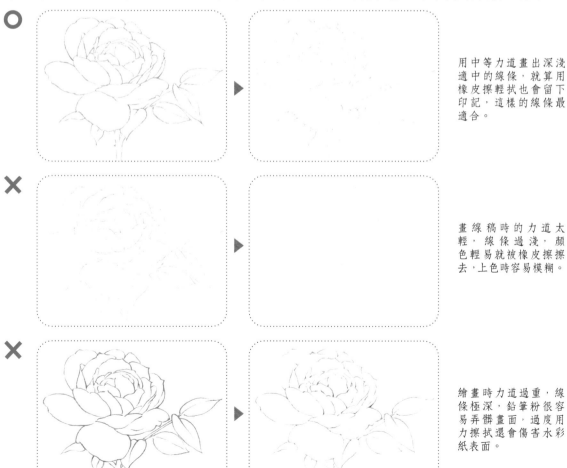

用中等力道畫出深淺適中的線條，就算用橡皮擦輕拭也會留下印記，這樣的線條最適合。

畫線稿時的力道太輕，線條過淺，顏色輕易就被橡皮擦擦去，上色時容易模糊。

繪畫時力道過重，線條極深，鉛筆粉很容易弄髒畫面，過度用力擦拭還會傷害水彩紙表面。

● 不同線稿展現的風格效果

不同線稿能呈現出風格各異的水彩畫。請透過各種線稿感受自己喜愛的水彩風格吧！

 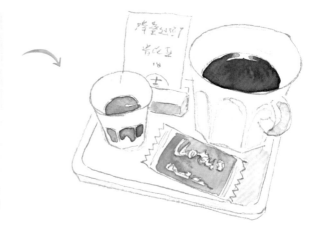

以鉛筆速寫的方式勾畫出明確的物體輪廓。用簡單的色彩填塗畫面，展現出隨意的鉛筆淡彩風格，這是日常速寫的風格之一。

線稿可以和素描一樣，塗畫出物體的明暗色調。簡單鋪色之後，能保留畫面物體的明暗關係，讓整幅畫面比較隨性自然。外出寫生時，可以用這種方法繪製草圖。

 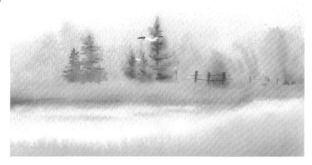

用簡單幾筆線稿確定物體的大致位置。利用濕畫法表現寫意畫面時，因為沒有明確的線稿束縛，上色畫面的色彩形狀也更加靈活，再加上線稿痕跡較少，不容易影響畫面效果。

選自《水彩風景畫從入門到精通》

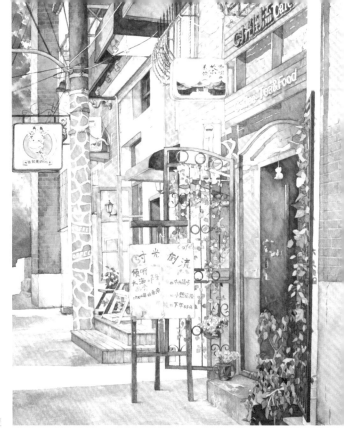

用非常精細的線稿描繪畫面的細節。上色後的畫面效果非常寫實，因為大量的線稿細節能幫助作畫者畫出更加細膩的畫面。

《於我所見》局部 作者：馬句遊

與鉛筆淡彩相比，這種針管筆淡彩風格的線稿較為清晰，整幅畫更有立體感。喜歡速寫的人可以學起來。

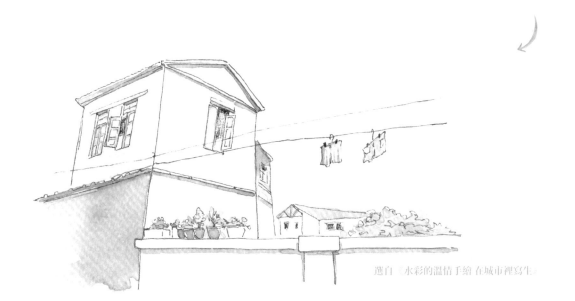

選自《水彩的溫情手繪 在城市裡寫生》

【Practice】作品練習！

秋天的小南瓜

陽光下的小南瓜看起來可口美味，清晰的溝紋是重要的結構，
也別忘了最亮點的位置，這樣才方便上色。

南瓜的紋路是重點結構，要
用網格法確定大致位置與比
例，繪畫時才不會出錯。

把網格卡片覆蓋在照片上，就
能輕易確定小南瓜的結構。這
幅作品的線條簡單，可以用精
細準確的線條描繪。

1 用網格法大致
畫出小南瓜外
形的基本點。

2 連接基本點，
大致勾勒出小
南瓜的輪廓。

3 對照網格照
片確定南瓜
的身體結構。

4 擦去多餘的線
條與網格，仔
細描繪出南瓜
的基本線稿。

5 最後畫出最亮
點的位置，並
稍加描繪瓜蒂
的結構。

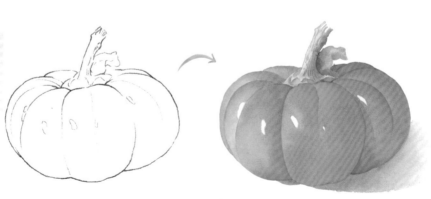

在良好的線稿基礎上，上色效果是不是很不錯呢？

×【Notice】自學盲點

臨摹作品的線稿時要懂得會取捨，不能看到什麼就畫什麼。畫出最重要的結構與特徵就可以了，簡潔乾淨的線條才會對上色有幫助。

線稿細節過多　初學者很容易把看到的每一個點都精心描繪出來，有時會導致線條過多，畫面變得複雜凌亂，影響上色的效果。

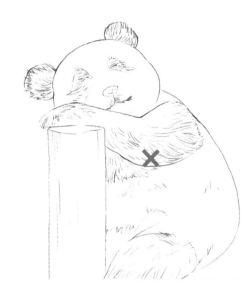

這幅作品臨摹的線稿準確，唯一美中不足的是熊貓身體的毛髮描繪得過於細緻，線條太密集，將臉部五官遮掩了。

其實在上色時，可以直接畫出這些細小的毛髮，不需要過度著墨在線稿部分。

Before

細密的鉛筆線條使得作品更像一幅素描畫，看不清楚上色細節。

After ▼

用橡皮擦擦去不必要的毛髮線條，突顯五官的位置即可。

這樣的線稿是不是乾淨簡潔多了？同時也方便後期上色喔！

3.3 有了線稿就能畫出好看的平塗效果

畫好線稿後,如何上色才是一幅水彩畫最重要的開端。實際上,有些作品只要在線稿平塗顏色,就能展現出美好的色彩,不過平塗也需要一點技巧!

● 平塗的方法

描邊填塗法

有細節的部分先用畫筆小心描出線稿的邊緣,接著在內部填塗顏色,避免塗出線稿。

大面積平塗法

畫面空白區域較大的部分適合用大筆觸從內部平塗至邊緣,這種方式比較節省時間。

● 水分影響平塗效果

平塗顏料時,畫筆沾取的水分會讓畫面出現不同的平塗效果。

○ 顏料水分適中,塗出的顏色平滑無筆觸。

✕ 顏料水分過少,塗色不流暢,平塗的過程中會出現筆觸。

✕ 顏料水分過少,塗色不流暢,平塗的過程中會出現筆觸。

傾斜畫紙,顏料會因為重力向下流動沉積。

平放畫紙,顏料會流向水分少的位置。

【Practice】作品練習！

小憩的梅花鹿

小鹿的膚色面積較大，可以分區塗畫。平塗留白斑紋時，千萬別慌張，顏料水分充足就不會乾得很快，請細心畫出一隻正在小憩的梅花鹿吧！

大面積平塗和小區域平塗的方法不同，只要徹底掌握，就可以平塗出精緻好看的畫面。

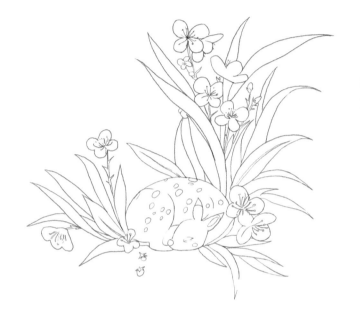

使用顏色

268 偶氮淺黃	411 赭石
311 朱紅	371 永固深紅
662 永固綠	623 樹汁綠
416 深褐	512 深鈷藍

清晰的線稿有助於上色，只要清楚顯示需要上色的位置，將畫面的邊緣勾畫平整，塗色就會簡單許多。

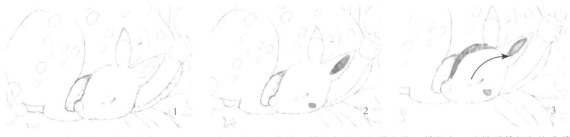

用筆尖沿著線稿邊緣開始描繪，避免顏色塗出畫面，等第一種顏色乾了後再上第二種顏色，這樣兩種顏色的邊界才會分明。

小鹿淺色花紋：411+268 =

耳朵與臉頰：371

小鹿膚色：311+268+411 =

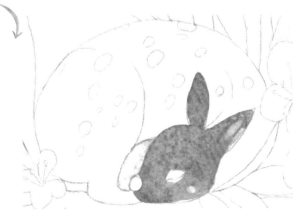

1 用水溶性色鉛筆勾勒線稿，能使後續上色更乾淨。用 411 與 268 調和平塗出小鹿身體中最淺的顏色；耳朵內部和臉頰的紅暈用 371 塗抹；等淺色部分的顏色乾透後，沿著線稿的邊緣，用 311、268 與 411 調和平塗出小鹿的頭部。

明確的線稿有助於上色，平塗時用筆尖沿著線稿繞過小鹿身體上的斑點，就可以均勻地塗抹出牠的身體。

小鹿膚色：311+268+411 = 　　小鹿深色花紋：416

2 繼續用相同的顏色塗出小鹿的身體，待顏色乾了後再用 416 塗出小鹿耳朵上的花紋，最後勾出重色，區分脖子和腿部。

為了讓花朵顯現出前後關係，這裡需要注意前實後虛。塗出靠前的花朵後，在顏色中加入水分，將顏色減淡，就能虛化後側的花朵。

花朵顏色：268

3 平塗畫出花朵，顏料中的水量變化能讓花朵更具有空間感。

在花朵的顏色加入紅色，形成一種重色，用來勾畫物體邊緣，強調立體感。必須注意的是，在花朵邊緣的轉折處添加重色，會比勾勒整朵花的邊緣更自然。

花蕊：268+311 =

4 在花朵顏色乾透後，沾取 268 與 311 調和，用筆尖在花蕊位置點上小點。最後繼續用這種顏色在花朵的邊緣點上重色，突顯花朵的立體感。

為了畫出中間有葉脈的葉片，需要分別描繪葉片的兩側，把中間保留的空隙當作葉片的葉脈。

葉片：623+268 =

5　用 623、268 調和畫出小鹿身邊的黃綠色葉片。筆尖下壓並往後拖拉可以擴大塗色面積，這種一筆向下塗畫能使葉片的邊緣更平滑。

等待乾透

1　　　　　2

塗抹葉片時，等相鄰葉片乾透後再繼續塗色，可以避免相鄰顏色混色。

葉片：623+268 = 　　　623+512 =

6　待淺色葉片乾透，用 623 與 512 調和畫出顏色更深的葉片，讓畫面中的顏色更加豐富。

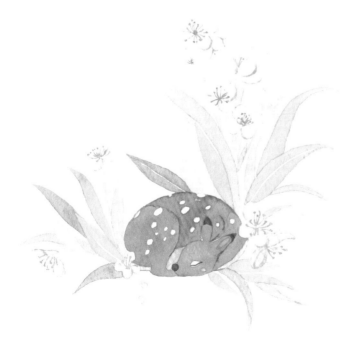

勾畫細長的枝椏時，筆尖保持較輕的力道並以均勻的速度拖動下拉。

枝椏：662

7　塗完所有葉片之後，用筆尖沾取 662，勾畫出花朵的枝椏。

×【Notice】自學盲點

平塗是最簡單的水彩上色手法，也是初學者的必修課程。在練習平塗手法的過程中，尤其要注意水分的控制，水分控制不當，就會出現色塊不均勻的情況。

顏色塗抹太乾 　上色時，畫筆沾水太少，顏色比較乾，銜接上一筆的顏色時，就會發生問題。隨著畫筆在紙上反覆塗抹，就會出現筆觸。

上色出現水痕 　畫筆含水量過多，往往會在落筆處形成水色堆積，等顏色沉澱乾透後，就會產生較為明顯的水痕。

實例分析

作者：咕嚕

這幅作品的調色與形狀勾勒都表現的不錯，然而主體部分的霜淇淋出現了大量筆觸與水痕，讓原圖清新簡潔的平塗效果大打折扣。

調整建議

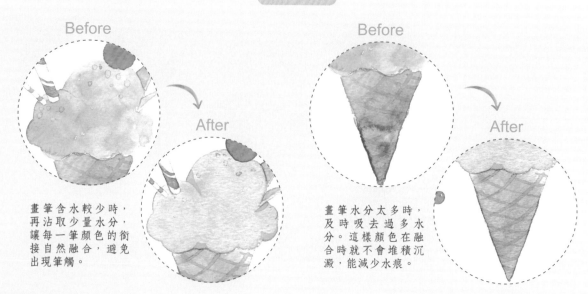

Before

After

畫筆含水較少時，再沾取少量水分，讓每一筆顏色的銜接自然融合，避免出現筆觸。

Before

After

畫筆水分太多時，及時吸去過多水分。這樣顏色在融合時就不會堆積沉澱，能減少水痕。

3.4 增減水分打造精緻透明感

透明感是水彩畫的靈魂，清澈透亮的顏色疊加在一起，就能展現出豐富的色彩。究竟該如何掌握水彩畫的透明感呢？最重要的關鍵就是水分控制。

● **色彩本身的透明度大不同** 由於顏色本身的成分不同，即使在相同的濃度下，呈現出來的透明度也不一樣。

注：梵谷固體 18 色

我們將所有顏色疊加在黑色色塊上，會發現有少許顏色覆蓋了黑色，說明這類顏色的透明度較低，覆蓋不明顯的顏色代表它們的透明度較高。

● **用水分含量感受透明感** 在調色盤內調和一種不同濃度的顏色，隨著水分逐漸減少，顏色會愈加濃郁，一起來看看會產生何種效果吧！

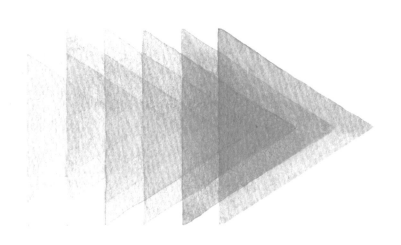

透過這種方式可以得知，顏色的含水量越高，濃度越低，透明度越高；水分含量越低，濃度越高，透明度越低。

● 疊色營造透明感

疊色方法

疊色是一種適合展現色彩透明感的方式，方法非常簡單。

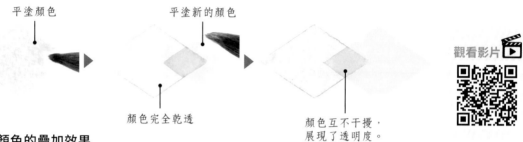

平塗顏色　　　　　　　平塗新的顏色

顏色完全乾透

顏色互不干擾，
展現了透明度。

觀看影片 ▶

不同顏色的疊加效果

運用上面講解的疊色方式，選擇幾種豐富的顏色疊加在一起，看看會產生何種透明感？

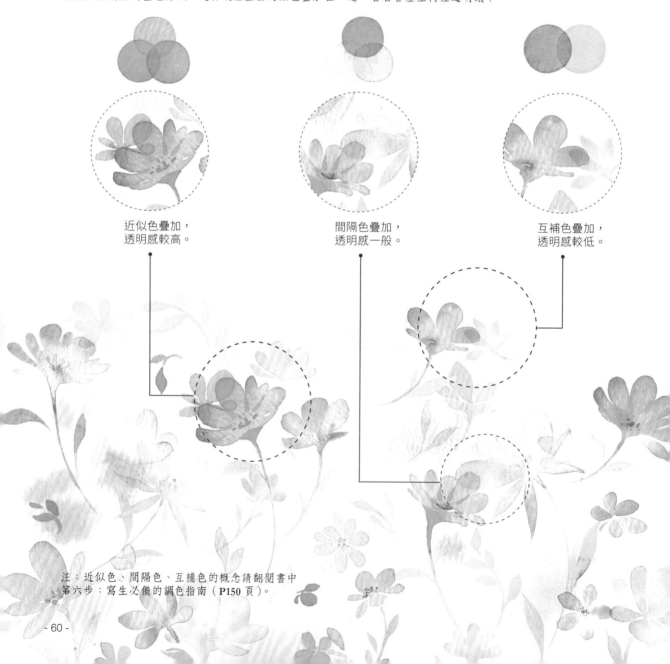

近似色疊加，
透明感較高。

間隔色疊加，
透明感一般。

互補色疊加，
透明感較低。

注：近似色、間隔色、互補色的概念請翻閱書中
第六步：寫生必備的調色指南（**P150** 頁）。

【Practice】作品練習!

果汁

透明果汁中放著幾片檸檬片和冰塊,感覺十分清爽。我們透過由淺到深、逐層疊加相似色的方式,表現杯中的暗部和深色細節,清晰可見的杯中細節會讓玻璃杯內的果汁看起來更透亮可口。

杯中物體的細節很多,如果線稿繪製過多的線條,就會影響上色效果。確定正確的物體形態和邊緣之後,就可以開始上色了。

使用顏色

● 645 胡克深綠	● 662 永固綠	● 311 朱紅
● 371 永固深紅	● 411 赭石	268 偶氮淺黃
254 永固檸檬黃	623 樹汁綠	270 偶氮深黃
● 416 深褐		

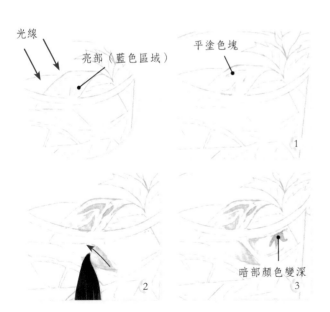

光線

亮部(藍色區域)

平塗色塊

1

2

3 暗部顏色變深

光線來自左上方,冰塊的亮部區域多集中在此處和它的每一個轉折面的邊緣。冰塊的質感透明,為了表現它的體積,多描繪了四周所反射的環境色。

冰塊環境色:311+270 =

冰塊暗部:416

1　用水溶性色鉛筆勾勒線稿可以使後續上色更加乾淨。之後為了加強冰塊的體積感,在冰塊的每一個轉折面邊緣空出最亮點的位置,用重色強調轉折面的邊緣。

加深果汁的顏色

透明質感的玻璃杯會反射環境色，描繪杯口時，將果汁的顏色加入一些水分，就能畫出有透明感的杯口。請使用比杯口更深的顏色描繪出果汁。

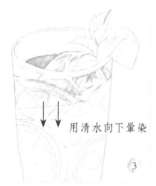

用清水向下暈染

保留檸檬的位置

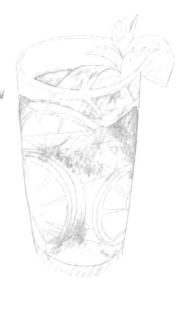

果汁為半透明，會受到內部所盛放的物體而影響本身的顏色，在檸檬片的位置加入更多黃色來呈現果汁的透明感。

果汁顏色：270+371 =

270

2　調和 270 與 371，加入較多水分，再塗抹杯口與果汁，越往下塗加入的水分越多，就能讓杯身呈現通透的效果。

偏黃綠色

由於整個畫面的顏色偏暖，描繪葉片時可在顏色中多加一點黃色，讓葉片更加融入畫面。

添加綠色

檸檬片會因為靠近葉片而有一些環境色，因此在調和檸檬的顏色時，需要加入一些綠色。

葉片底色：662+270 = 　檸檬片顏色：268+623 =

葉脈：662+270+645 = 　檸檬片果皮：268+623 =

3　用 662 與 270 調和塗出葉片，葉片乾後用 268 與 623 調和塗出檸檬片內部，之後用 268 勾畫果皮。

留出冰塊亮部

同色系深
色疊塗暗部

為了營造杯內物體與果汁的立體感，需要用同色系來
調和深色進行疊塗。冰塊的轉折處在果汁中仍是亮部，
疊塗時需留出最亮點。

果汁暗部：270+371 =

4 用水分較少的重色在冰塊深色部分和物體
與物體之間的縫隙疊色，形成陰影，突顯
物體的立體感。

平塗

檸檬片不像冰塊般透明，調色時可以增加少量的水
分，調和出較純的黃色，再塗抹檸檬片的果肉。

檸檬片果皮：270+371 =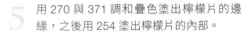

檸檬片內部：254

5 用 270 與 371 調和疊色塗出檸檬片的邊
緣，之後用 254 塗出檸檬片的內部。

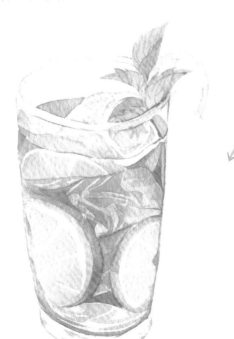

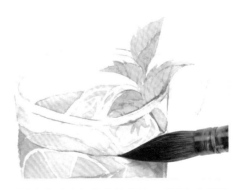

加深果汁與玻璃杯的交界位置，可以清楚顯示
果汁的水平面與側面，使其更加立體。

邊緣重色：371+270+411 =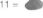

6 最後用 371、270 與 411 調和成深色，用
線條強調玻璃杯與果汁的交界。

×【Notice】自學盲點

很多人認為所謂的透明感就是顏色淺淺的、淡淡的。其實不然，一昧用淺淡顏色只會讓畫面失去生動的對比，反而無法展現透明感。

顏色過淺無質感　晶瑩剔透的水信玄餅十分誘人，但是如果整個畫面中都用過淺的顏色繪製，會讓物體灰濛濛的，沒有暗部的襯托，更無法呈現高亮度的透明感。

實例分析

這幅作品的的主要問題是水信玄餅沒有暗部深色，整個畫面的顏色過淺，無法區分葉片與玄餅，這樣會讓玄餅看起來輕飄飄的，更像一個塑膠球。

A：最亮點不夠明顯，透亮的感覺比較弱。

B：葉片的顏色過淺，玄餅與葉子似乎融在了一起。

調整建議

Before　　　After

將玄餅最亮點四周的顏色加深，讓最亮點的形狀更明顯，同時注意修飾最亮點的細節，物體會顯得更加精緻。

Before　　　After

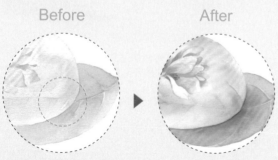

先加深玄餅在葉片上的陰影部分，區分透明玄餅與葉片。然後在玄餅上適當疊塗出葉片的莖脈細節，表現物品的透亮感。

3.5 讓混色效果變聽話的神奇技巧

透過前面的學習，我們可以隨意地進行一些簡單的水色暈染。但是在上色的過程中會發現，混色的效果往往難以預料。因此這一節我們將進一步說明如何掌握混色水分和時機，暈染出得心應手的混色效果。

● 混色效果大不同

想畫出理想的暈染變化，必須先思考畫面要混色的部分，然後用銜接混色法進行混色。如果不是大面積的混色，也可以用點染混色的方式來妥善控制暈染效果。

銜接混色法

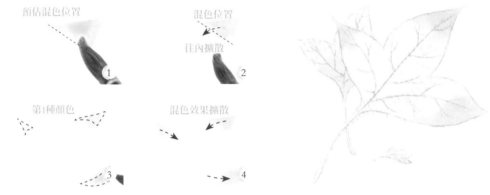

前面兩個章節已經說明過兩種顏色的銜接混色。混色本身是靠水分的流動性帶動顏料均勻相融，因此只要判斷兩種顏色的流動區域，就能確定混色位置。以葉片為例，我們會先預估需要混色的位置，然後在離混色線有一點距離的位置停下第一種顏色，接著用第二種顏色銜接，顏色就會相互擴散、融合，在預定的混色位置形成自然的混色效果。

點染混色法

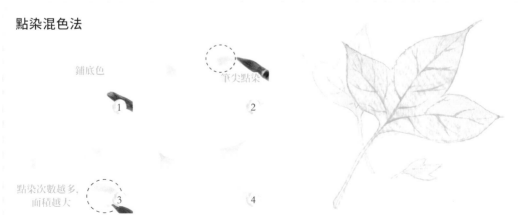

以相同的葉片為例，這次要在葉尖做一些混色變化。在底色未乾時，用畫筆沾取新的顏色，點染在想混色的葉尖，這種方式非常適合小面積的混色變化，而且初學者很容易掌握混色位置，顏色也會混合得十分自然柔和。不過因為是在底色上做暈染，所以會減弱顏色的鮮亮程度。

● 控制形狀面積的訣竅

掌握底色的混色時機　先用水分適中的顏料塗畫底色，然後根據紙面底色在不同階段的狀態，混入第二種顏色。觀察紙面最後呈現的混色效果，看看何種底色狀態是最佳的混色時機。

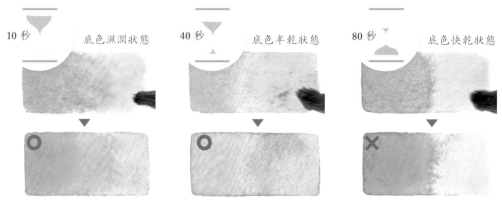

混色均勻，混色邊緣形狀模糊。　　混色自然，混色邊緣形狀較清晰。　　水痕明顯，混色邊緣形狀清晰。

準確掌握畫筆水分　在混色時機和位置一樣的情況下，畫筆的含水量會讓混色的位置出現不同程度的偏移，請仔細觀察哪種效果最好。

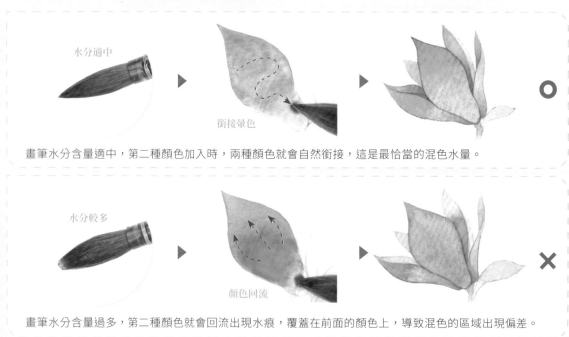

畫筆水分含量適中，第二種顏色加入時，兩種顏色就會自然銜接，這是最恰當的混色水量。

畫筆水分含量過多，第二種顏色就會回流出現水痕，覆蓋在前面的顏色上，導致混色的區域出現偏差。

畫筆含水量過少，兩種顏色銜接並不自然，而且最終混色的位置不夠明顯。

×【Notice】自學盲點

如果只是隨意將兩種顏色混搭在一起，很容易出現不自然的融合。因此銜接顏色時，一定要注意兩種顏色的含水量，讓顏色慢慢地自然相融，才能達到完美的混色效果，

混色出現水痕　當第二次添加的顏色含水量多於之前畫好的顏色時，水分會從較多的地方流向水分少的地方，形成一條斑駁的水痕。

原圖

這幅作品的顏色調和很到位，桃子的形狀結構也觀察得很準確，只是混色時，水量掌握不當，較多的水痕破壞了畫面的效果。

正確的混色方法

Before

After

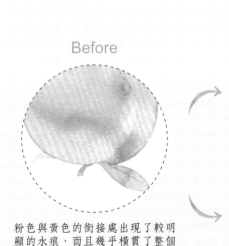

將桃子的顏色分為三個部分，頂部是較深的粉橙色；中間粉色較淺；底部用黃色銜接。
混色時，畫筆顏色的含水量要平均，才不會出現顏色回流的水痕。

粉色與黃色的銜接處出現了較明顯的水痕，而且幾乎橫貫了整個桃子。葉子也有一樣的問題，所以必須注意顏色的上色方式。

先從葉根向外塗畫深一點的葉片顏色，接著加水調勻，產生淺一點的葉片顏色，用深淺兩種顏色混色銜接。淺色雖然多加了水分調和，但是在塗色時，畫筆沾取的顏料水分含量還是要和沾取深色的水量保持一致，混色時才會自然銜接。

3.6 學習寫意濕畫法，成為控水大師

濕畫法是水彩畫中一種基本而重要的畫法，對水分控制的要求較高。我們在作畫時，要時刻注意畫紙與畫筆的含水量，才能呈現出水彩畫柔和滋潤的特點。

● 濕畫法

濕畫法的定義

濕畫法顧名思義就是在濕潤的紙張上作畫，讓顏色自然融入畫紙，呈現出朦朧夢幻的美感。

這種方法適合描繪雨景、遠景、天空等，給人若隱若現的迷離感。

邊緣柔和

① ② 筆觸自然 ③

濕畫法需要提前將畫紙打濕，然後在濕潤的紙上點塗顏色，水分乾後顏色形成柔和的漸層效果。

觀看影片

> ### 乾畫法
> 直接在畫紙上塗抹顏色，紙乾透後顏色邊緣十分明顯，是我們常見的畫法。
>
>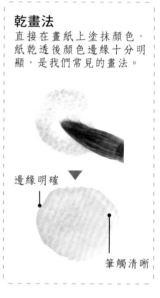
>
> 邊緣明確
>
> 筆觸清晰

兩種濕畫效果

單色濕畫
選取一種顏色，透過水分與顏料的增減，改變顏色的明度，讓人感受到單一顏色柔和變換的美感。

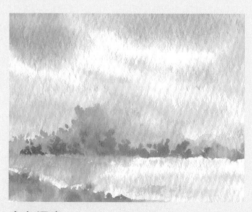

多色濕畫
幾種顏色透過畫紙上提前鋪出的水分相互銜接，讓顏色自然融合。適合繪製風景水彩畫。

● 用濕畫法作畫

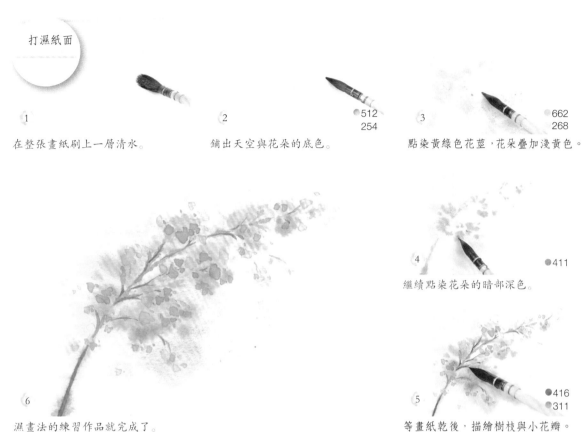

打濕紙面

1　在整張畫紙刷上一層清水。

2　鋪出天空與花朵的底色。　●512
254

3　點染黃綠色花莖，花朵疊加淺黃色。　●662
268

4　繼續點染花朵的暗部深色。　●411

6　濕畫法的練習作品就完成了。

5　等畫紙乾後，描繪樹枝與小花瓣。　●416
●311

● 畫紙水分影響濕畫效果

運用濕畫法繪畫時，我們需要注意水分蒸發的時間與畫紙的乾濕程度。

畫紙的濕潤效果　畫紙濕潤時，顏色擴散面積大，邊緣輪廓自然柔和。

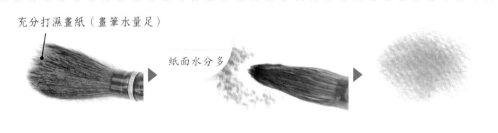

充分打濕畫紙（畫筆水量足）

紙面水分多

畫紙半乾效果　畫紙半乾時，顏色擴散面積小，邊緣輪廓略微不自然。

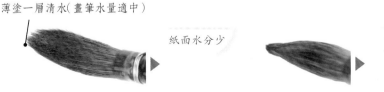

薄塗一層清水（畫筆水量適中）

紙面水分少

【Practice】作品練習！

黃昏時分

籠罩在橙黃天空下的美麗風景，若想展現出遠山和近景樹木的明確層次，就得控制好混色的形狀和水分，讓遠山的邊緣與天空稍微融合，使近景樹木的細節更加清晰。

用水分打底，讓顏色適時擴散，就能形成柔和的輪廓，使整個畫面顯得自然不生硬。

使用顏色

- 270 偶氮深黃
- 311 朱紅
- 331 深茜草紅
- 411 赭石
- 409 熟褐色
- 416 深褐
- 506 深群青

濕畫法的風景線稿可以用速寫風格的線條繪製。後續上色時，天空的顏色比較淺，所以線稿的筆觸要輕一點，避免鉛筆顏色影響畫面效果。

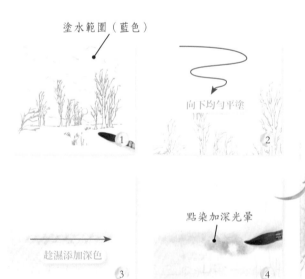

塗水範圍（藍色）

向下均勻平塗

趁濕添加深色

點染加深光暈

塗水後再上色可以讓之後的顏色在畫面中擴散時，效果更柔和，沒有明顯的邊緣。由於落日的光暈比較模糊，沒有明顯的分界線，必須趁畫紙仍濕潤時添加顏色，使畫面中有光線自然擴散的效果。

天空底色：270

光暈：270+311 =

331

1 用清水塗滿需要上色的區域，隨後用 270 塗出畫面的底色，畫面中間的顏色較深。底色塗滿後，注意趁畫面濕潤時，在太陽位置的四周用 270 與 311 調和塗出光暈，之後用 331 銜接。

順著雲朵方向　1

疊加深色　2

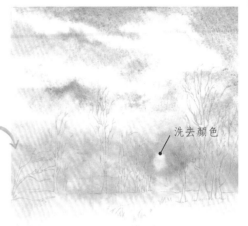

洗去顏色

由於雲層有一定的形狀，描繪時，紙張上的水分不宜過多，利用適中的水分減少顏色擴散，比較容易控制雲層的形狀。

雲層顏色：506+416 =

2　用 506 與少量 416 調和，在濕潤的畫紙上塗出雲層。顏色隨水分擴散，使雲層邊緣變柔和。用乾淨的畫筆洗去太陽中心的顏色，讓亮部變明確。

偏暖　1

自然銜接　2

上色時需要考慮到環境色。遠山靠近落日，顏色偏暖，因此與近處小山丘相比，要加入更多紅色。

遠山：506+409+331 =

近處小山丘：506+409+416 =

小山丘暗部：506+416 =

3　趁畫面水分未乾，調和顏色鋪出遠山，山腳處用更重的顏色塗在暗部。之後趁濕銜接顏色，鋪出近處的小山丘。再調和 506 與 416 畫出小山丘的暗部。

待畫面乾透後，用筆尖向下拖動畫出豎直的枝幹，再沿著主枝幹畫出其他分枝。

背光樹木：506+409 =

4　在 506 與 409 加入少量的清水，調和濃郁的重色，筆尖保持較輕的力道，畫出背光樹木。

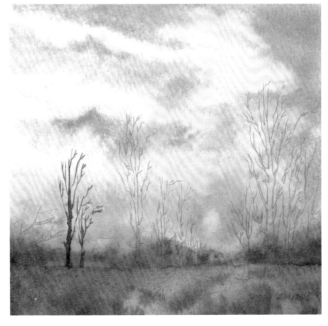

由上往下拖動筆尖，
畫出樹幹，粗細不一
的樹幹讓整棵樹更有
細節。

疊色塗畫背光的樹
木。要隨著光源顏色
的影響製造出色彩變
化。尤其是遠處靠近
太陽的樹木顏色會更
紅一點，整體的色彩
氛圍也會更加統一。
為了拉開遠近樹木的
空間關係，在近處的
樹幹增添更多細節和
體積變化。

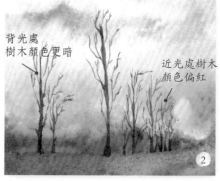

背光處
樹木顏色更暗

近光處樹木
顏色偏紅

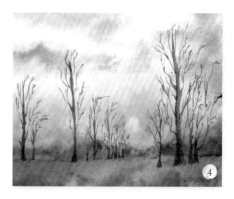

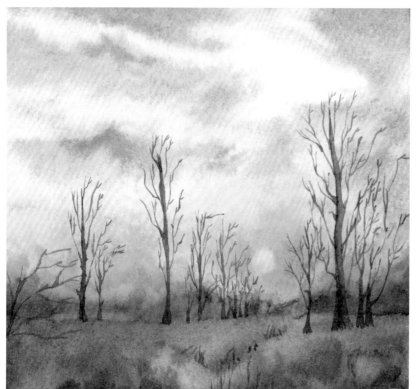

近光處樹木：506+409+411 =
背光樹木、雜草：506+409 =

5 用 506 與 409
調和深色，描繪
近處背光樹木。
然後慢慢加入
411，讓色調偏
紅，接著畫出靠
近光源的樹木和
枝條，營造出樹
木隨著光源變換
的感覺。最後繼
續用樹木的顏色
畫出畫面下方生
長的雜草，增添
畫面的細節。

✕【Notice】自學盲點

剛開始用濕畫法繪製作品時，常因為無法妥善控制顏色的深淺，讓畫面上的色彩像是糊在一起，無法展現出顏色的層次變化。此時，可以透過疊色方式，待畫面的顏色完全乾透後，再進行第二次的細節表現。

層次不夠明確　　濕潤的畫面會增強顏色的擴散性。因此底色暈染時，顏色如果塗得太多太滿，會在慢慢擴散融合後分辨不出顏色層次。

畫面缺少細節　　很多初學者在選用濕畫法繪製畫面時，會想用濕畫暈色把畫面畫到盡善盡美，認為基本的顏色塗滿了，畫面也就完成了，因而省去了後續的細節描繪，讓畫面離精美的作品還有一段差距。

這株虞美人想用濕畫法營造出水色寫意的畫面效果，但是因為沒有注意到立體感的表現和深入刻畫，導致整株花卉看起來只有朦朧感。花瓣之間沒有拉開層次對比，也缺少了生動的細節紋理。

Before

After

利用濕畫法暈染出花朵的底色，雖然感覺顏色糊在一起，但是透過一些比較弱的深淺變化，依稀仍能辨認一些花瓣的層次位置。

待底色完全乾透後，沿著花瓣的層次邊緣進行第二次疊色，讓兩層花瓣之間的層次關係變得明確。

最後等紙面顏色再次乾透後，用筆尖輕輕在花瓣上描繪一些紋理線條，讓花瓣的細節更加豐富生動。

3.7　融合邊界的自然銜接法

水彩顏色的邊緣水痕會破壞畫面的美感，我們都希望畫出柔和銜接的朦朧水色，究竟該如何讓顏色自然銜接至消失呢？別急，先來看看如何畫出漸層效果吧！

● **濕接法**　利用前面混色時提到的銜接方式，將銜接的顏色換為清水。透過繪製自然陰影的方法，學習如何一點一點地用濕接法銜接，讓畫面顏色形成漸層減淡的效果。

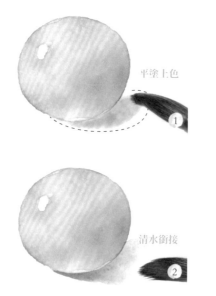

平塗上色

清水銜接

優勢：顏色銜接的範圍易於掌控

缺點：對水分的控制要求高

觀看影片 ▶

掌握漸層範圍

濕接法對水分的要求較高，畫筆中的水分會影響銜接範圍與效果。

水分適中　○

漸層自然

畫筆水分適中，邊緣銜接柔和，並且會自然消失。

水分較多　✕

顏色明顯

畫筆水分過多，顏色會大範圍暈染，邊緣拉長。

水分較少　✕

漸層不自然

畫筆水分太少，容易出現筆觸，銜接不自然。

● **濕紙法**　　濕紙法其實就是前面濕畫法的運用，只是在打濕畫紙時，會根據陰影的形狀塗畫清水，這樣
顏色會隨著濕潤水面的形狀擴散減淡。

塗刷清水 ①

擴散減淡

局部點染 ②

優勢：顏色暈染簡單自然

缺點：色彩混合範圍很難掌握

● **不同案例中的漸層效果**

水果的陰影使用的是濕接法，精準描繪了陰影範
圍，顏色之間的變化也比較明顯。

禮盒的陰影運用了濕紙法繪製出漸層效果，深淺
不同的紫色彼此交融、變幻無窮。

用濕接法繪製出的沙灘邊緣，細膩貼合著海浪的
曲線呈現出彎曲的線條。

用濕紙法描繪天空的暈染效果，展現出雲朵的飄
逸柔和感，與藍天自然銜接融合。

【Practice】作品練習！

植物葉脈

如何更自然地用水彩表現葉片上的葉脈？試試在底色乾透後的葉片上，用濕接法呈現葉脈的細節吧！

表現葉脈時，要沿著規律的葉脈生長方向進行，透過顏色和水的自然銜接，讓葉脈更自然。

- - 使用顏色 - -

662 永固綠　　623 樹汁綠

268 偶氮淺黃　　512 深鈷藍

331 深茜草紅　　311 朱紅

270 偶氮深黃

葉片上的葉脈較多，繪製線稿時，需要用簡潔乾淨的線條來表現。歸納後的線稿能讓上色更加簡單。

塗抹大面積的底色時，將畫筆傾斜，用筆肚描繪，能更快畫出圓滑平整的區域。

葉片底色：623+268 =

623+268+512 =

1　用色鉛筆勾勒線稿後，調和 623 與 268，塗出葉片的底色。然後改用 623 與 268，加入少量 512，塗畫靠後翻折的葉片，使葉片具有更豐富的顏色變化。

用筆尖下壓畫出疊塗區域的邊緣，這樣用清水銜接時，會形成自然的漸層效果。

葉脈：662+512 =

2　待第一次鋪色的水分乾透，用筆尖塗出葉脈所分出的一小片面積，之後用清水銜接，使顏色變淺形成自然的漸層效果。

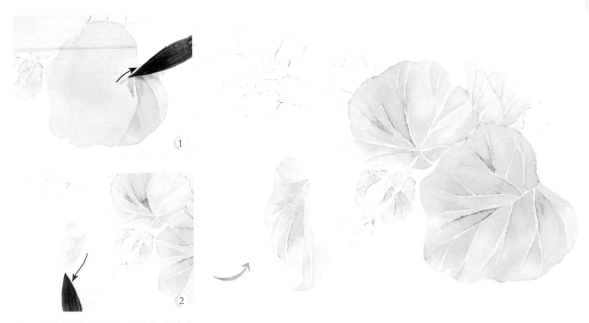

每一個小區域都用筆尖留出明確的
邊緣，讓葉脈更加清晰。

叶脉：662+512 =

3　用重色沿著葉脈走向為所有葉片疊加紋理，注意趁上一種顏色未乾時加水銜接，讓顏色的漸層效果
更加自然。

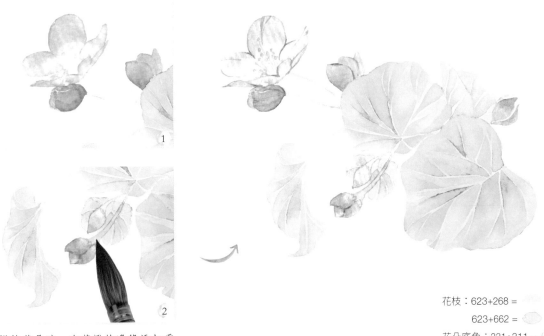

描繪花朵時，在花瓣的邊緣添加重
色，能讓淺色的花朵更突出，更有
分量感。

花枝：623+268 =
　　　623+662 =
花朵底色：331+311 =
　　　270
花朵邊緣：331+311 =

4　用331與311調和塗出大面積的花瓣，趁著顏色未乾，用270當作花蕊的底色與其銜接。在所有
顏色乾透後，勾勒花蕊以及花瓣的邊緣，最後塗出花枝，完成整幅畫。

×【Notice】自學盲點

疊塗加深畫面的細節時，常會選用濕接方式上色，讓疊加的顏色與底色銜接得更加自然。但是漸層區域若控制不好，就會造成疊塗的顏色太死板。

漸層效果不明顯　使用濕接法時，如果用大量清水接色，會導致顏色擴散得太快、太均勻，而無法展現漸層效果，甚至還可能出現明顯的水痕。另外，若銜接清水的位置沒有控制好，在固定的形狀裡，同樣很難做出明顯的漸層效果。

實例分析

冰棒凹紋的整體色調與形狀都掌握得很好。若要表現冰棒頂部因融化而逐漸減弱的凹槽形狀，邊緣的水痕形狀就塗畫得過於明顯，反而影響了冰棒的精緻感。

正確的疊色步驟

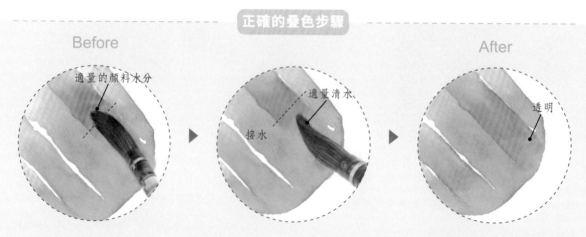

疊色加深凹槽暗部時，畫筆上的顏料水分適量，在離冰棒頂部一定距離的位置，需要用適量的清水開始銜接，讓顏色慢慢減淡，由漸層至透明。

測試評分

檢測你的「戰鬥力」—— 芭蕾舞鞋

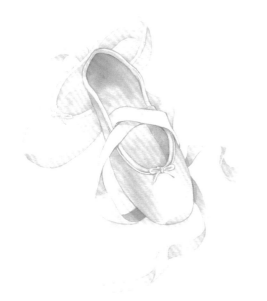

使用顏色

- 311 朱紅
- 331 深茜草紅
- 371 永固深紅
- 409 熟褐

繪畫要點

① 注意掌握鞋子的形態,是否準確描繪出精緻流暢的外型輪廓。

② 上色時要注意前後鞋子的深淺對比,是否將淡粉色的鞋子內部結構描繪到位。

◆ 繪製方法 ◆

311+331 =

1 用濕接法描繪鞋面的淡粉底色,注意銜接顏色邊緣時,水分不宜過多,而且要把畫筆洗乾淨。

311+331 =

2 等底色乾透後,用清水打濕紙張。然後在鞋面左側點染深色加深暗部,讓鞋子更有立體感。

311+331 = 409

3 接下來描繪鞋子內部。後跟處用熟褐加深暗面,隨後簡略地用淡粉色與熟褐色描繪緞帶與後方鞋子,最後描繪陰影。

◎ 合格！

○ 形狀準確，顏色對比明確，細節描繪比較認真。

✕ 畫面顏色偏灰，鞋子暗面的顏色過髒。

如何改善畫面：

在調和鞋面暗部深色時，添加極少的熟褐即可，讓顏色變化淺一點、乾淨一點。

○ 基本合格！

○ 整體形態還不錯，鞋面的光澤度和顏色深淺掌握得比較好。

✕ 勾線較死板，上色筆觸太多。

如何改善畫面：

線條生硬

可以用細一點的勾線畫筆，沾取淺一點的顏料仔細描繪。

△ 繼續加油！

✕ 顏色調和不準確，水分控制不當，出現了較多水痕。

如何改善畫面：

水痕

注意畫筆中的水分，可以事先準備一張廢紙試色，確定水分適當、顏色準確後再正式繪畫。

✕ 重畫一張吧！

✕ 線條粗糙凌亂，形狀不準確。

✕ 鞋子內部的結構沒有表現出來，深淺變化不明顯。

如何改善畫面：

形狀不準確

起稿時，仔細對照物品，表現出明確的邊緣輪廓，有助於上色時，更準確地掌握鞋子的形狀。

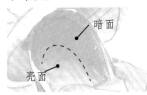

暗面

亮面

根據鞋子內部的轉折結構，疊塗加深暗面，增強深淺對比，讓鞋內的結構更加清晰，有立體感。

【人物訪談】問與答

插畫師簡介： CY 老師絕對是一位高顏值的美女插畫師！而且愛吃又長不胖，擁有讓人羨慕的身材，是繪畫界的衣架子。她大部分的時間都在畫畫，有時能從早上畫到半夜。對任何事都充滿了自信，讓身邊的人總能感受到滿滿的正能量。

代表作品：《水彩的溫情手繪　在城市裡寫生》

《無所事事的夏天　治癒系的水彩畫入門》

Q1：CY 老師，我調和的顏色都不夠深怎麼辦？加多了顏料，調和的顏色就會變得很乾、很「俗豔」。有沒有調和深色的簡單訣竅？

 這個問題的關鍵點在於控制水分。想變深就會多加顏色，這個方法沒錯，但是也要相對添加水量。你試著在下次調色的時候，沾取比平時多幾倍的顏料，多加一些水調勻，調和到一種濃稠的顏料狀態，就一定會得到比較深的顏色，而且水分飽滿，塗色的畫面又不至於很乾。

Q2：我也是用比較硬的 HB 鉛筆描繪線稿，但是上色時還是會有鉛灰混進顏色裡。擦拭得太淺，又會看不清線稿輪廓。究竟要如何避免混入鉛灰？是我的方法不對，還是鉛筆的選擇有問題？能推薦一些適合打草稿的鉛筆嗎？

 一般的鉛筆筆芯較粗，描繪線稿時，容易出現擦不乾淨或留下鉛筆印的情況，很容易影響畫面效果。描繪線稿時要避免反覆修改，畫每一條線之前，最好先想想如何畫出那條線再下筆，就會讓畫面減少很多因不確定而出現的描摹線條。推薦使用櫻花 0.3 的自動鉛筆，在上色前用可塑橡皮擦輕輕減淡鉛筆印就可以了。

Q3：作為水彩初學者的我有一個非常疑惑的問題，明明臨摹同樣一張圖，為什麼畫出來的差距這麼大？老師覺得臨摹一幅作品的關鍵是什麼？

 臨摹作品最重要的關鍵的就是觀察與分析。在臨摹之前，如果沒有瞭解原作，只是盲目地描摹，結果肯定會與原作有很大的差距。必須認真觀察，研究作者的構圖、用筆技法、色彩搭配及材料的運用。臨摹的意義是在臨摹的過程中，學習作者的繪畫技巧和經驗。

第四步　學會起稿

不管是水彩還是其他繪畫方式，描繪物體的輪廓都非常重要，形態準確才能進一步上色。

繪製線稿時，要認真細心地觀察，瞧瞧身邊的物體，例如臥室的角落，看看它們的特徵，一起從最熟悉的生活物品開始學習描繪線稿吧！

4.1　快速起稿的基本原則

第三章說明過如何用網格法臨摹物品線稿，其實網格法對於寫生起稿也有幫助，但是相對比較麻煩和呆板。因此這個章節將帶領大家，透過更靈活的起稿方法，從簡單的物體開始練習鉛筆起稿。

● 從哪兒開始下筆

面對一個物體我們可以從兩個角度開始下筆。

一是從細節入手，由內往外擴散。

二是從整體開始，由外往內慢慢深入到細節。

從中心細節開始　　　　從外部輪廓開始

從中心細節開始

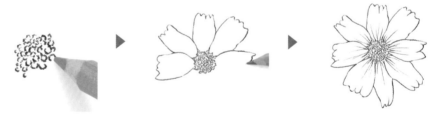

從花蕊開始下筆，用細小的圓圈組成一個近似圓形的形狀。接著由花蕊往外勾勒花瓣的線條，然後在花瓣內描繪一些褶皺線條。

從外部輪廓開始

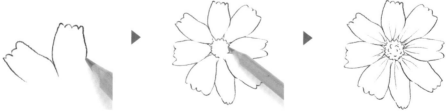

由花瓣外部邊緣開始描繪，完成所有的花瓣之後，再勾勒花蕊的整體形狀，最後在花蕊中點一些彎曲的小弧線。

● 描繪形狀　　觀察身邊常用的生活用品，思考如何描繪出它們的形狀。

頂部小鳥的形狀是不規則的，鳥身部分可以當作一個橢圓形，在兩側上方伸出頭、尾。

蓋子本身是一個圓餅狀的物體，從側面看起來就像是兩個橢圓形疊加在一起，這樣會更有厚度和立體感。

瓶身部分是圓柱體，比較為簡單。描繪時可以在瓶身上加一些分隔線當作玻璃瓶的紋理。

描繪規則的物體形狀

儲物罐是一個比較小巧的圓柱體，瓶頸微微向內收縮，瓶口有一定厚度。

指甲油的瓶身部分是一個立方體，瓶蓋是一個圓柱體。從正面觀看，可以分別用正方形和長方形描繪出來。

描繪不規則的物體形狀

剪刀的把手看起來像兩個半圓，三角形的刀尖非常尖銳。

布偶小熊可分為三個部分，頭部是一個圓球，身體部分是橢圓狀，接著延伸出細長的四肢。

● 測量比例

只用肉眼觀察物體比較有難度，因此我們可以借助手和畫筆測量正確的比例。

正確的測量姿勢

伸展你的手臂，鉛筆保持豎直，用筆桿對照物體做出比例長度的標記，測量時不要移動身體。

觀察對象

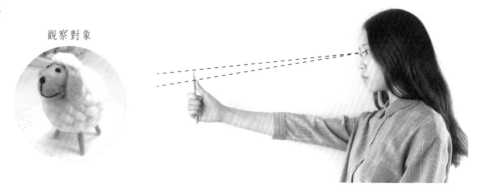

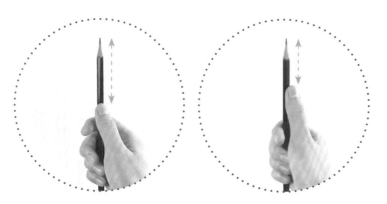

在筆桿上伸縮拇指改變距離，就能簡單測出不同物體的長度。

手掌握住筆桿的位置也可以根據實際情況變動。

確定大致比例

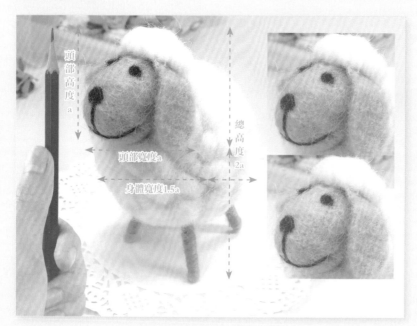

頭部高度 a

頭部寬度 a

身體寬度 1.5a

總高度 2a

描繪一隻玩偶小羊，先確定頭部與身體的比例，再測量下頭部與四肢的比例。

測量發現，玩偶頭部大約占整個身高的 1/2 左右，四肢高度約是頭部的 1/2 等等，按照這種方法繼續測量其他部位。

細節比例　透過比例測量方法，可以確定畫面中的任何細節位置和大小，下面就一起來看看從大輪廓到細節該如何確定吧！

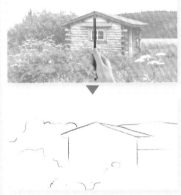

按照大致的比例測量方法，先確定風景中的主體房屋位置和環境層次。

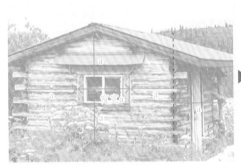

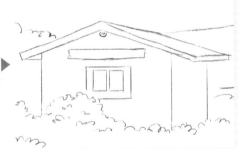

確定房屋輪廓後，再次使用比例測量方法。以窗框的橫寬 a 為基準，依序測量房屋的窗戶位置和轉折面，畫出準確的細節比例。

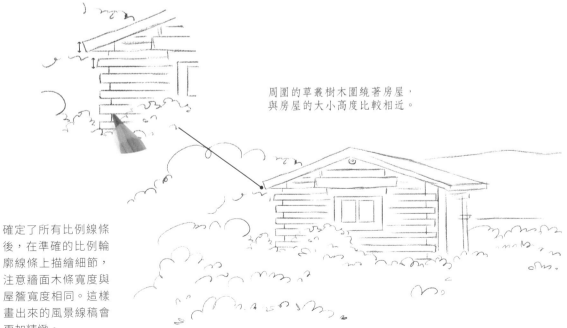

周圍的草叢樹木圍繞著房屋，與房屋的大小高度比較相近。

確定了所有比例線條後，在準確的比例輪廓線條上描繪細節，注意牆面木條寬度與屋簷寬度相同。這樣畫出來的風景線稿會更加精緻。

● 調整透視

觀察角度　　拿一個長形物體在面前旋轉，從不同角度觀察就會發現它在觀察者眼中出現了很大的變化，這些變化就是透視。

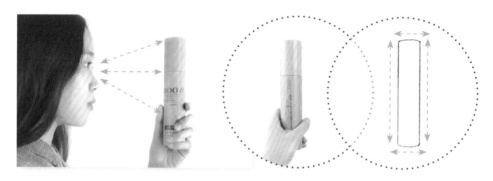

當物體與觀察者面部直立平行時，物體的大小是最準確的，不會出現透視變化。

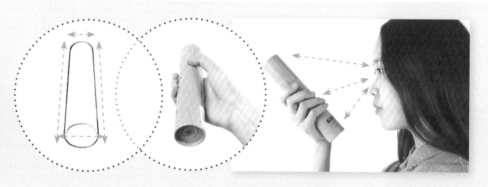

把圓形筆筒的一端遠離眼睛，觀察者會發現物體靠近自己的下方位置變大了，而遠離的上方位置變小了。

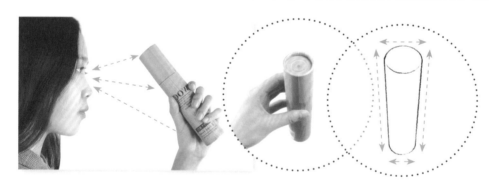

顛倒位置再次旋轉，這次變成靠近觀察者的上方變大，而下方變小。

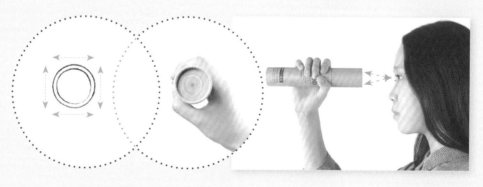

若將圓形筆筒的頂面對著觀察者，會發現頂部完全遮蓋了其他部位，看不到側面或是底部了。

物體常見的透視角度

平視

半俯視

俯視

透過之前長形物體的觀察，可以清楚瞭解，使用不同角度觀察其他形狀物體時所發生的透視變化。
觀察一個小碗，隨著正視角度變化為側視，碗口變得更大，碗底變得更小。而到了俯視角度時，只能看到一個完整的碗口。

圓形平面的透視規律

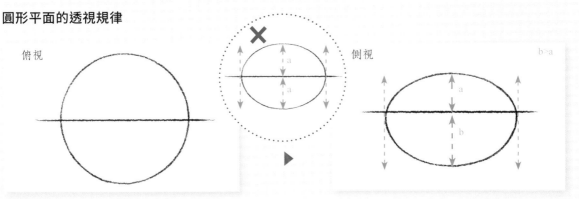

俯視

側視

透過三視圖可以發現圓形碗口在側視時會變成橢圓形。不過這並不是均勻的橢圓形，而是 **A** 弧線長於 **B** 弧線的橢圓形。

透視輔助線　描繪線稿時，可以在畫面中增加一些輔助線（紅色線條），幫助我們更準確地畫出透視，確定正確的透視效果後，輕輕擦去輔助線。

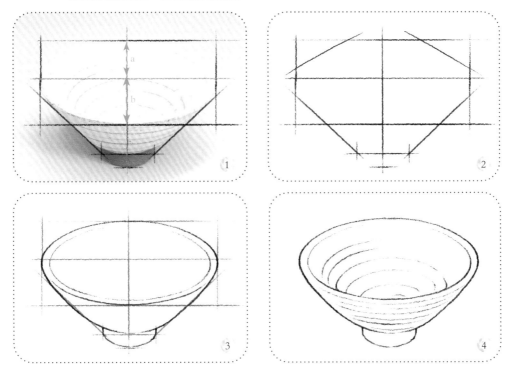

判斷透視的準確性 　實際繪畫時，如果不小心把透視關係畫錯了怎麼辦？一起來調整看看吧。

根據近大遠小的原理，畫面中靠近鏡頭的橋體部分最大，遠處的橋體比較小。

還要注意細節處的透視效果。路牌的透視和木橋是相同的。

✖ 錯誤的透視案例

將正確的透視輔助線畫在畫面中，發現了錯誤透視的偏差。

◯ 正確的透視案例

正確的透視圖應該能夠符合近大遠小的原理，每根橋樑的粗細高矮都會隨著視線的遠離而縮小。

▼

兩根橫欄幾乎平行，遠處的橋體過於粗大，不符合近大遠小的原理。

▼

繪畫時，可以按照測量比例的方式，用筆桿測量橋樑之間大致的比例與透視關係。

【Practice】作品練習！

房內的小憩角落

房間內的角落是我們最愜意的休閒天地，請拿起畫筆透過最熟悉的事物開始描畫線條。

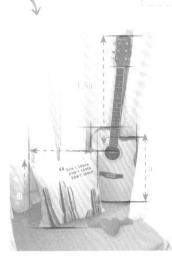

在房間角落靠在一起的抱枕與吉他。要準確掌握兩者的比例關係。

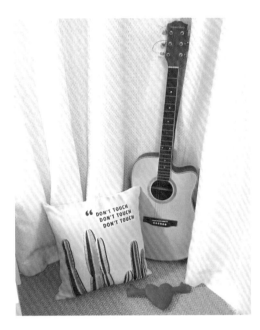

以抱枕為參考，測量主要物體之間的比例關係，我們發現吉他琴身和抱枕高度相近。

1 確定物體比例後，用直線簡單快速地描繪抱枕與吉他的形狀。

2 接著用曲線畫出柔軟的抱枕與吉他圓潤的輪廓，再向上畫出長形的吉他指板。

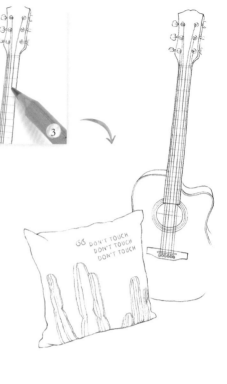

隨意畫出細節線條，不必太精準，能夠豐富畫面即可。

3 完成外型之後，在物體上增加一些細節，如抱枕上的
花紋與英文字、吉他的琴弦等等。

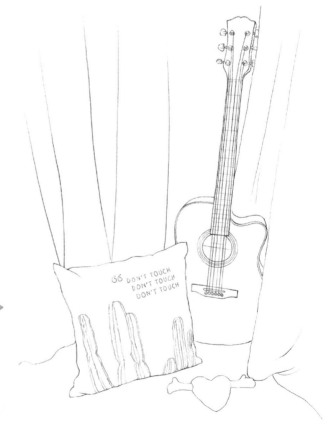

繪製周圍陪襯用的小物件，線條簡單
兩三筆就好。描繪窗簾時，線條弧度
要柔軟一點。

4 細節描繪完成後，繪製周圍環境裡的
物件與窗簾，增加整體的氛圍感。

×【Notice】自學盲點

剛開始繪製線稿時，很容易看到什麼就畫什麼，忽略了一些結構的細節。請試著一步步將透視理論轉化到線稿作品中，精準畫出物品的輪廓。

忽略必要細節　我們在觀察一個物體的時候，往往會因為不仔細，或光影過暗而忽略細節結構，導致起稿細節不準確。

透視比例錯誤　許多物體組合在一起時，如果不事先確定好統一的透視關係，很容易造成畫面上的物體失衡，看起來不像在同一個空間畫面中。

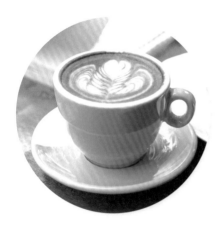

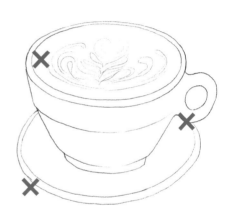

從畫面整體來看，準確掌握了物體的形態特徵，但是杯子與杯碟的大小出現了偏差，盤子的透視也發生了傾斜問題，杯柄也沒有畫出細節。

杯子與杯碟的寬度相近，杯子顯得過大，讓畫面中的物品看起來頭重腳輕。

杯子把手處沒有畫出結構，看上去缺少了立體感。

杯底與杯墊的透視結構不準確，讓杯子看起來是扭曲的。

Before　　　　　After

Before

觀察杯子與盤子的大小對比，盤子略大於杯子。

Before　　　　　After

After

調整好正確的盤子透視關係，讓盤子擺放得更加端正、準確。

在把手增加一些明確的結構線條，加強連接處的立體感。

整體問題修改好之後，在盤子中央增加一些弧線，讓盤子更有質感。

發現細節規律，簡化複雜形狀

很多人在面對複雜的物體時，會不知從何下手，其實我們在畫線稿的時候，只要掌握這些複雜線條的規律，不必將每條線都畫出來，適當簡化線稿，就能準確地展現它們的特徵了。

● 歸納物品的規律

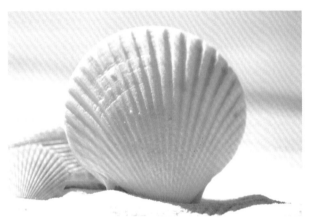

以海灘邊的貝殼為例，貝殼上的花紋看起來非常繁複，卻又有整齊的規律。

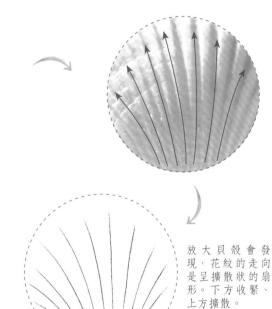

放大貝殼會發現，花紋的走向是呈擴散狀的扇形。下方收緊、上方擴散。

與秋日的銀杏葉是不是也很類似呢？

不用按部就班畫出每一條花紋，只要根據規律，畫出主要的幾根線條即可。這樣既能表現出花紋特徵，也可以縮短繁瑣的繪畫時間。

● 簡化複雜的形狀

花團錦簇的櫻花樹沒有和貝殼一樣的簡單規律，但是我們可以簡化花瓣的線條，將花瓣變成一團團的形狀，表現出大面積的立體感。

先確定樹枝的生長走向。樹枝的規律是由主枝幹向兩側依序延伸出分枝，枝幹也會逐漸變細。

以最前端的花團為例，簡化這個部分的線條。

大致畫出花團的形狀，用大小不一的弧線畫出花朵的外輪廓。

稍微描繪弧線，然後在花朵中添加幾筆花枝的線條。

勾勒出大部分的樹枝，一些過於細小的樹枝可以忽略。

描繪花簇的輪廓，適當增加一些花枝在花朵裡，一步步描繪出完整的畫面。

【Practice】作品練習！

蝴蝶結禮盒

精緻小巧的禮物書打了可愛的蝴蝶結，一起來找找蝴蝶結的規律吧！

蝴蝶結是由兩股繩子編織而成，繪畫時可以當成 S 型曲線，然後將這些曲線組合在一起。

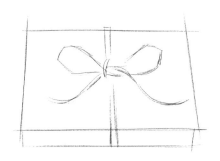

1　先描繪整體形狀，注意觀察蝴蝶結的穿插關係。

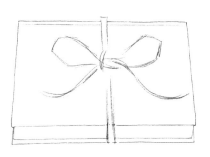

2　用長直線條勾勒書本的簡單外型，注意厚度、體積的表現。

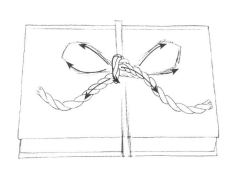

3　找到蝴蝶結內部的穿插方向，從最上方的蝴蝶繩索開始，用 S 型曲線組合成蝴蝶結。注意將線稿草圖擦乾淨。

【Practice】作品課！

綻放的花朵

複雜的花瓣結構往往讓大家望而卻步，其實只要找到花瓣的疊加生長規律，並運用在繪畫中就可以了。

花瓣的層疊就像魚鱗一樣。從下方最外層開始，用小圓弧逐層交錯疊加。

1　先觀察花朵的姿態，用簡單的線條描繪出形狀。花朵部分可以畫出十字線，讓花瓣圍繞著十字線中心。

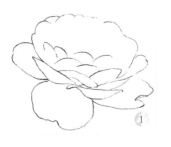

①

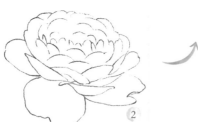

②

深入花瓣的細節，畫出前方主要的層疊花瓣，讓它們彼此交錯，呈現出魚鱗狀。

2　後方花瓣的層次可以稍微簡略些，用兩三筆短線條勾畫出大致的層疊關係。枝幹部分要注意粗細變化和轉折節點，使其更加自然。另外葉片部分也要記得勾畫出清晰、規律的葉脈走向，方便上色時描繪出葉脈。

× 【Notice】自學盲點

當物體的紋理比較均勻複雜時，大家可能會刻意去增加紋理，結果浪費了許多時間，適當的省略與簡化是非常必要的關鍵。

找錯圖案規律 　面對複雜的細節紋理很容易失去耐心，隨意添加錯亂線條當作紋理圖案會讓物體失去正確的紋理質感。

刻意增加細節 　細節能豐富畫面，但是刻意增加不必要的細節也會破壞畫面。毫無章法地描繪過多線條會讓畫面失去美感。

實例分析

娃娃的帽子為毛線質感，主要是由豎狀紋理構成，而習作中畫成了平行斜線交錯的紋理，讓帽子看起來像是網狀。另外，小女孩的頭髮也可以適當簡略些。

問題分析

Before

After

先擦去帽子上複雜交錯的網格圖案，保留帽子上的紋理。接著在線條之間加入一些小小的 V 型圖案，就能準確地表現出毛線紋理了。

檢測你的「戰鬥力」 —— 花卉線稿

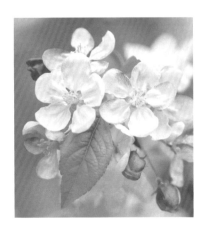

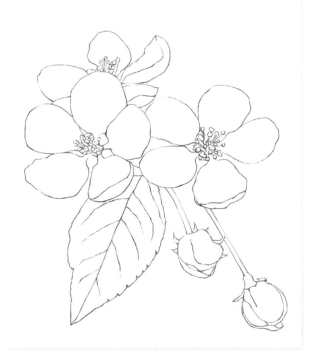

繪畫要點

① 是否能準確掌握花、葉的比例大小關係。

② 花朵外輪廓是否準確,細節觀察是否到位,有沒有完整畫出花朵的細節。

③ 線稿是否清晰乾淨。

◆ 繪製方法 ◆

1 仔細觀察花、葉的比例,用簡單、乾脆的線條畫出物體大致的形態。下筆力道要輕,便於之後擦拭修改。

2 觀察細節,標出花蕊的初始生長位置及主葉脈位置。花瓣生長方向從花蕊中心點呈放射狀向外延伸,根據生長線畫出花瓣的輪廓。

請參考前面的步驟講解，繪製一朵精緻的花卉吧！

3　一邊勾畫花與葉的具體形狀，一邊擦去輔助線。

4　仔細觀察細節，畫出花蕊、葉脈及花苞的花瓣。

◎ **合格！**

○ 描繪細緻，形狀準確。

✕ 重複的線條太多，廢線擦的不夠乾淨。

如何改善畫面：

擦去線條模糊的地方，再仔細勾畫出花朵形狀和細節。

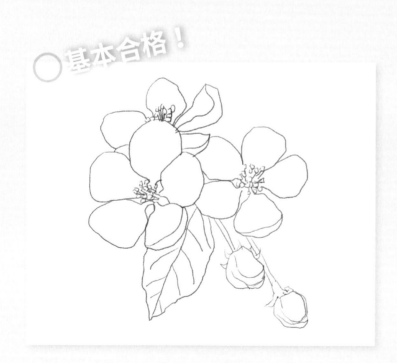

○ **基本合格！**

○ 整體形狀準確，細節描繪也比較認真。

✕ 花、葉大小的比例不對，整體位置擺放出現偏差，線條較死板。

如何改善畫面：

下筆之前認真觀察物體的比例，放鬆描繪線條，減輕力道。

繼續加油！

✕ 觀察不夠細緻，過於圖形化，沒有內部細節。

如何改善畫面：

仔細觀察物體，描繪細節。

✕ 重畫一張吧！

✕ 觀察不到位，花瓣和葉片的外形特徵錯誤。

✕ 線條粗糙，不夠精緻準確。

如何改善畫面：

擦淨之後，認真觀察花、葉的形態，重新繪製比例與位置。

【人物訪談】問與答

插畫師簡介： 灰灰老師常年在網路遊戲中遊走，算是半個網癮少女。對古風十分癡迷，擅長各種古風繪畫。學國畫出身的她，對水彩有著不一樣的理解和表現力，畫出來的人物非常生動。

代表作品：《任性畫水彩 不打草稿的治癒系花草風》

Q1：灰灰老師，你覺得一張好的線稿最重要的關鍵是？

 對水彩畫的線稿而言，線稿除了形狀準確、線條簡潔之外，更重要的是線條要容易擦除，這樣透明的水彩顏色才會更好看乾淨，不會被鉛粉弄髒；同時也不能太輕淡，否則在上色過程中就會看不清楚要畫在哪裡。

Q2：感覺我天生就沒有手感，總是畫不準物體的輪廓，是生理缺陷嗎？求大師幫忙指點一二！

 手感當然不是每個人與生俱來的，大部分的人包括我在內，都需要透過不斷地觀察與練習才能進步，多多觀察你生活中的事物吧！從最熟悉的物體開始練習，犯錯幾次也不算什麼，相信假以時日，你就會畫得越來越準確！

Q3：繪製草稿時，就需要把線條畫得很準確嗎？還是邊畫邊調整形狀？

 草稿就是要隨意輕鬆的畫囉！不需要一開始就把草稿定得多準確精細，哪怕形態不準確也可以隨時修改擦除。透過不斷修改，慢慢找到感覺，畫出正確的外型。

Q4：我經常看到一些插畫師的線稿是彩色的，想請問一下老師這種彩色的線稿是怎麼做到的？用什麼畫筆畫的呢？

 一種是用色鉛筆。繪畫時把筆尖削尖一點，這樣線條就會很細。色鉛筆的價格便宜，而且顏色種類豐富；另一種就是水溶彩色自動鉛筆。用起來很方便，和平時所用的自動鉛筆沒什麼區別，網路上購買比較方便，要記得買配套的筆芯，注意不是油性的色鉛筆喔！因為油性不溶於水，勾線後如果沒有和鉛筆稿一樣擦掉，線稿輪廓就會很明顯，使用起來相對麻煩。

第五步　有光才有影，
　　　　有光影才有世界

上一章學習了造型基礎，現在要開始練習水彩中的光影表現。水彩中的
光影效果能讓畫面中的物體呈現出更強烈的立體感和空間感。從陰影到
光影結構，一起來瞭解光影世界。

5.1 三招教你用畫筆掌握光線

有光就有影，而表現光感的關鍵就在陰影的掌控。如果沒有表現出物品的陰影，畫面中的光影效果不但會被削弱，物體也會失去重量感。下面就透過三招教大家輕鬆畫出光感。

● 影響光影色調的兩大因素

平時你留意過身邊物品的陰影嗎？是什麼顏色呢？你是不是沒有注意過？下面將透過我們身邊最常見的物品，帶領大家仔細觀察一下吧！

環境色

右側照片是將擺飾放在白色的桌面上隨便拍的。乍看之下，陰影部分就是一塊灰色的區域對吧？但是細心觀察，就會發現這些暗色的區域會受到物體顏色的影響而發生變化。例如「偏紫」、「偏粉」、「偏黃」，這種情況我們統稱為環境色影響。後面在練習陰影用色時，會仔細說明環境色。環境色能讓畫面中的陰影擁有豐富的色彩變化，光影也會更絢麗。

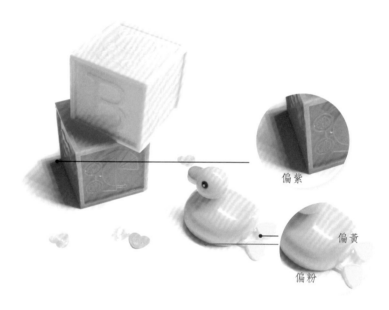

偏紫

偏黃

偏粉

光源色

暖光

冷光

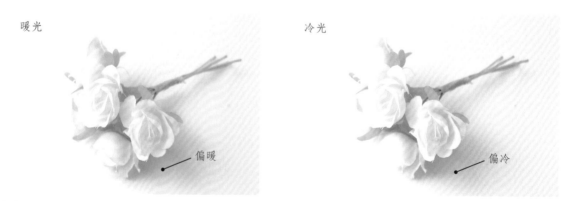

偏暖

偏冷

觀察同一物體在不同光源下的陰影色變化，我們會發現陰影色受光源冷暖影響較大，暖光源中的花束陰影偏暖調，冷光源中的花束陰影偏冷調。

● 第 1 招：陰影色的搭配法則

認真觀察物體的顏色後，為了在實際的上色過程中，讓畫面效果更生動，以下要分享幾種簡單、實用、萬能的陰影配色方法。

灰色系配色

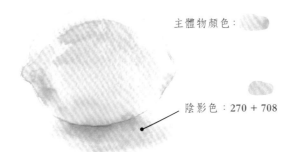

主體物顏色：

陰影色：270 + 708

不擅長調色的人，可以用最簡單的灰色系塗畫陰影。只需在調和陰影色時，適當調和灰色與物體顏色即可。
因為灰色系的陰影色彩感不強烈，可以和任意主體搭配。

同色系配色

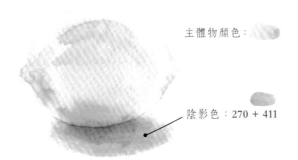

主體物顏色：

陰影色：270 + 411

使用同色系的陰影配色是比較常採取的一種方法。直接根據物體的主體顏色調和一個深一點的同系色。這種相似色的色調搭配可以讓畫面整體更乾淨、通透，帶來一種安心感。

有環境色變化的陰影配色

其實透過真實環境下對陰影色的認識，會發現顏色其實非常豐富。為了讓大家能用簡單的方法畫出豐富的陰影配色，我們假定畫面為暖光源，採用橙藍、黃紫這兩種陰影配色方案，透過混色來繪製陰影，減弱物體本身的顏色，也能增強光感。
右圖為暖橙與藍色的配色效果。

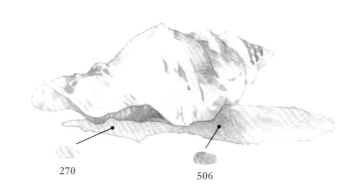

270　　　　　　　506

有背景的陰影用色

主體物顏色：

背景顏色：

陰影色：708 + 506

當物品處在一個有背景色的畫面裡，為了讓畫面顏色保持和諧統一，我們在繪製陰影時，可以直接用比背景深一點的顏色塗畫。
如左圖中，背景的藍色比較淺，繪製陰影時，就需要一個更重的藍色來與白色的小鹿對比，突顯小鹿，讓整個畫面統一成和諧的藍色調。

● 第2招：確定陰影方向

掌握了陰影與物體的配色方案之後，卻無從下手。這是因為缺少對光源位置與陰影方向之間的觀察和理解，以下就一起來看看吧！

● 光源中心　　光照範圍　　● 光源（物體正前方）

陰影　物體　平面

繪製物體陰影之前，要先確定光源位置。下面幾張圖是模擬不同光源位置對物體陰影形狀產生的影響，我們可以清楚看到陰影方向因光源位置而產生了變化。

觀看影片 ▶

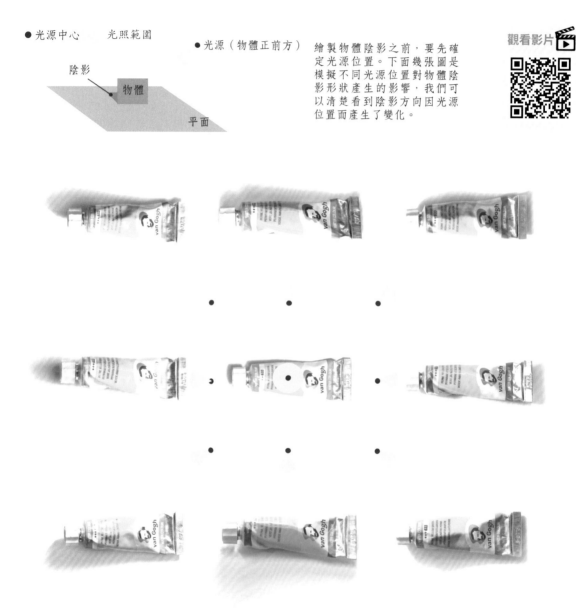

如何確定多個光源的陰影方向？

我們在生活中看到的物體，基本上都受到多種光源影響，陰影往往沒有明確的形狀，必須根據物體最亮部出現的地方，確定陰影的位置與方向。

圖中的陶瓷瓶受到兩種不同方向的光源影響，造成陰影區域的形狀模糊。繪製時，可以先確定瓷瓶最亮的區域，找到主要光源，再畫出陰影。

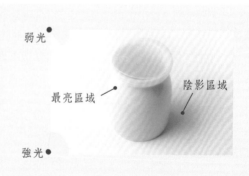

弱光 ●

最亮區域　　陰影區域

強光 ●

● 第 3 招：表現陰影形狀

確定了陰影方向後，再繪製陰影形狀。根據物體輪廓以及受不同聚散光照的影響，我們可以仔細確定陰影形狀的變化，將物品繪製得更加生動。以下將分析一般常見的情況。

形體因素　透過下面兩組不同形狀的物體對比圖，可以發現物體形狀會影響陰影形狀。因此在繪製不同物體時，要多觀察形狀的起伏變化。除此之外，還需要注意物體與所處平面的透視變化，陰影的形狀也會隨著平面的透視而改變。

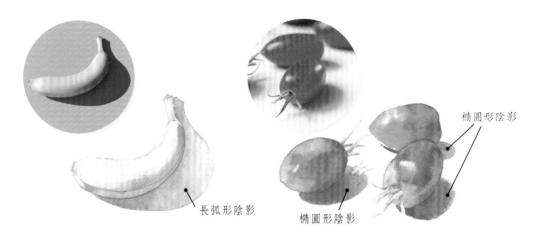

橢圓形陰影

長弧形陰影

橢圓形陰影

光源聚散　結合下面兩組不同聚散光源的對比圖，我們可以看出光源的照射效果決定了陰影色的深淺程度。左圖更接近泛光光源（漫射光），陰影較為模糊和柔和；而右圖則是聚光光源（點光源），陰影形狀比較清晰。

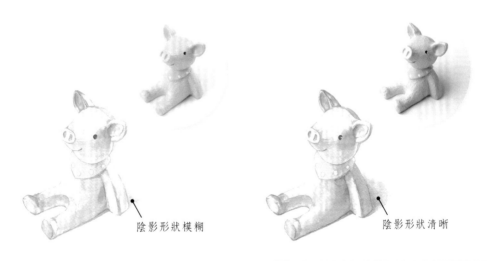

陰影形狀模糊

陰影形狀清晰

特殊的陰影情況

光源位於物體的正上方，且物體與水平面有一定距離時，陰影形狀跟俯視物體時看到的形狀相似。
右圖中的小擺飾懸掛在空中，受到垂直光源照射，在紙面形成一個與擺飾底部輪廓相似的陰影。

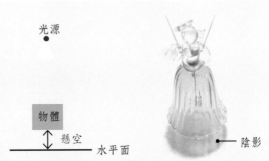

光源

物體

懸空

水平面

陰影

【Practice】作品練習！

陽光下的海螺

如何才能畫出正確又有透明感的陰影呢？繪製陰影時，控制陰影的配色和顏色的深淺變化，讓畫面充滿光感！

使用顏色

270 偶氮深黃　　● 331 深茜草紅　　● 311 朱紅

● 568 永固藍紫　　● 506 深群青

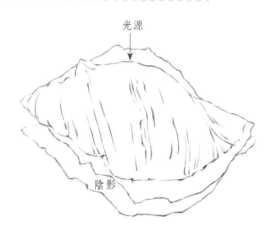

光源

陰影

畫出海螺的線稿之後，根據光源位置和海螺的形狀畫出陰影。你也可以試著設定一個光源位置，結合所學知識，畫出腦中的海螺陰影。

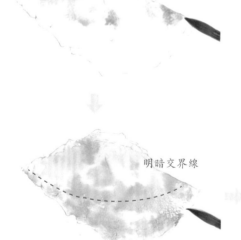

明暗交界線

海螺底色：270 ◖、311 ◖、331 ◖、568 ◖

1　海螺部分用清水打濕，從上到下依序用 270、311 暈染亮部，以 331 暈染明暗交界線，再用 568 暈染暗部。在明暗交界線處暈染顏色時，筆頭要稍微乾一點，才不會讓顏料擴散太快而導致明暗交界線模糊不清。

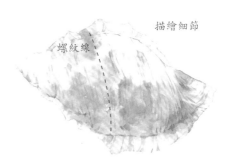

螺紋線　描繪細節

海螺暗部：331+568 = 　　螺紋細節：331 、568 、506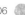

2　等待底色乾透後，用 331 與 568 調和出不同的顏色，再次描繪暗部形狀，強調形體起伏。隨後分別用 331、568、506 加水調和，繪製螺紋細節。勾畫細節時，注意螺紋線的方向要與海螺的形體保持一致。

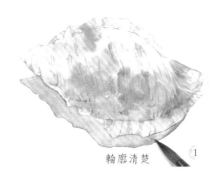

輪廓清楚 ①

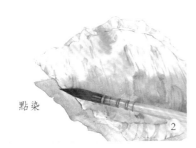

點染 ②

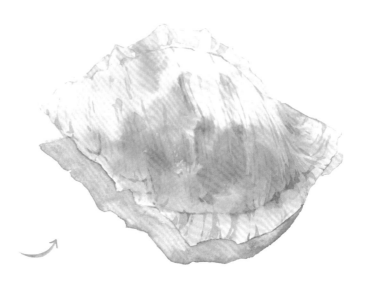

用重色的橙、藍塗畫陰影色，注意沿著陰影的輪廓仔細塗抹，加強光影效果。

陰影：506 、311

3　在陰影區域刷上一層薄薄的水分，再用 506 沿著陰影輪廓的邊緣暈染底色，清楚顯示出陰影形狀。趁濕用 311 適當點染海螺四周的輪廓線，讓陰影色更豐富、透氣。

✕【Notice】自學盲點

陰影形狀不僅會受到前面提到的物體形態影響，一些細微的空間透視變化也能讓陰影效果更真實。

陰影形狀透視不準確　陰影輪廓描繪不當會讓陰影與物體的形狀脫節，使得畫面中的物體脫離現實。

<center>── 實例分析 ──</center>

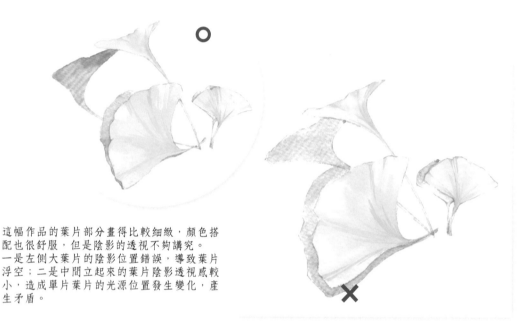

這幅作品的葉片部分畫得比較細緻，顏色搭配也很舒服，但是陰影的透視不夠講究。
一是左側大葉片的陰影位置錯誤，導致葉片浮空；二是中間立起來的葉片陰影透視感較小，造成單片葉片的光源位置發生變化，產生矛盾。

<center>── 調整建議 ──</center>

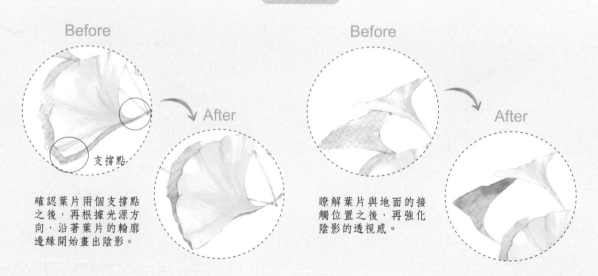

確認葉片兩個支撐點之後，再根據光源方向，沿著葉片的輪廓邊緣開始畫出陰影。

瞭解葉片與地面的接觸位置之後，再強化陰影的透視感。

5.2 光線的初級應用，塑造立體感

當你有了光源意識之後，在表現物體的立體感時，可能會遇到困難。如果暗部的面積不準確，畫著畫著畫面就會變髒、變暗。以下就以暗部為突破點，學習如何表現立體感。

● 立體感的重要性

檢視下面兩張對比圖，可以感受到兩張圖的立體感有何差異。平面圖的顏色單一，立體圖的顏色豐富且光感強烈。這是因為透過靈活的顏色變化，讓平面的物體產生了起伏的結構感，再適當添加陰影，物體就「立體」起來了！

平面

立體

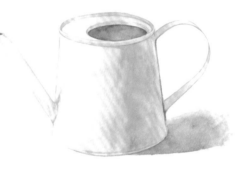

光影結構分析

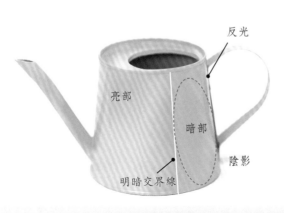

光源
反光
亮部
暗部
陰影
明暗交界線

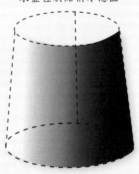

水壺柱狀結構示意圖

水壺照射到光線之後，可以清楚看到壺身上面的顏色深淺變化。受光區域稱為亮部，而背光區域稱作暗部。暗部容易產生反光，而亮部與暗部交接的部分則是明暗交界線。

水壺是柱狀結構，起伏變化柔和，所以照射到光線時，會在壺身表面形成比較模糊的明暗交界線。

● 確定物體的明暗面

繪製一個物體之前，要先釐清物體的明暗面。確定明暗區域之後，才能輕鬆地將物體呈現在畫紙上。

形狀規則的物體

右邊的方形收納盒是比較典型、形狀規則的物體。物體的明暗面明確，而且明暗交界線清楚，亮暗面對比強烈。

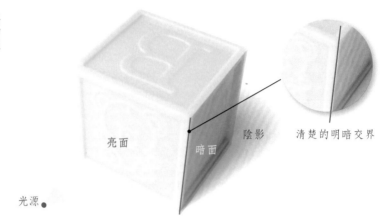

亮面　　　　暗面　　陰影　　　　清楚的明暗交界

光源●

形狀不規則的物體

右圖受到不規則的弧形結構影響，使得瓷盤明暗交界線的清晰度產生不同程度的變化，起伏越大，明暗交界線越清晰。此外，瓷盤整體的起伏變化大，而且內部有許多小起伏，造成整體暗部區域相對分散，暗部顏色的深淺變化也會隨著起伏程度而改變。

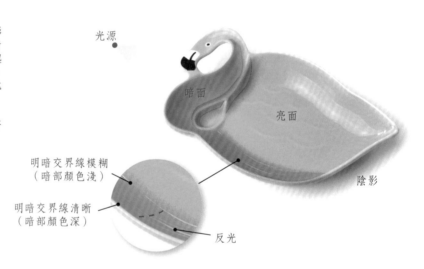

光源●

暗面　　　　　　亮面

明暗交界線模糊（暗部顏色淺）

明暗交界線清晰（暗部顏色深）

反光

陰影

試著分析物體的明暗與結構

請根據實物照片的光源位置，試著分析右邊兩張圖中的物體明暗關係、明暗交界線與物體結構的關係、陰影形狀位置與光源的關係。

● 暗部形狀和顏色

形狀分析

光源

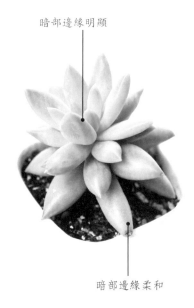

暗部邊緣明顯

暗部邊緣柔和

多肉植物的葉片形狀飽滿，每片葉子的明暗交界線呈現出不一樣的清晰度，亮暗部的顏色深淺也有所不同。

顏色調和

多肉亮部顏色：

繪製多肉植物時，我們會結合照片中的光源顏色和物體本身的顏色，對畫面用色稍作調整。增加整個多肉植物的黃色部分，藉此強調光感。

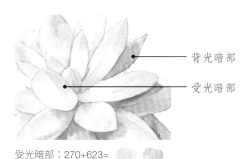

背光暗部

受光暗部

受光暗部：270+623=

背光暗部：623+506=

描繪多肉植物的細節時，可以根據光源，將整個多肉植物分成受光部和背光部等兩個區域，再進一步細化。受光部的暗部顏色一般偏向光源顏色，整體也比較透亮；而背光部的暗部顏色會比較暗，顏色偏冷。花盆部分則使用前面提到的黃、紫配色，突顯光影感。

【Practice】作品練習！

山竹

繪製圓滾滾的山竹時，需要根據前面提到的光影結構，確定立體感的關鍵，同時結合水彩的濕畫加色，畫出銜接自然的明暗變化。

使用顏色

270 偶氮深黃　311 朱紅　411 赭石　331 深茜草紅

623 樹汁綠　568 永固藍紫　506 深群青

繪製線稿時，要注意山竹圓形剖面的透視關係。若無法準確掌握陰影的形狀，可以先在線稿裡畫出陰影形狀。

光源

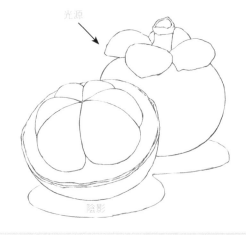

陰影

點染

①

勾勒果肉輪廓

②

上色時，只要在暗部適當點染，不用明顯表現出暗部的形狀，也能讓果肉變得更加圓潤飽滿。

果肉：568

1　果肉局部刷水，然後用 568 在暗部點染。待乾透後，用 568 調和少量水分，勾勒果肉輪廓，描繪暗部區域時，適當加重顏色。

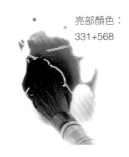

亮部顏色：
331+568

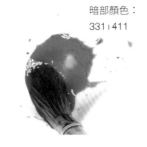

暗部顏色：
331+411

調和暗部顏色時，要呈
現出明顯的色彩，畫面
的物體才不會顯髒、顯
灰。

因為山竹的形狀類似球體，所
以明暗交界線比較柔和。描繪
時，適當弱化明暗交界線，讓
形體變得圓潤。

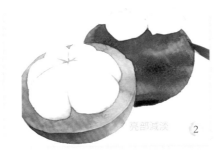

區分切面、外殼

1

亮部減淡

2

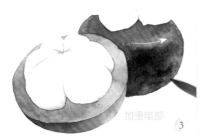

擦洗出最亮點

加重暗部

3

4

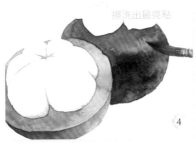

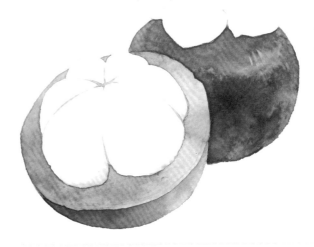

果殼：331+568 = 　331+411 =

用 331 分別與 568、411 調和，畫出山
竹的果殼。明暗面的銜接一定要柔和，
強調山竹的球形特色。畫完暗部之後，
趁濕用乾筆筆尖洗色，擦出最亮點。這
樣畫出來的山竹會更具分量。

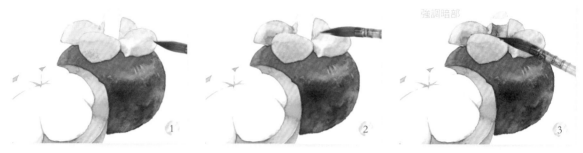

強調暗部

果蒂的顏色比較豐富，能讓畫面顯得更生動活潑，減少山竹重色帶來的沉悶感。

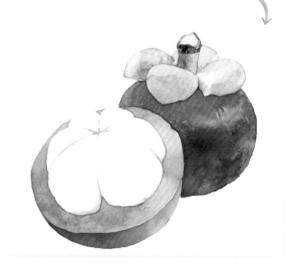

果蒂底色：270　　、623　　、311　
果蒂暗部：623+568 =　
莖桿：411　、623+568 =　

3 　果蒂部分刷水，用 270、623、311 分
別暈染鋪底。再用 623 與 568 調和畫
出暗部。最後用 411、623 與 568 的
調和色畫出莖桿。

剖面縫隙：568　

4 　用 568 加水調和，描繪山
竹剖面的縫隙。運筆稍微輕
鬆一點，讓它顯得更真實。

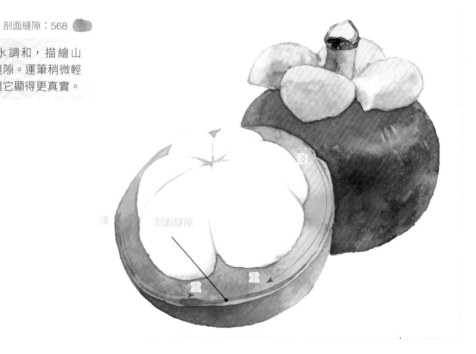

淺

淺

剖面縫隙

重

重

陰影位置要與光源位置
對應，避免畫面出現矛
盾空間。

陰影：331+568 = 　　331+411 =

5　用 331 分別與 568、411 調出不同層次的顏色，
　　描繪山竹的剖面與果殼陰影，區分出兩個塊面。

分析山竹與陰影面
的接觸部分，從接
觸點往陰影邊緣擴
散並減淡顏色。

陰影：331　
　　　568　
　　　506　

6　局 部 刷 水，用 331、
　　568、506 混色畫出陰影。
　　靠近山竹的部分適當加
　　重，增加山竹的分量感。

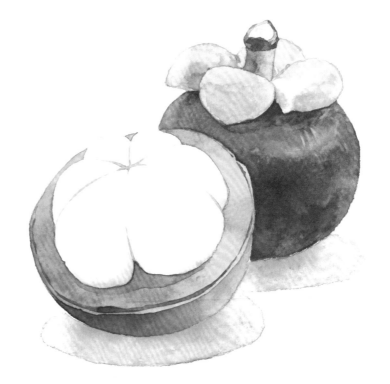

✕【Notice】自學盲點

初學者在塑造物體的立體感時，顏色與水分控制不當，就會出現立體感薄弱的問題。想讓物體有立體感，就必須描繪明暗交界線，加強亮暗部的顏色對比。

顏色對比不明顯　描繪暗部顏色時，顏料少、水分多，會讓暗部與亮部的顏色區分不明顯，容易產生水痕。

陰影顏色無變化　陰影的顏色變化也能加強物體的立體感。如果陰影是一塊平整的色塊，會讓陰影與物體脫節，看上去更像一塊墊在主體下面的墊子。

實例分析

這幅作品的顏色調和比較乾淨，橘子輪廓觀察得很準確，只是在描繪暗部顏色時，水分控制不當，較多的水量減弱了明暗對比，產生了突兀的水痕。另外，陰影色過於平均，橘子失去重量感。

調整建議

Before

用含有少量水分的清水筆均勻地在暗部刷水，然後用較濃郁的橘色沿著明暗交界線開始暈染暗部。

After

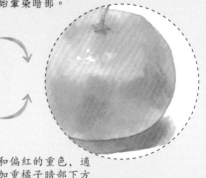

調和偏紅的重色，適當加重橘子暗部下方的陰影顏色。

5.3 讓留白成為畫面的亮點

初次接觸水彩時，我們常把物體的最亮點用簡單的留白處理，藉此增強畫面的顏色對比。但是如何準確畫出最亮點的形狀，是很多初學者頭疼的問題。接著一起來學習最亮點的處理方法吧！

● 最亮點的形狀

現實生活中最亮點的形狀豐富多樣，不同的物體形狀與光源，最亮點的形狀也會不一樣。

形體因素

最亮點的形狀與物體的形體息息相關。形體起伏越大，最亮點的面積越小。

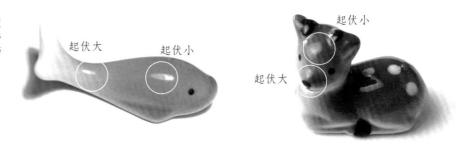

起伏大　起伏小

起伏小

起伏大

光源因素

光源間接投射到物體上，也會讓最亮點的形狀發生變化。直接光源照射產生的最亮點會接近光源本身的形狀；而間接光源（如透過玻璃窗）照射產生的最亮點形狀則易受另一個物體形狀的影響。

直接光源

間接光源

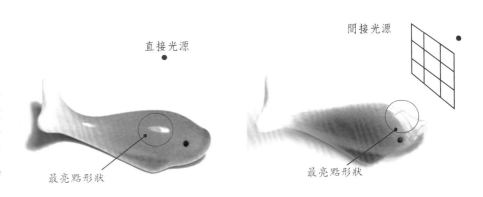

最亮點形狀

最亮點形狀

如何找到複雜形狀的最亮點？

以右圖左上方受光的口香糖罐為例，我們可以先找到形體突出的部分與光源直射區域，然後在這兩塊區域內部找到最亮點。

形體凸出

光源

光源直射區

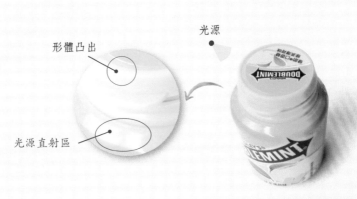

● 留白方法　　學習了最亮點形狀的知識之後，接著要學習具體的留白方法

直接留白

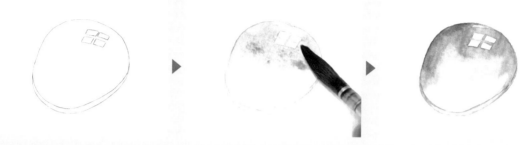

繪製畫面線稿時，必須仔細勾畫出留白的形狀，上色時只要避開留白區域就可以了。直接留白的形狀會比較自然，但是如果畫面中有許多細小的部分都需要留白，就不太好控制了。

留白膠

筆形留白膠　　　　直接塗上留白膠　　　　留白膠乾至　　　　擦去留白膠
　　　　　　　　　　　　　　　　　　　　半透明

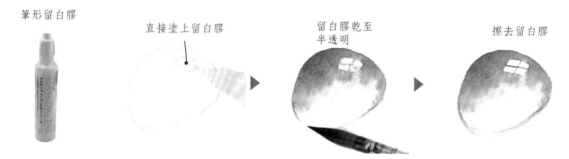

筆形留白膠使用起來比較方便，也不會傷筆。塗色之前先用留白膠覆蓋需要留白的部分，待留白膠乾透後就可以隨心所欲地上色了，要注意乾透後的留白膠會呈半透明狀。最後在畫面顏色都乾透後，用橡皮擦或指腹輕輕擦去留白膠即可。留白細節比較複雜時，使用留白液比較方便。

白色顏料

吉祥胡粉

除了留白液之外，也可選用胡粉等覆蓋力強的白色顏料，在畫面顏色乾透後，用筆尖沾取胡粉塗出最亮點。這是最後為畫面添加最亮點細節時常用的方式。這種方法比較適合細小的留白，如果覆蓋面積過大，會讓畫面缺少通透感。

【Practice】作品練習！

櫻桃果醬蛋糕

精彩的最亮點細節是讓誘人的果醬蛋糕看起來好吃的重要因素。
請認真思考準確的留白區域，一起繪製出形色俱佳的美食吧！

使用顏色

238 橙黃	227 土黃	311 朱紅	411 赭石	371 永固深紅
331 深茜草紅	416 深褐	568 永固藍紫	708 佩恩灰	

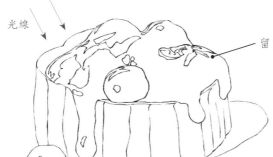

光線

留白區域（藍色）

初次留白區域：受左上方光照影響產生的最亮點是蛋糕在畫面中最亮的部分。根據櫻桃與蛋糕的質感和形狀，留出不同的白色形狀。

蛋糕底色：238

1 用 238 平鋪出底色時，注意保留畫面中的最亮部分。

果醬底色：331

2 果醬也用 331 與水調和成淺粉色再均勻鋪色。

用筆肚疊塗出大面積的暗面，使蛋糕看起來立體通透。

蛋糕暗部：311

3 細心觀察蛋糕的形狀，用 311 直接與水調和畫出蛋糕的起伏細節，使它更加貼近真實。

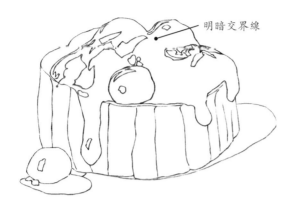

明暗交界線

二次留白區域：果醬是膠狀質感且顏色較重，所以它的明暗顏色差異較大，需要做二次留白處理。請根據果醬的形狀，找出明確的明暗交界線位置。

1

凸出（鮮亮）

2

凹陷（暗色）

3

用重色一邊勾勒果醬亮部形狀一邊塗色。明暗交界線處和果醬深陷的部分往往顏色較重。

果醬顏色：311+371 =

果醬暗部：311+411+568 =

311+411+708 =

4 改用調和的重色大面積疊塗果醬顏色。這是第二次亮部留白，能讓果醬的層次更豐富，看上去更誘人。

濕潤

1

趁濕加色

2

繼續加重凹陷部分的果醬顏色，強調周圍水果的形狀。盡可能減少水痕出現，讓顏色自然銜接。

果醬暗部：311+411+708 =

5 接著在果醬底色濕潤的狀態下調和顏色，加重畫出果醬的暗部。記住顏色越重起伏越大。

靠近光源的單顆櫻桃整體顏色鮮豔通透。

不管果醬內到底有多少櫻桃，形體突出的櫻桃顏色都要與果醬整體的顏色保持一致。

受光源的影響，櫻桃最亮點周圍會產生豐富的變化，靠近光源的一側顏色更加透亮，而另一側則顏色較暗。

果醬顏色：311+371 =
果醬暗部：311+411 =

6　待上一步大面積的顏色乾透後，用 370 及 411 分別與 311 調和，繪製前後幾顆櫻桃。注意靠近光源的櫻桃顏色更通透。

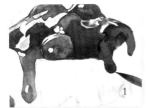

流淌的果醬顏色會比聚集狀的果醬顏色鮮亮通透，描繪時，可以用較乾的畫筆把邊緣顏色稍微擦洗掉，增強反光，展現透明感。

果醬暗部：311+411 =

7　用 311 加 411 調和的深色加重流淌果醬最亮點周圍的顏色。在乾透後，透過邊緣反光的洗色對比，讓它看起來更加通透自然。

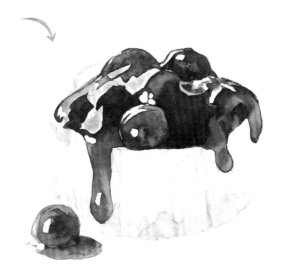

光線

繪製蛋糕部分時，要注意整體與起伏的明暗關係，由於光線來自左上方，所以蛋糕左邊的留白比右面更多、更亮。

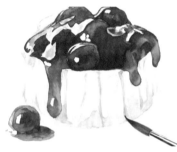 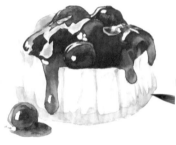 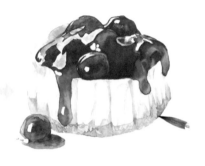

蛋糕底層：411+227 = 　　蛋糕孔洞：411+416 =

8 用 227 調和 411，強調蛋糕的縫隙，適當加重縫隙兩端，讓蛋糕顯得更加立體。根據蛋糕形體的起伏變化，繼續用上一步的顏色為蛋糕底層塗色。在底色乾透後，用 411 加少許 416 調和出深色，描繪蛋糕上的孔洞。保留水痕也可以當作一種表現海綿質感的方法。

加深果醬起伏明顯的位置，讓液態果醬中呈現若隱若現的櫻桃層次。但是整體來說果醬屬於液態，所以加重的顏色不宜過重。

蛋糕底色：331+568 =

果醬暗色：311+411+708 =

果醬暗色：311+411+708+568 =

9 最後調和出足夠深的顏色，強調櫻桃的形狀。讓果醬中櫻桃形體更加清楚。用 331 與 568 調和描繪陰影部分，這樣櫻桃果醬蛋糕就會變立體了。

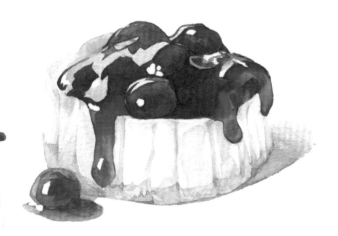

×【Notice】自學盲點

臨摹作品時，要釐清原作的形體與最亮點之間的位置關係，確定最亮點的位置，作品才能更生動、真實。

最亮點位置不準確　剛開始接觸繪畫的人，對事物的觀察常不夠到位，很容易疏忽最亮點的位置，結果導致物體的體積與質感產生變化，因而大幅降低了作品的完成度。

在這幅作品中，兔子臉部的最亮點
留白比較模糊，分不清明暗結構的
變化，鈴鐺部分也缺少最亮點。
薄弱的立體感造成作品的完成度大
打折扣。

Before

Before

高光位置

After

After

清楚呈現兔子
面部上的明暗
結構，用淺粉
色加深虛線框
的部分，把暗
部表現得更加
明顯，強調體
積結構。

用白色顏料在
物體上補出最
亮點，同時加
重周圍的重色
部分。讓鈴鐺
的金屬質感更
加明顯，畫面
也更完整。

5.4 光線的高階應用，表現空間與時間

欣賞一幅作品時，最先吸引人的地方就是色彩，而這些顏色往往是作者長時間觀察光線下的物體所累積而成的。讓我們一起學習用多變的顏色表現畫面的空間與時間吧！

● 表現空間的深度

受到空氣和自然介質（雨、雪、霧氣等）的影響，人眼所見事物會隨著場景的變化，出現不同層次的顏色。在畫面的空間表現上，我們可以透過特徵來描繪更有深度的場景。

圖中前景和遠景的顏色深淺差異，讓人明顯感受到照片中的深遠空間感。呈現在畫面上時，必須誇大見到的差異。下圖是根據右邊照片繪製的一幅作品，讓我們試著分析如何表現出畫面的空間吧！

虛實關係

透過主觀控制物體的虛實來增強畫面的空間感。前景的小樹輪廓清晰，細節也比較豐富，我們從視覺上感受到樹的部分是「實」的；而山脈的形狀和細節處理就比較概略，形成視覺上的「虛」。透過虛實對比可以營造出空間層次。

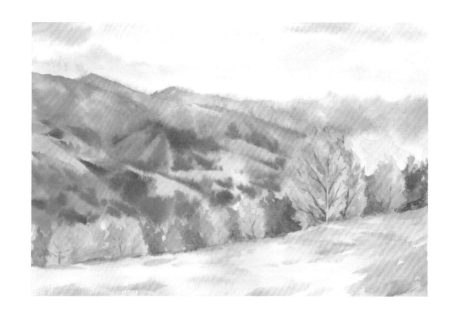

控制深淺

我們在用色的深淺程度上做了處理。例如表現群山的空間感時，遠山的顏色比較淺，近處山脈的顏色相對深一點。用顏色的深淺變化來暗示空間的遠近距離。

● 畫面整體色調與時間的關係

太陽的位置會影響我們看到的景象色調,讓人產生時間感。只要分析不同時段的場景顏色變化規律,就能輕鬆掌握畫面的時間感。接下來,將以一天當中海面的兩個時段為例,進行解析。

正午海面

正午的陽光是一天中最亮、最沒有色彩傾向的光線。由於太陽直射,會造成海面的整體顏色比較明亮,顯得有些過曝。因此畫面上的冷暖色調會比黃昏時段更薄弱。

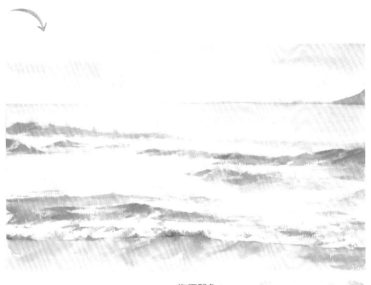

海面配色:

透過增強前景海浪的明暗對比來強調空間感。在時間處理上,亮部用較淺的黃色,與暗部的藍色對比,營造出中午的時間感。

黃昏海面

黃昏時段的海面在太陽的映照下色彩濃郁。由於光線的散射,整體呈現非常明顯的紅、藍紫色調,冷暖對比大,顏色飽和、明度不高,而且豐富多變

海面配色:

在海平面附近使用了較多的紅色、橙色與藍紫色對比,營造出黃昏的時間感。注意空間越近,整體色調越偏藍紫色,飽和度越低。

【Practice】作品練習！

晨間山野

如何畫出晴朗明媚的早晨？在清晨的空氣中，昨夜產生的水氣並未完全消散，所以早晨的色調比下午稍冷，這也是為什麼早晨看到的景物比下午更透亮。

使用顏色

- ● 506 深群青
- ● 508 普魯士藍
- ○ 623 樹汁綠
- ○ 270 偶氮深黃
- ○ 662 永固綠
- ● 311 朱紅
- ● 311 朱紅
- ● 568 永固藍紫
- ● 331 深茜草紅

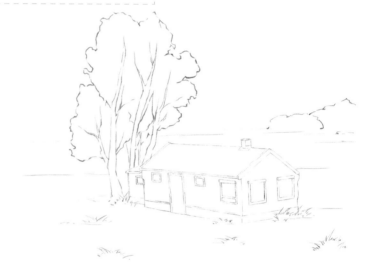

勾勒場景線稿時，先釐清景象的空間層級關係。然後將房子和樹木當作主要的描繪對象，遠處的草地、樹林則用簡單的線條繪製。這樣線稿上就可以拉開空間關係。

天空：506 ●
508 ●

1　天空刷較多的水，直接用 506 和 508 暈染天空。暈染時，控制運筆的力道（不必太過拘謹）和畫筆的水分，製作出雲層效果。

雲的形狀無論怎麼變，雲層整體的移動趨勢仍然是以橫向為主，所以描繪雲層時，可以參考這種運動規律。

第一遍鋪色

1

沿著邊緣加色

2

第一遍鋪色時，顏色控制得淺
一點，趁著濕潤時，適當加入
一些深色暈染，豐富草地層次。

地面底色：623+270 =

待天空部分乾透之後，先用清水打濕草地部分，然後用 623 與 270 調和不同深度的顏色暈染。鋪色
時，如果不小心塗到房子和白樺樹，不會對畫面造成太大的影響，反而能讓畫面的色調更加統一。

1

虛化形狀

2

天空與草地兩大塊顏色確定好
之後，用灰暗偏藍的綠色表現
出遠處的樹林、植物，拉開空
間層次。注意塗色時，形狀邊
緣的抖動可以多一些，讓輪廓
不會太生硬。

遠景樹叢：623 　、662

趁濕用 623、662 暈染畫出遠景樹叢，讓顏色從前景草地開始延伸時，能與天空分開。注意濕畫加
色暈染時，下筆要乾脆，讓顏色自然融合。

立面

塗畫房子底色時，注意區分屋頂斜面和房子立面，稍微加強兩塊顏色的對比，塑造立體感，能讓房子更加醒目。

屋　　頂：311

房子立面：411

　　　　　270

牆壁層次：411

4 用 311 為屋頂鋪底，再分別用 411 和 270 為房子的立面暈染底色。之後用 411 調和較多的水分，拿乾燥的紙張吸去筆肚上的部分水分後，畫出房屋牆壁的斑駁感。

添加房子背光部分的牆面細節，讓房子的每一面都有細節對比。在提高房子精緻度的同時，也能豐富暗部，讓它顯得更生動。

縫隙：411

窗戶：331 、508 、568 、568+506 =

5 瞭解房子的受光面和背光面，確定窗戶的所在位置，再分別用 331、508、568、568 與 506 的調和色加水，畫出窗戶。最後用 411 描繪牆上的磚縫和屋頂的瓦縫細節。

留白枝干

從單棵樹葉的形
狀邊緣開始上
色，一塊一塊暈
染，注意避開白
色的枝幹部分。

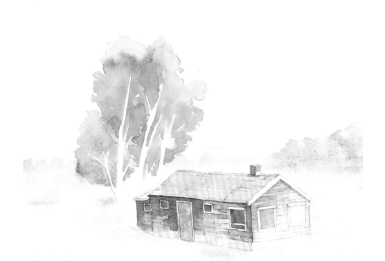

樹葉：270+623 =
　　　 623+662 =
　　　 623+506 =

6 分別用 270 與 623、623
與 662 調和兩種不同的
綠色。從樹葉的頂端開始
向下暈染。趁紙張仍濕潤
時，用 623 和 506 調和
的深色點染加深樹葉的暗
部，讓大樹的顏色更豐富。

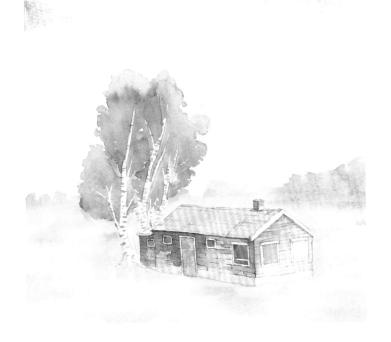

暗部和細節：508

7 用 508 與水調和出不同深
淺的藍色。先用淺藍色幫
整個樹幹的暗部上色。接
著等暗面顏色乾透後，用
深藍色點出白樺樹幹的紋
理細節。注意大小和疏密
變化會讓白樺樹更加生動。

描繪草叢時,可以減少調
色,讓綠色始終保持一個
乾淨的狀態,避免弄髒畫
面。

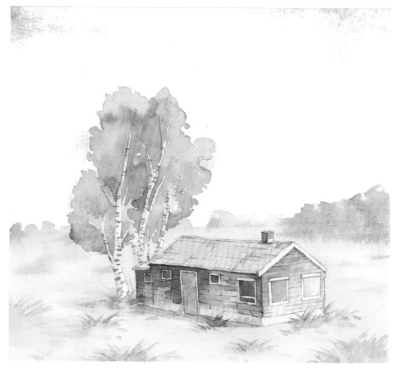

草叢和陰影:623

8 直接用 623 疊色,描繪前景的草叢和陰影。疊色塗畫時要注意由淺至深逐層疊塗。草叢只需畫出概略的形狀,並符合正常生長方向即可。用比草叢稍淺的顏色強調陰影色,這樣既能突顯主體,也可以讓陰影與草叢搭配出來的顏色更和諧一致。

中景:623

9 最後用畫筆沾取 623,橫向清掃畫筆。在畫面中較空的中景部分,適當添加一些筆觸線條,讓草地前、中、遠景的空間層次更加自然和諧。

×【Notice】自學盲點

初學者在練習製造空間感的場景時，容易出現無法控制水色調和的比例和畫筆乾濕度等問題，使得空間層次的關係模糊。此時需要重新確定層次關係，利用再次疊塗顏色的方式拉開空間感。

空間層次拉不開 釐清物件的空間深度層次，合理地控制顏色深淺虛實變化。從遠到近逐步推進，有利於掌控畫面的空間層級。

實例分析

這幅作品的整體顏色表現豐富、準確。但是近景海面缺乏層次變化，沒有表現出海面的深度。另外，天空雲彩的水分控制不恰當，形成了水痕，讓雲朵的形狀過於明顯，削弱了雲層之間的空間感。

調整建議

Before

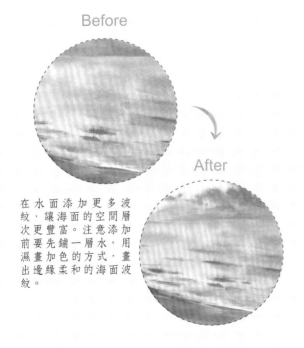

After

在水面添加更多波紋，讓海面的空間層次更豐富。注意添加前要先鋪一層水，用濕畫加色的方式，畫出邊緣柔和的海面波紋。

Before

突出的色塊

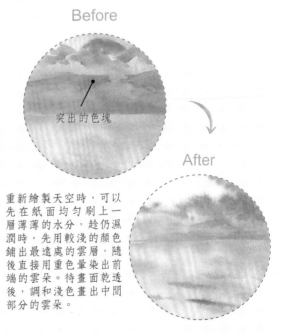

After

重新繪製天空時，可以先在紙面均勻刷上一層薄薄的水分，趁仍濕潤時，先用較淺的顏色鋪出最遠處的雲層，隨後直接用重色暈染出前端的雲朵。待畫面乾透後，調和淺色畫出中間部分的雲朵。

5.5　用光影與質感創造逼真的畫中世界

光線讓我們對不同物體的質感有了立體化的視覺印象，那麼物體的質感該如何完整清晰地表現在畫紙上呢？請仔細觀察不同質感的物體特點，讓畫面達到以假亂真的效果。

● 不同質感的區分與運用

面對不同的物體，我們可以觀察最亮點、亮部、明暗交界線、暗部、陰影等五大部分，歸納和區分出不同物體質感的特點。在繪畫的過程中，強調這些特點，就能畫出逼真的物體。

觀看影片 ▶

陶瓷製品

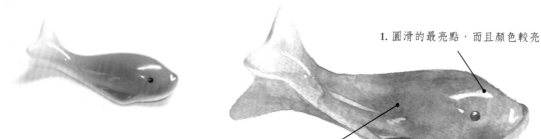

光滑的陶瓷製品，整體顏色自然銜接，最亮點的顏色較亮、陰影形狀明顯。

1. 圓滑的最亮點，而且顏色較亮

2. 明暗銜接柔和

金屬物品

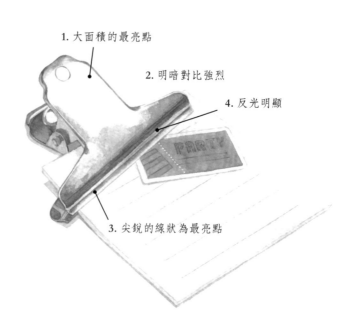

由於金屬色屬於特殊色，照射到光線之後，亮部容易出現大面積的過曝情況，而且金屬製品往往比較尖銳，所以會出現較多的線狀最亮點。暗部顏色一般比較重，容易受周圍環境影響而產生明顯的反光，陰影輪廓也較為清晰。

1. 大面積的最亮點

2. 明暗對比強烈

4. 反光明顯

3. 尖銳的線狀為最亮點

啞光質感物品

啞光質感的物體因為表面較粗糙，反射光微弱，所以最亮點的顏色和形狀都比較模糊。整體顏色也會比其他反光強的物體灰一些。

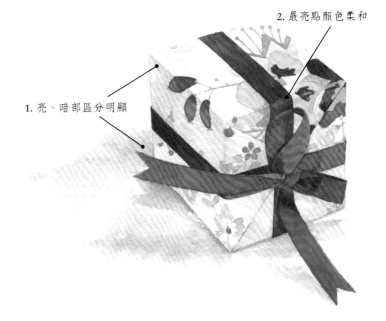

2. 最亮點顏色柔和

1. 亮、暗部區分明顯

透明的玻璃製品

玻璃製品具有透光性，顏色容易受到外界影響，暗部形狀不明顯，所以整體顏色比較淡而且變化豐富。

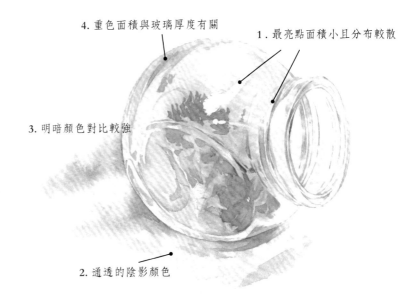

4. 重色面積與玻璃厚度有關

1. 最亮點面積小且分布較散

3. 明暗顏色對比較強

2. 通透的陰影顏色

觀察右側圖案

試著分辨右圖屬於前文中的哪一種質感類別，歸納一下右側畫面中物品的質感特徵。

【Practice】作品練習！

下午茶

陶瓷質地的杯子上鑲嵌著金屬質感的細膩花邊，杯中還裝有大半杯半透明的茶水。請結合前面不同質感的分析要點，繪製出這杯茶吧！

使用顏色

- 270 偶氮深黃
- 227 土黃
- 411 赭石
- 331 深茜草紅
- 623 樹汁綠
- 409 熟褐
- 506 深群青
- 568 永固藍紫

為了讓完成畫面更加乾淨，所以選用了水溶性色鉛筆起稿。描繪線稿時，要注意各個物體的疊壓與位置關係，物體形狀的透視要準確。

平塗

點染

現實中的菊花花蕊細節較複雜，作畫時可以把細碎的小點當成一個整體來繪製。

花蕊底色：270

花蕊暗部：411+270 =

1 用 270 均勻地為花蕊鋪色。在濕潤狀態下，用 411 與 270 調和出相對濃郁的顏色，用筆尖點染暗部。

- 138 -

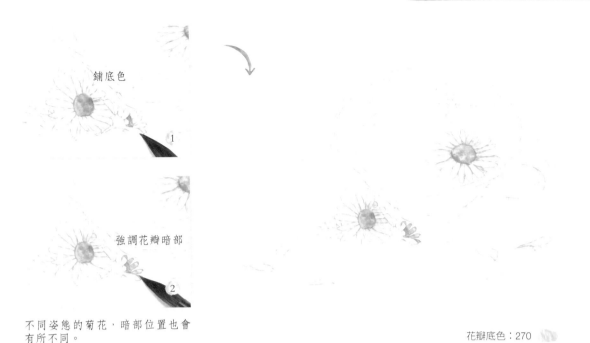

鋪底色

強調花瓣暗部

不同姿態的菊花，暗部位置也會
有所不同。

花瓣底色：270

花瓣暗部：270+411 =

2　先用 270 在所有花瓣平塗一層底色，等底色完全乾透之後，用 270 與 411 調和深色，塗畫位於暗
部的翻折花瓣。

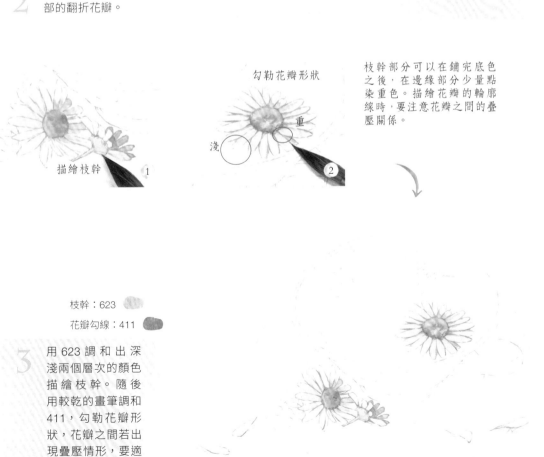

描繪枝幹

勾勒花瓣形狀

淺　重

枝幹部分可以在鋪完底色
之後，在邊緣部分少量點
染重色。描繪花瓣的輪廓
線時，要注意花瓣之間的疊
壓關係。

枝幹：623

花瓣勾線：411

3　用 623 調和出深
淺兩個層次的顏色
描繪枝幹。隨後
用較乾的畫筆調和
411，勾勒花瓣形
狀，花瓣之間若出
現疊壓情形，要適
時加重運筆力道。

外壁

內壁

加強杯子內外顏色的對
比，藉此區分出內、外壁。

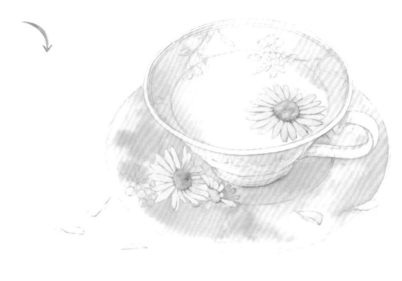

杯子外壁：270 　　、331 　　、568 　

杯子內壁、盤子：270 　　、331 　

4 直接使用 270、331、568，分別加水調和出不同層次的顏色，在杯子和盤子底色進行混色暈染。
暈染杯內顏色時，可以在杯子內部刷上一層薄薄的水分，再沿著邊緣上色，形成自然暈染。這樣水
面部分會留下少量空白，方便之後繪製茶水。

區分盤子層次

按照光照方向分析杯子
外壁細節的暗部位置和
形狀。另外，參考杯子
的明暗變化，加重杯底
周圍的盤子顏色，區分
盤子的形體起伏層次。

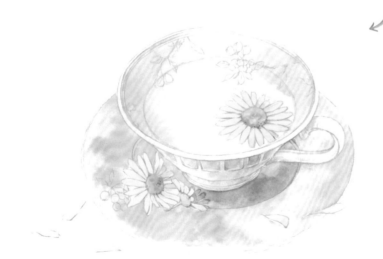

杯子細節：331+568 = 　

5 用 331 與 568 調 和
出不同顏色，描繪杯
子的細節，適當加重
盤子的顏色，並強化
盤子的形體起伏。要
注意光源方向。

圖案部分的用色稍微淺一
點，這樣比較容易控制水面
顏色，有利於強調水面的透
明質感。

圖案：331 、409 、411

6 用 331、409、411 加水調和，分別描繪出杯子上的圖案。弱化圖案部分的顏色濃度，避免圖案太突出，影響整個畫面的和諧感。

①

添加層次

②

勾畫暗部形狀

③

描繪金色的金屬物體
時，必須強化明暗對
比，藉此增強質感。
亮部和明暗交界線處的
顏色可以直接用顏料塗
抹，暗部顏色較重。

金屬：270

411

7 用 270 調和少量水
分，畫出金屬底色，
再直接用 270 添加
層次。之後使用 411
畫出金屬的暗部細
節，加強明暗對比，
增強金屬感。

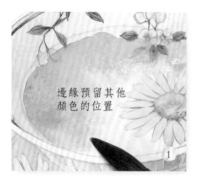
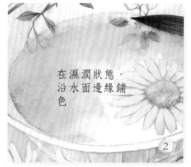
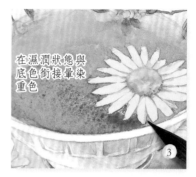

邊緣預留其他
顏色的位置

在濕潤狀態，
沿水面邊緣鋪
色

在濕潤狀態與
底色銜接暈染
重色

茶水與杯壁接觸的部分要用較淺的藍色與紅茶顏色接色，這是為了讓液體更加通透，更貼近真實。之後用較濃郁的顏色銜接暈染，展現出紅茶的濃度。

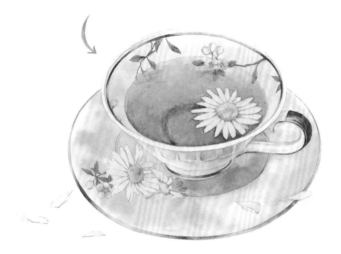

水面：270+227 =

411+270 =

506

8 調和 270 與 227，在水面鋪色，邊緣用 506 加大量的水調和接色，讓水面更加通透。再用 411 與 270 調和出不同深淺的顏色。先用淺色在漂浮的菊花周圍填色，與黃色部分自然銜接，突顯濃茶感；再趁濕用稍重的顏色畫出水中折射的杯底。

描繪輪廓細節時，要控制顏色的深淺變化，避免因輪廓線讓物體顯得死板、平面。

輪廓線：331+568 =

9 調和 331 與 568，勾勒出畫面中所有物體的輪廓，強調形狀。勾線時，適當做出輕重變化，讓畫面顯得更加生動。

畫面中每個物體都有與其對應的陰影。陰影色的深淺會隨著所處位置的顏色而變化。例如盤子上散落的花瓣，由於盤子本身的顏色較淺，所以描繪陰影時，顏色不宜過重；而紅茶上漂浮的菊花陰影色可適當加重，強調出菊花的形狀和濃茶質感。

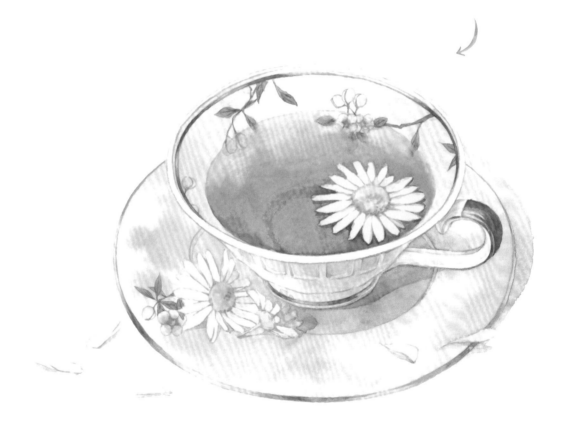

陰影：411 　　、568+506 =

10　用 568 與 506 調和並加大量的水，描繪除水面區域以外的所有物體陰影，這樣陰影顏色會更加通透。再用 411 勾畫出漂在水面上的菊花陰影，暗示菊花與紅茶的位置關係，營造出茶水質感。

✕【Notice】自學盲點

初學者在描繪某個物體的質感時，往往容易過於關注每個細節，導致作品缺少畫面感。或者因為觀察不仔細，造成畫面完整度不高。平常繪畫時，不用像照片一樣寫實，還原真實的物體，必須仔細觀察了整個物體後，掌握物體特徵再開始描繪。

投影顏色不通透　描繪玻璃質感時，陰影的顏色控制和透光性是塑造玻璃質感的關鍵之一。如果暗部和陰影色比較模糊，導致對比薄弱，就無法展現出透光性。

重色區域模糊　重色形狀的清晰程度是決定物體堅硬度的重要部分。玻璃的重色區域如果形狀不明顯，會讓畫中的玻璃顯得柔軟，降低了玻璃製品的分量感。

亮部形狀不明確　亮部的形狀會影響物體的質感與形狀。亮部形狀不明確的物體會變得比較像啞光質感。

實例分析

對比分析描繪同一瓶香水的兩幅畫作，能看出右側的圖片缺乏精緻度，像一幅未完成的作品。剔透的玻璃瓶身和金屬瓶蓋的質感因模糊的明暗形狀而沒有表現出來。最後平整呆板的陰影色塊也大幅減弱了玻璃瓶的透光性。

調整建議

Before

After

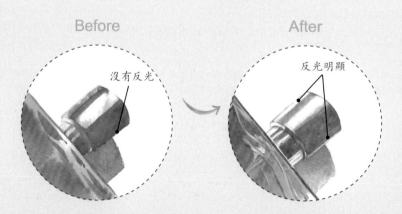

沒有反光

反光明顯

金屬的瓶蓋受環境光的影響，會有明顯的反光。可以試著將尖頭的尼龍畫筆打濕，用筆尖洗出瓶蓋的反光條狀區域，或者直接沾取胡粉塗白反光部分，增強金屬的光澤感。

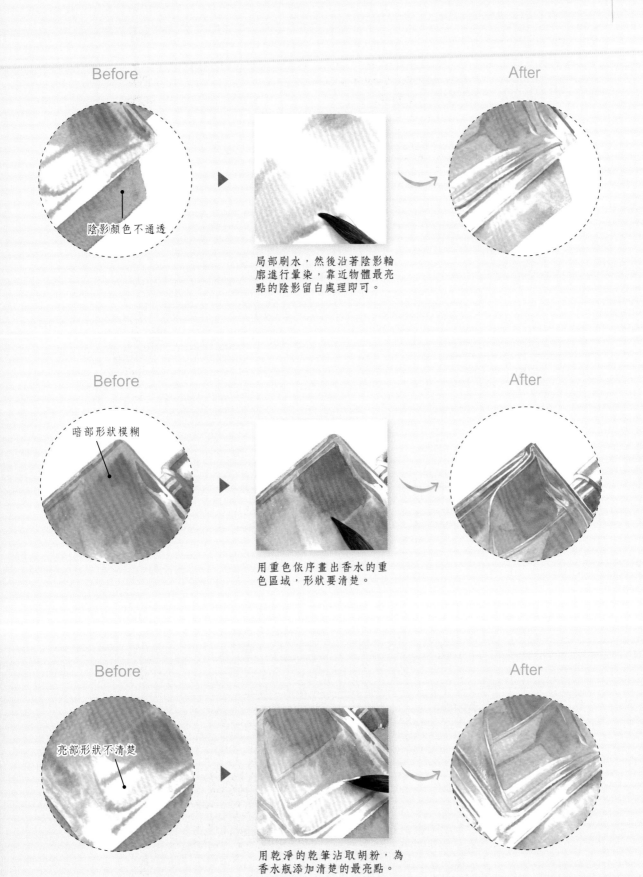

Before　　　　　　　　　　　　　　　　After

陰影顏色不通透

局部刷水，然後沿著陰影輪
廓進行暈染，靠近物體最亮
點的陰影留白處理即可。

Before　　　　　　　　　　　　　　　　After

暗部形狀模糊

用重色依序畫出香水的重
色區域，形狀要清楚。

Before　　　　　　　　　　　　　　　　After

亮部形狀不清楚

用乾淨的乾筆沾取胡粉，為
香水瓶添加清楚的最亮點。

檢測你的「戰鬥力」—— 李子

使用顏色

- 270 偶氮深黃
- 331 深茜草紅
- 623 樹汁綠
- 409 熟褐

繪畫要點

① 能否準確掌握李子的顏色,讓色澤顯得乾淨、透亮。

② 能否分析出暗部、陰影形狀位置,以及畫面中的層級關係。

③ 能否畫出有立體感和分量感的李子。

◆ 繪製方法 ◆

果實:270　331　623

1

每顆李子都刷水鋪底色。鋪色時,稍微增加每顆李子主要顏色的比重,區分果實的層次。

葉片:623

2

描繪葉片時,要注意葉片的暗部對葉片形態的影響。同時用較深的綠色畫出果實的陰影。

枝幹:409

3

把樹枝區分成明暗兩大面,明暗交界線的形狀別太死板,讓樹枝更真實。最後添加果實在枝幹上的陰影。

葉脈:623

4

勾勒葉脈細節後,用胡粉點出李子的最亮點。

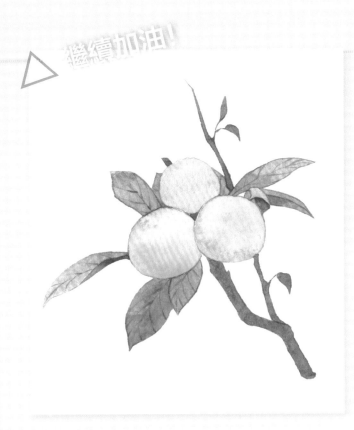

○ 形狀描繪得很準確，果實與葉子的層次也區分得很清楚。

✕ 果實太平面化，沒有暗部細節，顏色比較灰。

如何改善畫面：

暗部

畫出果實的暗部形狀，明暗交界線與亮部銜接處用濕筆適當模糊，讓果實的明暗銜接得更加柔和。
適時用一些純色混色繪製果實的顏色，讓色彩更加鮮亮。

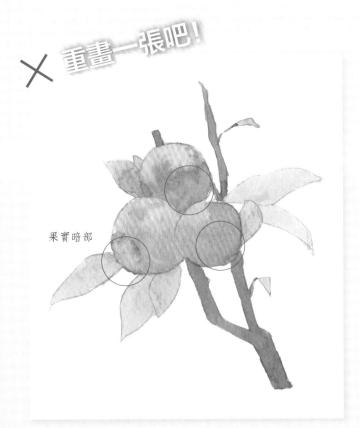

果實暗部

✕ 混色時水分過多，導致顏色擴散迅速，讓紅色與綠色混合成髒色，弄髒畫面。

✕ 果實的暗部位置混亂，不符合邏輯。

如何改善畫面：

統一光源，調整果實的暗部位置。混色時，減少筆尖的水分，讓果子更乾淨、透亮。

整理葉片之間的明暗、層級關係之後，再描繪葉片。

【人物訪談】問與答

插畫師簡介： 工作室的蝸牛老師擅長結合繪畫理論與實踐，喜歡嘗試用不同的畫材作畫。屬於樂天派，她的畫作和本人一樣，可以讓人感到療癒。

代表作品：《建築繪》《水彩畫完全入門教程 看圖學水彩》

Q1：一張作品有無光影感的差別在哪？能就您個人的方法來說明如何表現出光影感嗎？

 我覺得有無光影感的最大差別在於亮暗部的對比，畢竟「光影」這兩個字分別象徵著亮與暗。對比強，光影感自然強，二者缺一不可。想表現出光影感，首先要做的就是確定光源的顏色，以及瞭解所畫物件的結構特點。確定光源之後，就能清楚掌握畫面中物體亮部的顏色，再透過加強亮、暗部的顏色對比及陰影，表現出物件的形態特徵和畫面中的光影感。

Q2：水彩常會用留白來為畫面增色，老師的作品中也常出現留白處理。能分享您的留白處理經驗嗎？

 寫生創作時，我會盡量觀察物體，準確留下最淺的光亮部分。如果觀察到的物體本身就有非常明顯的顏色，我也會將最淺的顏色當作留白區域處理，拉開明暗對比，把畫面的光影表現得更強烈。

Q3：蝸牛老師，大家都覺得光影處理很困難，您覺得難在哪裡？有沒有什麼秘訣能幫助初學者快速畫出光影效果呢？

 大家覺得困難，可能是從明暗交界線到陰影（畫面中的整個背光區域）這部分處理不好吧！光影感其實並沒有什麼捷徑，最好的方法還是多觀察、比較身邊的事物，多思考、多動手。可以先從窗邊的物件開始觀察、練習，然後再進入一些光影比較強烈的風景題材創作。

第六步　畫出比實景更美的寫生創作

經過前面幾章的學習，相信你已經掌握了不少水彩方面的知識和觀察技巧，這些技巧對之後的寫生創作非常重要。接下來將說明關於畫面顏色、素材取捨、氛圍添加及畫面構圖等方面的原則，你會發現寫生創作並沒有想像中的那麼難。

6.1 寫生必備的調色指南

在學習水彩的過程中所遇到的色彩問題，大部分是對顏色的認知不足所造成。掌握好色彩的基礎知識，就能準確地調和出想要的顏色。

● 如何練成絕對色感

大千世界不只有明暗變化，也包括豐富多樣的色彩。深入學習色彩知識，辨別顏色差異，就能逐步提升色感。

認識顏色

類似色：是指在色相環上 90° 以內相鄰的顏色。例如與原色相鄰的間色。降低類似色的對比，搭配起來既能豐富畫面又能保持色調統一。

鄰近色：與色相環上指定顏色相鄰的色彩互為鄰近色。互為鄰近色的兩種顏色可以調和出同類色。例如紅色與紫色互為鄰近色，能調和出洋紅和紫紅等同類色。

互補色：在色相環中，處於直徑位置兩端的兩種顏色為互補色。它們的對比最強烈，視覺衝擊最大。

間色 原色 暖 間色 冷 原色 暖 原色 間色 冷

透過色相環認識色彩專有名詞

原色： 無法透過調色得到的顏色。黃、紅、藍

間色： 將兩種原色混合得到的顏色。橙、綠、紫

複色： 兩種顏色或三種原色混合得到的顏色。棕色、灰色

色相： 色彩的名稱，用來區分不同顏色。

明度： 亮度，顏色的明暗、深淺變化。

飽和度： 純度，顏色的含色程度

冷暖： 色彩給人的溫度感覺。

● 影響顏色的兩大因素

在寫生繪畫前，需要對觀察的物體進行顏色分析。分析得越仔細，表現出來的畫面越和諧，顏色越豐富。

本體因素

固有色：物體的基本顏色，決定物體的色調。

環境因素

環境色：主要指受到光線影響，使得物體固有色產生不同層次的深淺變化。

亮部　　暗部

顏色

環境因素的應用知識

如果物體固有色不明確（淺色系、灰色系）或材質特殊（玻璃，鏡面等），會更容易被周圍其他物體的顏色影響，在背光處會呈現出與周圍物體固有色相似的顏色。

● 6 種顏色調出極致色彩

選取顏料盒中最接近下面色相環上的 6 種顏色，將調和之後的顏色按照鮮亮程度分成：鮮豔、昏暗兩大類別並進行分析。

6 色色相環的顏料分析

311 朱紅：含有較多紅色成分，顏色相對較暖。

371 永固深紅：顏色純度高時，色彩偏暖，加水稀釋之後偏冷。

254 永固檸檬黃：偏冷的黃色，由於含有少量白色，透明度較低。

623 樹汁綠：偏黃的綠色，一般用來表現各種綠色植物。

568 永固藍紫：偏藍的紫色，加入足夠的水分之後，能產生透明效果。

506 深群青：含有紅色成分的藍色，明度較低，加水調和之後能產生豐富的變化。

間隔調和，畫面不怕灰

想調和出更多豔麗的顏色，可以將兩個互相間隔的顏色進行調和，就能得到乾淨明豔的色彩。

兩色調和

永固深紅　　永固檸檬黃

鮮豔的橙色

多色調和

深群青　樹汁綠　永固檸檬黃

鮮亮的綠色

調和補色讓色調更豐富

補色調和對水彩初學者來說是一大地雷區。因為顏色差異過大，容易調出色調不明顯的灰色，所以調和時，要主觀地增加或減少其中一種顏色的比例，才能增強顏色的視覺效果。

兩色調和

永固深紅　　樹汁綠

灰暗的大地色
（偏綠）

多色調和　朱紅　　深群青　　朱紅

樹汁綠　　　　　　　　　　樹汁綠

偏綠的大地色　　　　偏橙的大地色

(3 ● 1 ● 1 ● 1 ● 3 ● 1)

色調與畫面　掌握了基本的調色方法之後，如何控制顏色才能讓畫面更好看？接下來將使用前面提到的 6 種顏色繪製作品，按照想呈現的畫面色調來挑選顏色。

黃綠色調

春、夏的樹木多以黃綠色為主，整體色彩清新，乾淨。因此繪畫時，就選擇黃、綠、藍三種顏色當作主要顏料。亮部直接使用黃色，而明暗交界處的綠色飽和度較高，暗部則適當加入藍色調和。

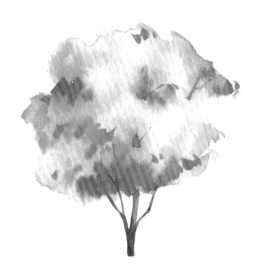

橙紅色調

秋天的樹木以橙色為主，展現出燦爛的感覺。用色以黃、橙、紅為主。亮部用黃色與少量紅色調和，而暗部則用較飽和的橙色描繪，明暗交界線就用黃色與適量紅色調出飽和的橙紅色直接上色。

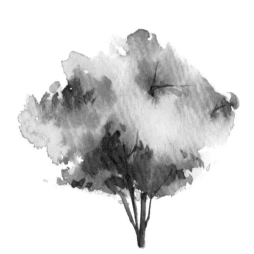

藍綠色調

並不是所有樹木到了秋末與冬季都會變黃或變禿，左圖的樹木顏色比其他季節要暗很多，顏色也偏冷。所以選色時以藍、綠為主色，把黃、紫當作輔助色，與主要顏色調和來提亮或壓暗畫面。亮部可以用偏冷的藍綠色繪製，注意整體要維持偏綠色的趨勢，而暗部可以用藍、紫與綠色調和出較暗、較重的顏色描繪。

【Practice】作品練習!

下雪後的山間公路

如何用畫筆重現令人感動的場景?只要注意掌控畫面的冷暖對比,再複雜的場景也不用害怕。

主觀增強畫面的冷暖對比能讓原本平淡的畫面更有張力。

使用顏色

- 270 偶氮深黃
- 227 土黃
- 311 朱紅
- 409 熟褐色
- 411 赭石
- 508 普藍
- 506 深群青
- 568 永固藍紫
- 616 鉻綠
- 708 佩恩灰

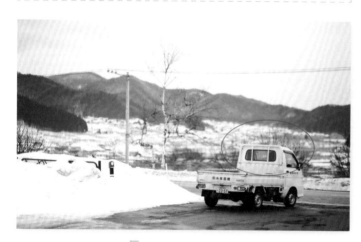

左圖是一個冬天的場景,地面有大量積雪,而且草木枯萎,整體色調偏藍,畫面看起來和諧且舒適。我們可以透過統一色調或增強冷暖對比這兩種方式來調控畫面,進而產生不同的視覺效果。以下就用主觀控制畫面冷暖的方式來繪製吧!

取景時,把車子當作主體,微調構圖。描繪中、遠景物體的輪廓時,可以適當放鬆對形體細節的要求,過於雜亂的部分可直接省略,從線稿階段開始,就把畫面的空間關係交代清楚。

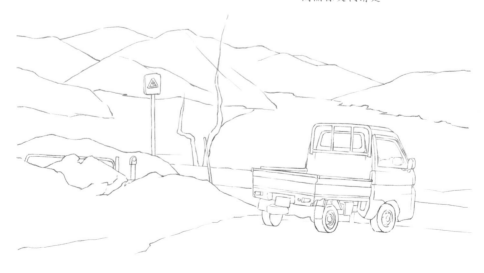

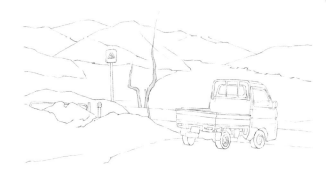

1 在樹幹上塗留白液，待留白液乾後，整體均勻刷水，再用濕畫法描繪遠景，讓畫面的遠、中景自然銜接，營造空間感。

形狀不必太過具體　　　　　　　　　強調山峰輪廓

水多顏料少　　　　　　　　水和顏料的比例差不多　　　　　水少顏料多

用濕畫法繪製遠處物體。控制筆肚內顏料濃度和水分的比例，可以輕鬆表現物體的空間關係。距離越近，形狀越明確，顏色越濃；距離越遠，形狀越模糊，顏色越淡。

遠景：506+508 = 　 、506+508+708 =

2 用 506、508、708 調和畫出遠景山脈和建築物。注意控制水分，越近的山脈，筆尖的水分越少，顏色越濃。利用加強對比的方式強調空間感。

提筆橫掃

暈染加重

鋪地面底色

中景地面用偏紫色的紅棕色描繪，而近景地面則用偏黃的棕色鋪底，讓前後的草地在同樣的色系內統一。利用冷暖對比拉開空間。既能保持畫面的色調和諧，又能自然強調近景部分。

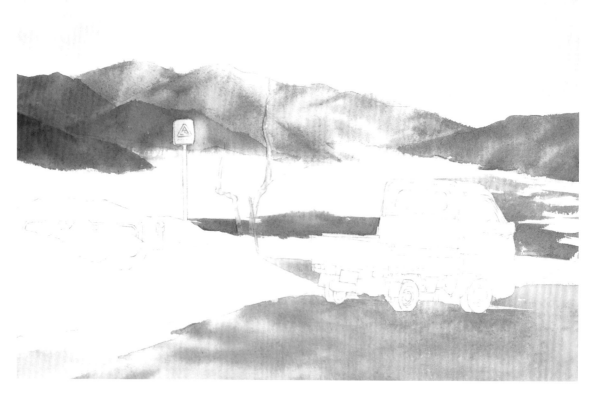

地面：411+568 = ⬤⬤⬤、411+227 = ⬤⬤⬤

3 用 411 分別與 568、227 調和，畫出中、近景的地面。中景偏冷、近景偏暖，增強地面的冷暖對比來襯托近景。適度用深色暈染被車擋住的路面，在車子的陰影加入較柔和的顏色銜接，讓陰影顯得更自然。

現實生活中，車身底部特別容易沾染灰塵，尤其是在山間行走的車輛。為了讓畫面中的車輛更符合所處環境，以由下往上的方式在車身暈染黃色，這樣既貼近真實又乾淨透亮。其他部分的細節也可以透過增強色彩趨勢的方式來繪製。

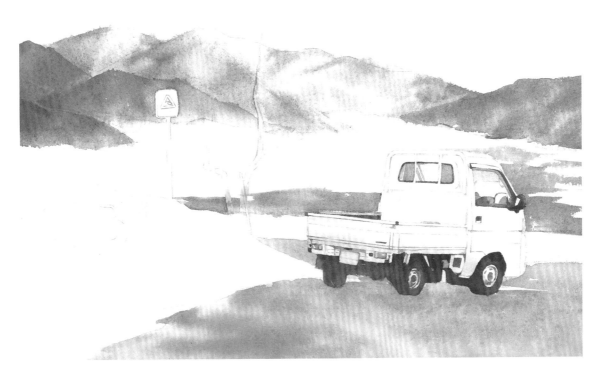

車子底色：270　　　車燈和車牌：270 、311　　　車窗：616+506 =　　　車子暗部：708+506 =

局部刷水，將 270 與大量水分調和，對車子進行混色。用 270、311 分別畫出車燈和車牌，車窗選用 616 與 506 調和暈染，待乾後再次平塗疊加窗框內的細節。最後調和 506 與 708，描繪車子的重色部分。車子的細節要更精緻，才能讓它成為畫面的焦點。

橫向點染 →

①

輕掃筆尖

②

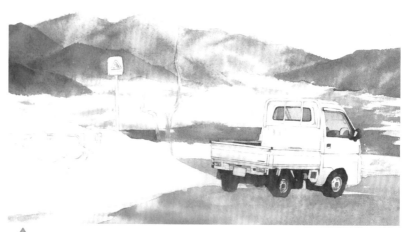

積雪暗部：506

橫向點染遠處被積雪覆蓋的山腳，點染的暗面形狀與整體山脈的走勢保持一致，讓畫面更加和諧。再透過增強靠近部分的筆觸感來強調空間關係。

5　用 506 加大量水調和畫出中近景積雪。中景可先局部濕潤積雪部分，再進行橫向暈染。而近景積雪的雪塊暗部形狀實，大面積平鋪的形狀虛。透過暗部形狀的虛實對比，讓畫面顯得更加生動。

乾筆刷掃

添加乾筆筆觸

繪製中景部分的地面時，已經開始在畫面上表現出微微的筆觸感。所以近景的地面需要更強烈的筆觸來區分畫面中的空間關係。

近處路面：411+409 =

6　用 411、409 調出比地面底色略重的顏色，然後用含有少量水分的畫筆沾取顏料，在前景路面掃出一些深色，使其產生起伏感。再用濕潤的畫筆沾取較重的顏色，畫出車子的陰影。注意車子陰影的位置，避免兩者脫節。

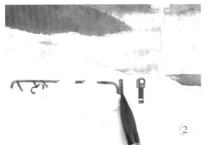

我們可以透過控制畫筆水分的多寡，增強畫面中的筆觸表現，藉此營造出草叢的雜亂感，豐富畫面。將中景的次要物體簡化處理，把每個物體分成亮、暗兩部分來描繪。增強畫面中物體的繁簡對比，襯托主體。

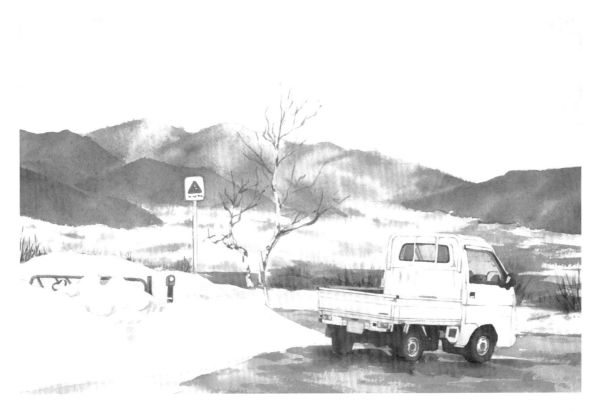

草叢、欄杆、路牌、樹枝：411 ●

7 　　將 411 與少量水調和，用面紙吸去筆中水分，至筆毛呈微微散開的狀態時，用筆尖沾取顏料，順著雜草的生長方向，掃出中景的草叢。隨後用筆尖沾水至聚峰狀態，再沾取顏料，勾勒欄杆、路牌和樹枝細節。

✕【Notice】自學盲點

剛開始寫生創作時，調色很容易出現顏色過髒、過灰，與預期調出的顏色有落差等問題。因此首先要做的就是分析物體的顏色，避免過度使用對比色及調和次數過多造成的髒色，利用試色調出準確的顏色。

過度用對比色調和　我們眼睛看見的實物暗部大多是灰暗的，容易造成顏色分析不準確。在調和暗部顏色時，為了避免出現畫面灰、髒等問題，必須盡可能少用對比色調和。

實例分析

這幅作品中的芒果有著強烈的立體感，不過缺點是過度使用紅綠這組對比色的調和色來描繪物體，導致芒果出現腐爛感，畫面不夠美觀。

調整建議

Before

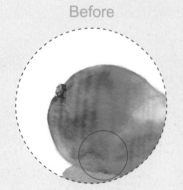

同色系調和

After

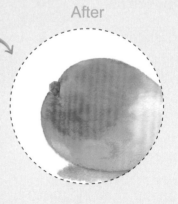

重新繪製芒果時，可以先在芒果輪廓內部鋪一層薄薄的水，再直接用紅色暈染出果實的亮部。調和暗部顏色時，可以用黃色與適量的大地色調出一個傾向明顯的顏色，在濕潤狀態下接色，暈染出暗部。

6.2 添加氛圍，讓畫面更精緻

經過一定的練習之後，大部分的人都會想追求更精緻的畫面。在繪畫的過程中，如何依據客觀的事實，添加或取捨整個畫面的氛圍，才能呈現出精緻感？請利用以下說明開始學習吧！

● 學會取捨，讓作品與照片不一樣

一般在拍攝素材照片時，最後拍出來的不是局部特寫，就是大場景照片。面對這種素材圖該如何取捨呢？

局部特寫

日常生活中，我們經常會因為某個事物比較好看而拍出物體的局部特寫。這種類型的照片主體會特別顯眼。左上方這張照片可以清楚看出拍攝者的視線集中在花朵部分，畫面中沒有出現其他花朵，只剩大面積的暗綠色草叢，畫面顯得過於單一。構思畫面時，我們可以將中間的花朵單獨擷取出來，再根據這個部分添加氛圍。

大場景

主體範圍

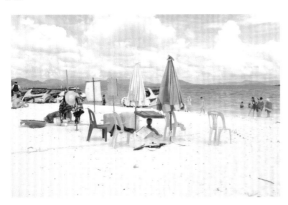
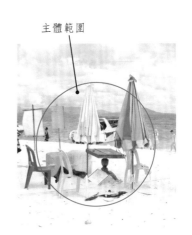

大場面的畫面也常出現在我們收集的素材相簿裡。場景變大之後，取景框內的物體也相對較多，很容易出現雜亂的畫面。照片中沒有明顯的聚焦點，主次層級也不清楚。面對這種情況，我們可以擷取一個局部場景、選定主體範圍，再弱化擷取後的畫面背景。

● 用渲染營造背景氛圍

選好要描繪的物件之後，開始試著用以下介紹的幾種方式渲染出主體的氛圍，營造比照片更精緻的畫面效果。

添加氛圍

在為主體添加氛圍時，可以用濕紙暈染的方式分層疊加暈染出有空間關係的氛圍背景。

照片中的蘋果有著強烈的立體感，根據這顆蘋果的形狀和顏色，將它設定成一個夢幻的蘋果。先削弱它的明暗對比，然後用濕畫法畫出與蘋果有前後空間關係的霧氣，營造夢幻氛圍。

虛化背景

當背景過於雜亂或刺眼時，我們可以透過減少背景物體面積、弱化背景顏色、虛化背景物體形狀等幾種方式來營造氛圍，將背景推得更遠。這種處理方式最後呈現的效果比較貼近真實，由於加入了主觀的細節考量，最後的畫面效果也會比照片更加耐看。

這張照片中的光影感很強烈，也比較吸引人，但是前面幾顆蘋果周圍的背景顏色過多而且對比強烈，一下子就削弱了空間感。因此描繪時，弱化遠處蘋果的顏色，減少遠處蘋果的面積來突顯前景中的蘋果。適當裁剪畫面，減少左側的背景面積，藉此平衡畫面。

繪製光斑

當畫面主體比較單一時，我們可以用光斑來提升畫面的氛圍感，營造出不一樣的光感，讓畫面更精彩。以下要用控制暈染形狀的方式來表現圓形光斑。

1

2

描繪光斑輪廓，光斑內部留白

3

清水筆抹開色塊邊緣

4

保持光斑的大致形狀

5

用帶色光斑鋪底色

6

模糊邊緣

光斑的顏色

光斑的顏色明度要根據背景的濃淡，及所設定的光感強度作出相對應的調整。背景顏色較重時，光斑的顏色可以飽和一點，避免在重色背景上出現太多白點而過於搶鏡。

撒點的方法

撒點也常用於水彩創作,合理地運用撒點這個小技巧,能為作品增色不少。一般這項技巧
會用在裝飾性比較強的水彩作品。

敲筆

點的分佈比較散、形
狀比較規則。適合表
現柔和的畫面。

甩筆

點的形狀變化較為明顯,具有
方向性。因為這種方式撒出的
點具有衝擊性,所以比較適合
與視覺衝擊感較強的作品搭配
使用。

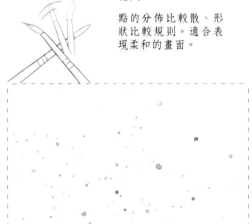

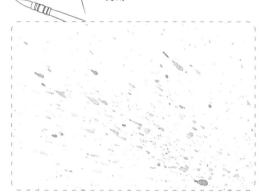

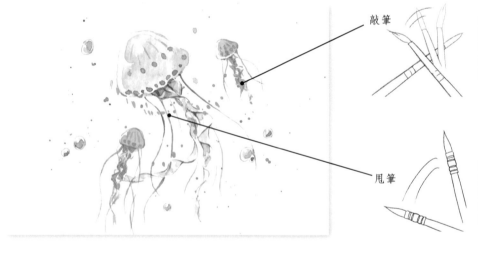

敲筆

在空白區域適當
敲擊出一些小
點,讓畫面顏色
和構圖都更加飽
滿豐富。

甩筆

甩出來的小點方
向與水母觸手飄
動方向一致,讓
水母的漂浮感更
強烈。

如何控制撒點大小?

撒點時,點的大小與筆
內的水量有關。

水分多,點的顏色
相對通透、明亮,
點的形狀比較大。

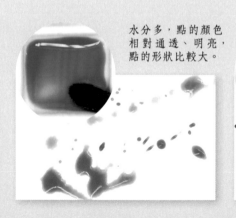

水分少,點的顏
色比較濃郁,而
且點的形狀較小。

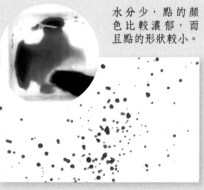

【Practice】作品練習！

玫瑰

實景中的玫瑰背景是一片黑土，大幅降低了畫面的美感。請利用背景光斑的效果，營造出色彩斑斕的美妙畫面吧！

使用顏色

270 偶氮深黃	227 土黃	311 朱紅	411 赭石
623 樹汁綠	568 永恆藍紫	506 深群青	708 佩恩灰

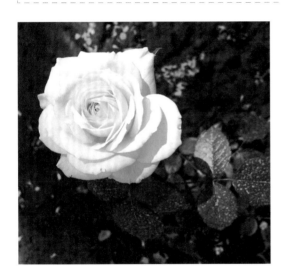

光源

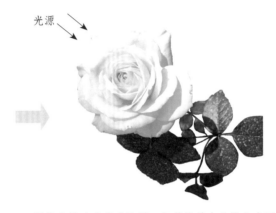

照片中的玫瑰光感強烈，但是背景中的泥土暗沉且雜色較多。為了將主體玫瑰展現得更漂亮，我們直接在繪製好的玫瑰畫面中加上光斑，營造氛圍感。

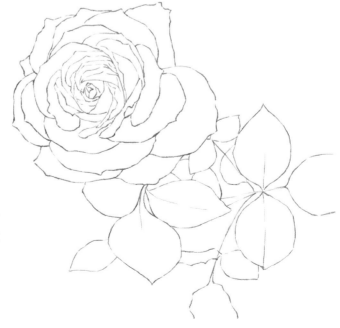

參考照片，仔細描繪花朵輪廓。分清明暗形狀及花瓣之間的關係。簡單勾勒葉片輪廓，背景可省略不畫。

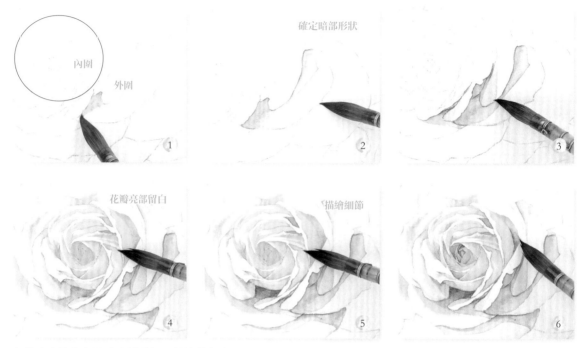

先從玫瑰的黃色區域外圍開始，描繪單片花瓣，區分出清楚的明暗區域。再根據花瓣的疊壓關係，繪製整朵玫瑰的週邊部分。接著繪製相對集中的黃色內圍區域，越靠近花蕊，顏色越暖。確定花朵的亮、暗部形狀，讓明暗對比更強烈。提升花朵的光感，為之後的光斑氛圍作鋪陳。

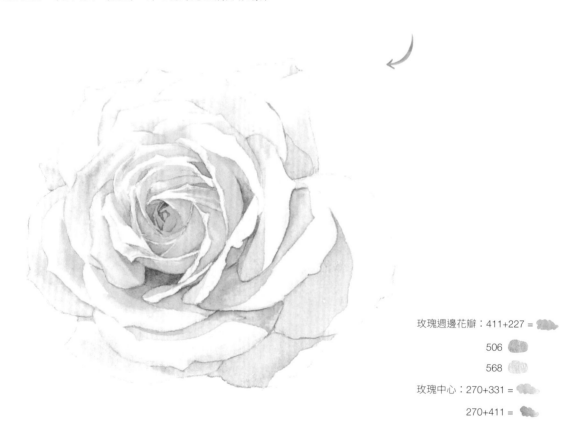

玫瑰週邊花瓣：411+227 =

506

568

玫瑰中心：270+331 =

270+411 =

1 用 411 與 270 調和上色後，與加入大量水分的 506 銜接混色，畫出花瓣的暗部。再調和 270 與 331，為花朵中心區域鋪色，用 270 與 411 描繪花朵暗部及細節。

鋪底　　　量染描繪葉片細節　　　加深暗部形狀

選取靠近花朵的幾片葉片製造光影效果，增強葉片光感。同時將其他葉片全部當作暗部區域來繪製，簡化葉片細節。透過一目瞭然的明暗對比，增強了花與葉的空間關係，讓花朵更加醒目。

葉片底色：270、623 =

暗部：623+506+568 =

2　用 270 平塗出花朵周圍幾片葉子的底色。在濕潤狀態下，用 623 暈染並描繪細節。再用 623、506 與 568 調和，畫出其中幾片葉子的暗部，增強光感。最後用已調和好的暗部顏色繪製其他暗處的葉片。

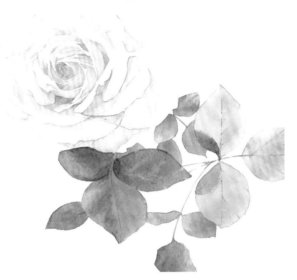

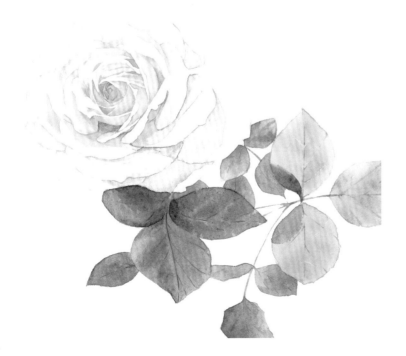

葉脈：506+708 =

3　將 506 與 708 調和，用筆尖沾取勾勒葉脈。描繪細節時，可以稍微放鬆一點，葉片會更顯生動。

餐巾紙

紙膠帶

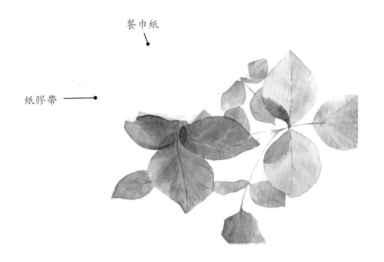

4 將餐巾紙撕碎，按照花的形狀覆蓋花朵。再用紙膠帶沿著花朵的外輪廓線黏合，防止之後鋪背景色時弄髒花朵，紙膠帶的黏性較低，不會破壞紙張。也可以用留白膠順著花朵的外形塗抹，避免破壞花的形狀。

光源

暖光

暗色

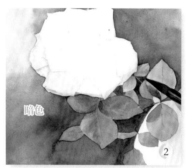

控制顏色深淺變化

繪製背景時，根據光源位置控制整體背景的顏色冷暖和濃淡。光線直射花朵的部分顏色偏暖，其他位置的背景顏色則用較暗的冷色與之混色，利用冷暖對比的方式襯托光感。在為背景上色時，靠近主體的部分可以適當添加少量主體顏色，讓畫面更加和諧。

背景底色：270 、227
623 、506
708

5 局部刷水，用270、227、623、506、708混色暈染背景。畫面中越靠近光源的部分，顏色越暖。主體周圍的背景用少量物體固有色與背景混色，可以讓畫面更生動。

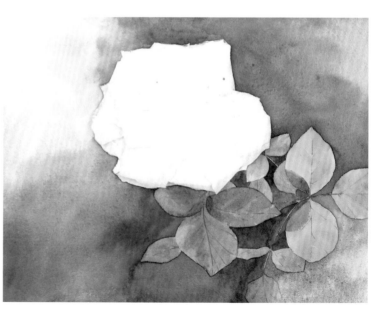

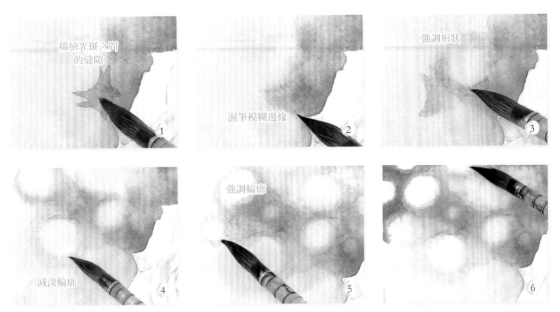

為畫面添加光斑。加深或減淡光斑的形狀，藉此豐富畫面的層次，增強空間感。用色方面，花朵周圍的光斑顏色可以稍微偏暖，這樣能讓光斑與花朵亮部的暖色自然銜接，營造光感氛圍。

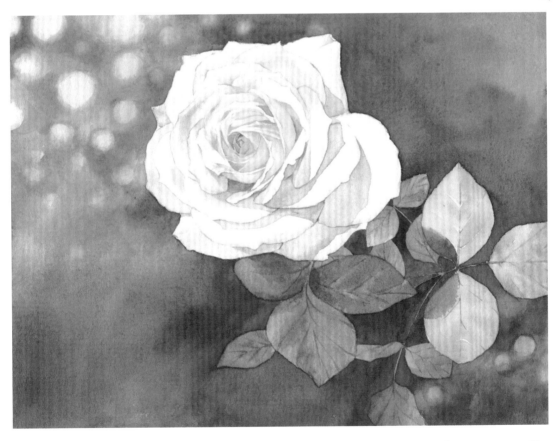

光斑：270+411 = 　　　、506+708 = 　　　

6　待背景底色完全乾透後，去除遮擋花朵的紙膠帶與紙巾，開始繪製背景光斑。為了避免線稿被深色的背景顏色蓋住，我們可以等底色乾透後，再用鉛筆輕輕在靠近光源的背景上畫出光斑的形狀。待光斑形狀確定之後，再用 411 與 270 調和顏色，搭配 506 與 708 的調和色添加光斑。

×【Notice】自學盲點

你是否覺得自己對於畫面的整體用色及氛圍掌控不到位，無法表現出想要的氣氛。其實氛圍不過是為了襯托畫面主體，讓作品更出色的手法，而我們要做的，就是用一些常見的背景處理技巧來襯托畫面。

氛圍感不足 在腦中構思好情景之後，先根據想像中的畫面，分析擬定的氛圍特點，和它在畫面中所發揮的作用。結合實際觀察，進一步瞭解其中的規律，就能避免氛圍感不足的情況。

實例分析

這幅作品的設定是在一個炎熱的夏日午後，寂靜的羽毛球館角落。所以畫面中需要強烈的光影對比來強調這種氛圍。作品中的羽毛球部分能感受到強光，但是比對原圖，作品似乎蒙上了一層霧氣，讓人看不清楚。桌面上的窗框陰影色太淺，幾乎跟強光的顏色深淺一致，弱化了畫面主體和光影氛圍。

調整建議

Before

沿明暗交界線暈染

After

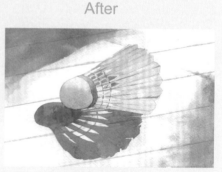

我們可以在畫面添加重色來強調光影氛圍及主體。加重陰影色，待其乾透後，順著羽毛球和其陰影輪廓，在背景刷上一層薄薄的清水。桌面上的窗框陰影區域與亮部交界地帶直接用暖色混色銜接到暗部的冷色。增強冷暖對比，強調出太陽光感。

6.3　從實景中找到創作畫面

一般創作都需要實景照片當作參考素材。剛開始創作時，最好選擇關係明確的照片素材，從易到難，慢慢豐富畫面內容。

● **確定主題和創作構圖**

創作時，保持一顆想描繪事物的心是很重要的。先確定好主題，能讓創作過程事半功倍。適度調整構圖也會給人帶來放鬆感，讓畫面增色，符合普遍的審美觀念。

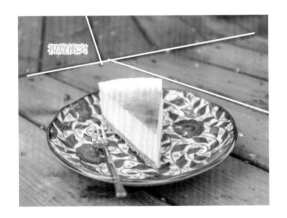

主題明確的單張素材

畫面中的蛋糕主體完整，物體主次關係明確、細節清楚，可以當作很好的作畫物件。但是背景中的木板線條容易引起視覺衝突，我們可以將其去掉，讓畫面主體更加平衡。

多張素材組合

選定主題時，不需要深入到具體細節，但是每張照片至少要有一個吸引你的地方。例如右側的兩張圖：藤蔓下的大紅門（圖 **A**）、強烈的光照氛圍（圖 **B**），將兩張圖的亮點結合，可以創作出一幅新的畫面。同時，在素材主體不完整（大紅門）的情況下，我們需要在構圖時將其補充完整。

圖 A：

圖 B：

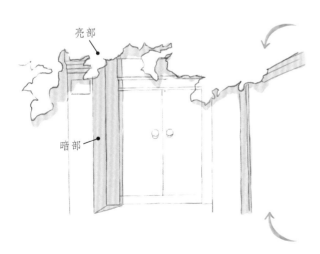

亮部

暗部

● 擷取畫面主體的細節
確定主題、收集素材和基本構圖之後，開始取捨、擷取照片中的細節或二次構圖，增加畫面的可看性。

擷取主體

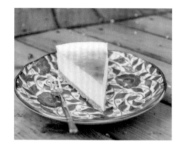

原圖中的乳酪蛋糕和叉子正對鏡頭，作畫時，這種擺放方式會顯得死板，而且透視過大，不好表現。因此將蛋糕和叉子稍稍向右移動一點角度。

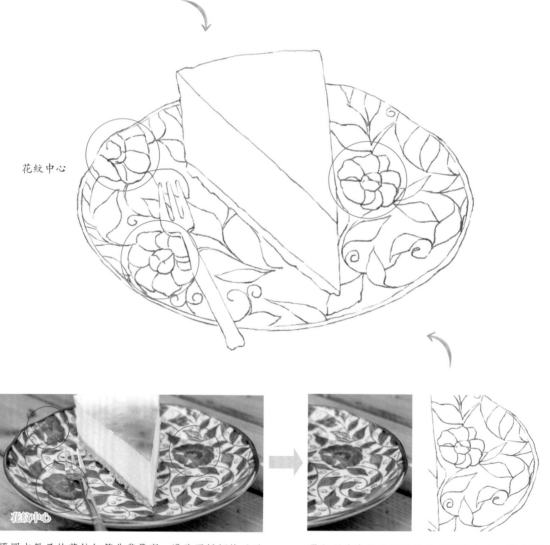

花紋中心

原圖中盤子的花紋細節非常豐富，導致不銹鋼的叉子雖然處於視覺中心卻仍不起眼。所以適當的弱化盤子花紋，讓畫面更和諧。

選取照片中盤子的花朵當作花紋中心，其他藤蔓及葉片圍繞這三朵花進行簡化放大處理。

增加細節

被爬牆虎覆蓋的大門是這張照片裡最吸引人的地方。自然生長的爬牆虎在照片中略顯雜亂，把它當成一個整體，適當簡化，為之後上色保留餘地。

保留照片中生活化的小細節，讓畫面更加生動、豐富。

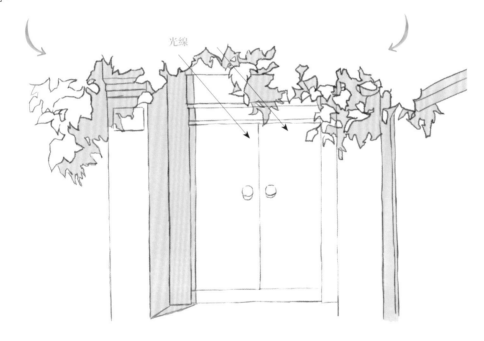

為了提升創作畫面的氛圍，選取這張光影感強烈的照片，進行光、影關係的分析。

樹影被下午 3-4 點的陽光拉長，光影形狀清楚明確。基本上樹葉與相對應的樹影平行。按照這個原則，在繪製線稿的過程中，設定一個固定的光源位置，加上樹影形狀，同時增加畫面可看性。

● 確定畫面的整體配色

最後畫面的呈現效果絕對離不開顏色的搭配。我們在還原色調的同時，也要根據畫面效果進行適當的調整。學會思考和分析，讓顏色的搭配更精彩。

保持基本色調

基本上，色調選擇與照片中的顏色保持一致，可以根據照片來調整畫面色調。畫面中蛋糕側面的白色部分和叉子偏青，若套用到紙面上，容易讓畫面顯髒。因此用更加乾淨的暖色，如粉、黃、橙為蛋糕的亮部和暗部上色，讓蛋糕看起來更美味可口。

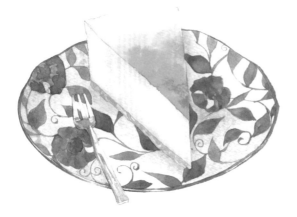

整體配色：

加強色調營造氛圍

根據之前設定的光源位置，增強葉片和陰影之間的明暗對比與色彩趨勢，營造出適當的氛圍。

整體配色：

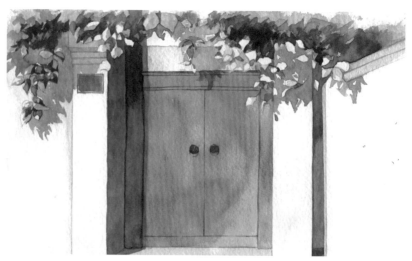

檢視照片中的門牌和整個大門，發現顏色差異過大、門牌飽和度過高，容易搶鏡。因此適當減弱這兩個部分的顏色，突顯光影感。

【Practice】作品練習！

水面倒影

這一節要練習的作品是水面波紋。不僅有近處、遠處的高低起伏，還有在波光粼粼的湖面上，樹葉倒影產生的形狀變化。一起來掌握這幾種紋理及倒影的特性，化繁為簡，學會如何繪製水紋吧！

使用顏色

254 永固檸檬黃	227 土黃	623 樹汁綠
266 永固橙黃	508 普藍	506 深群青
411 赭石	416 深褐	708 佩恩灰

確定構圖

原圖是橫式構圖，以分布在四周的樹葉和雜草，強調位於視覺中心的波瀾湖面。雖然重點明顯，但是前景的樹葉和被晨光照射的雜草容易搶鏡，造成畫面沒有主次關係。

擷取構圖之後，以波瀾的湖面及湖面上的樹影為主，光照的樹葉則當成強調湖面周圍環境的一部分，這樣會顯得更生動，整體畫面也比原圖寧靜。

擷取主體細節

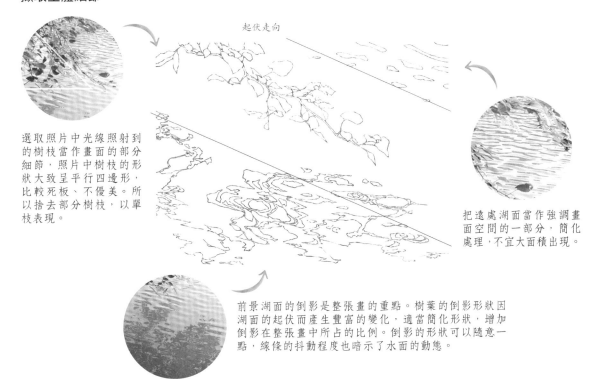

起伏走向

選取照片中光線照射到的樹枝當作畫面的部分細節，照片中樹枝的形狀大致呈平行四邊形，比較死板、不優美。所以捨去部分樹枝，以單枝表現。

把遠處湖面當作強調畫面空間的一部分，簡化處理，不宜大面積出現。

前景湖面的倒影是整張畫的重點。樹葉的倒影形狀因湖面的起伏而產生豐富的變化，適當簡化形狀，增加倒影在整張畫中所占的比例。倒影的形狀可以隨意一點，線條的抖動程度也暗示了水面的動態。

常見的四種水面處理方法

留白

因突發事物（如：滴落的水珠、打水漂的石子等）產生了小面積的波紋，可以用留白液先保留波紋形狀，再根據光線照射的方向，適時在波紋附近添加暗部。

虛化邊緣

水面起伏比較平緩，邊緣處理較為柔和。畫完水面波紋之後，可以在波紋邊緣用濕潤的清水筆把顏色暈染開，離視角越近的位置，邊緣越柔和。

加重減淡

靜態水面畫法跟正常視角差不多，陰影細節可以不作細化，著重在水面整體顏色的空間深度。從水面離眼睛較近的區域開始水平往遠處減淡，近處水面的整體顏色較重。

形狀暗示

陰影形狀與水面起伏的關係密切，陰影形狀會隨著水面的起伏而變化。動態水面有陰影出現時，要根據水面的起伏畫出陰影形狀，並與水面波紋的走向保持一致。

確定畫面色調

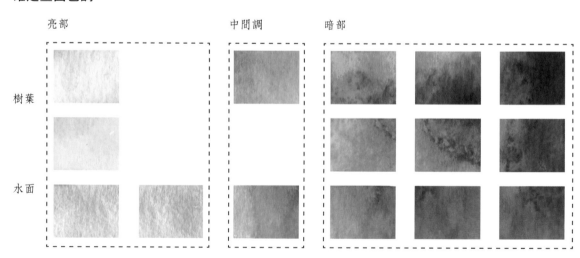

構圖和線稿確定之後，開始設定整體畫面的色調。照片中整體呈綠色調，樹葉和水面色彩差別不明顯。表現到畫紙上時，可以試著做出一些調整，讓物體更加明確。保留照片中的樹枝顏色，把水面的整體色調換成藍色，之後從配色表上就能清楚瞭解所畫的對象。

黃葉亮部：254+227 =

綠葉亮部：254+623 =

1　用 254 分 別 與 227、623 調和，平塗出樹葉的底色。

有強光照射的葉片暗部與亮部色彩差異明顯。不同黃葉的暗部，色彩走勢也會不一樣。
對比有光線照射和無光線照射的綠葉也需有顏色上的區別。描繪暗部時，要注意區分不同葉片的色彩傾向。

黃葉暗部：411+416+266 =

綠葉暗部：508+623+708 =

623+708 =

枝幹：416+708 =

2　畫出樹葉暗部，等乾透後，用小號筆勾勒枝幹，在樹枝改變生長方向的地方輕壓筆尖。

水面底色：508 、508+506 =

3 待樹枝部分乾透後，用乾淨的畫筆在水面
刷水。

4 用 508 鋪水面底色，調和 508 與 506，
描繪出距離愈近，顏色愈重的地方。

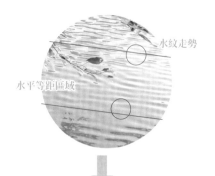

水紋走勢

水平等距區域

仔細觀察湖面的波瀾，不難發現，受
到某個固定方位的空氣流動影響，水
紋走勢基本上保持平行。光線照射和
水的透明特性所造成的反光，會隨著
空間距離越遠而越明顯。反光的強度
也暗示著水面的起伏大小。在水平等
距區域內，反光越強起伏越大。

①

反光弱

②

反光強

③

水紋顏色深淺、反光強度
都可以區分空間遠近，同
時注意近實遠虛及水紋走
勢。

水面起伏：508+708 =

5 按照規律，用 508 與 708
調色，控制水量多寡，畫出
水面起伏。反光部分自然留
白，避免出現明顯水痕。

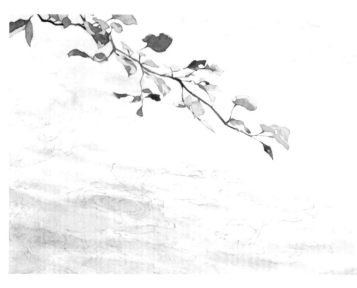

以靠近樹枝的倒影為中心　1

2

樹枝陰影受水面起伏影響，內部細節簡略到只有顏色的變化。照片中，離樹枝近的陰影色會更偏向樹枝本身的顏色。陰影色較重的部分集中在反光明顯的周圍及靠岸邊的水面。

前面在確定構圖時，把樹枝底下的陰影當作視覺中心來描繪。為了突顯這一點，對這塊陰影做了加重處理。

向四周擴散　3

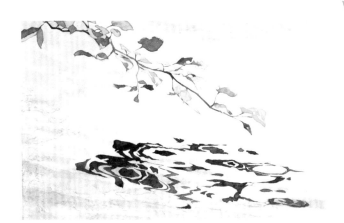

主要陰影：623+508+708 =

506+508+708 =

6　調和不同層次的重色畫出陰影。水面離樹枝垂直距離越近的部分偏綠，可以稍微滴幾滴黃色，讓其更貼近真實，越遠則偏藍。

靠近岸邊的水面簡單處理，強調水面樹枝的陰影。邊緣輪廓不宜太明顯，上完色之後，可以用清水筆把邊緣暈染開。

1

2

靠岸水面：506+508+708 =

7　描繪近處水面的陰影時，先用506、508、708調和出重色，從陰影邊緣開始往外延伸，加水製造漸層。可以稍微加上細碎的樹枝陰影。

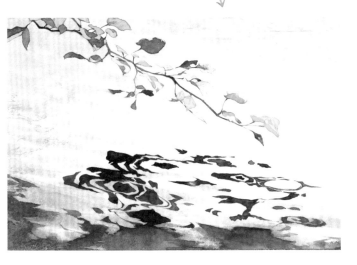

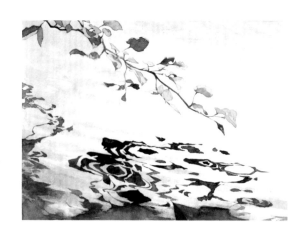

左側陰影：506+708 = ●

8 再用同一顏色勾畫出左側樹枝的影子，強
調視覺中心的陰影。

 →

遠處水面因反光造成明暗色
彩差異較大，反光周圍的暗
部顏色偏向近處的陰影色。

對遠處水面稍作處理，縮小明暗色差，避免搶鏡。

遠處水面暗部：508+506 = ●

9 最後調和 508 與 506，畫出遠處水面起伏的暗部，增強整體畫面的空間感。

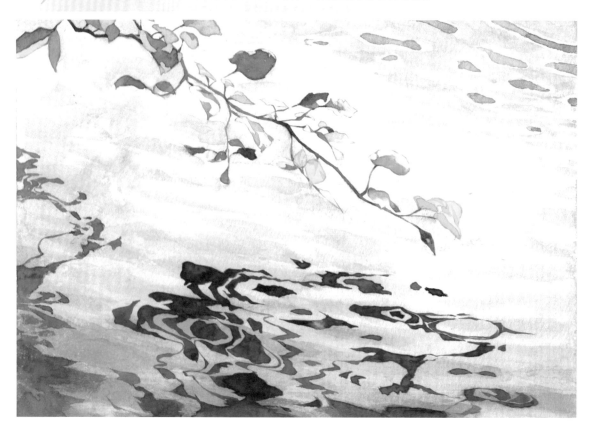

✕【Notice】自學盲點

若要創作出一幅完整且精彩的作品，前期構圖是否合理是非常重要的關鍵。若想在構圖時，就呈現出畫面的主次關係，最快的方法就是先確定畫面的主體，然後在構圖上充分表現該主體。

沿中線擺放物體輪廓　構圖時，通常會避免在畫面的中線上出現面積較大的物體。畫面的中線位於視線集中區域，將物體擺放在該處會顯得呆板，容易分割畫面。

實例分析

右邊作品的繪製過程基本上沒有太大的問題。但是在起稿構圖階段，沒有想好要畫什麼，就直接開始下筆，導致門框邊緣剛好處於中線位置，而且沒有其他遮擋物遮住門框，像是把畫面切割成兩張畫。

調整繪製

Before

門框線切割畫面

After

把窗臺當作畫面中的主要部分，增加細節，並把整個門框往左移，只留下一小部分。調整到能展現出完整主體時，再開始繪製。

避免左右、上下之間的間隔差異過大也是一種常用的構圖技巧。以左圖為例，如果只畫出窗臺，畫面就變成了一個方正的形狀，與紙張形狀相似，必須避免這種情況。

【人物訪談】問與答

插畫師簡介：小七老師是一位不折不扣的貓奴，朋友圈、手機相簿的主題永遠是她家三隻可愛的貓咪。擅長清新的水彩風格，速寫時，用筆方式十分帥氣！

代表作品：《古風詩韻 水彩畫入門》

Q1：小七老師的作品基本上都是寫生，一看就知道是實戰派。我有一個非常困擾的問題，就是「為什麼我沒有一雙發現美的眼睛？」能分享一下您的取景心得嗎？

 身邊雖然並非處處是美景，但是只要用心觀察，就能發現它們的特色，然後在其中融入個人情感，用自己的方式來表達。取景時，可以先觀察現場環境，尋找合適的角度，選擇自己感興趣的畫面，再整理、擷取觀察到的風景。

Q2：描繪風景時，如何配色才好看？聽說插畫師們都有自己的配色習慣，那您一定也有一套自己的用色習慣與好用的配色方法吧？可以分享給我們嗎？

 色調是色彩的主要關鍵。想畫好風景，就得掌握整幅畫作的色調，注意整體色彩的冷暖變化。風景畫中，我用的色彩可能比較豐富，而且我喜歡用相近色系，這樣調和的顏色不容易變髒。例如黃色、綠色、藍色這種兩兩的間隔色相互調和，比較容易掌握整體色調。

Q3：寫生創作的照片素材都是您自己拍的，還是在網路上找的呢？有沒有什麼比較方便的圖庫網站？

 我自己很愛拍照，寫生的素材有些是自己拍的，有些是網路上找的，這裡推薦兩個免費的素材網站。https://unsplash.com：主要以風景為主，數量比較多；https://www.pexels.com：圖片很多，需要素材時可以找找。

Q4：最後小七老師能說明一下寫生創作應該掌握和注意事項是什麼呢？

 寫生創作一定要保持一個好的心情才能畫出自己滿意的作品。剛開始寫生時，不要取過大的景，可以先從簡單的花草開始畫起。遇到複雜的畫面要懂得取捨，這也是提高審美和繪畫能力的一種方法。還有一個因素就是周圍的環境，出去寫生需要培養自己的耐心和專注力，別輕易被外界因素干擾。

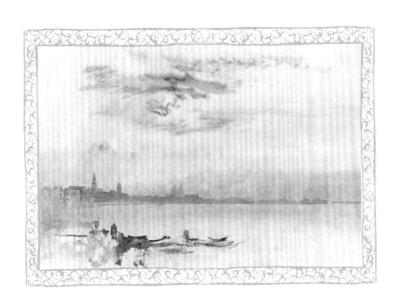

第七步　學習大師的水彩技巧

在學習水彩的過程中，每個人都有自己的習慣和偏好，不同的作畫習慣會產生不一樣的畫風。學習大師的風格特點，能不斷豐富自己的畫面，最終就能找到適合自己的繪畫風格，讓自己愛上水彩，愛上用水彩來描繪美好生活！

7.1 Terry Harrison 的百變扇形筆

《水彩的訣竅》一書的作者 Terry Harrison 有一套非常成熟的水彩風景繪製方法。用筆靈活多變，擅長用筆觸打造畫面物體，繪製的風景用色豪爽且質感鮮明。

● **風格特點**　擅長用各種技法表現大自然中的景物，以不同的筆觸表現為主。色彩上愛用多次疊加的方法，深沉且厚重，顏色偏向寫實。

● **風格解析**

運筆筆觸

慣用扇形筆表現事物，筆觸豐富多變，簡單容易掌握。

 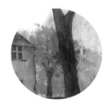

筆尖點　　　　乾筆掃　　　　濕筆壓

上色技法

靈活控制水分乾濕度，對畫面進行多次疊色，增強畫面效果。

濕紙疊色　　　　乾紙疊色　　　　暈染疊色

百變扇形筆的筆觸與應用

Terry Harrlson 有很多植物都是透過扇形筆繪製的，看上去非常簡單。因此不擅長繪製植物的人，可以一起學習幾種簡單的扇形筆運筆技巧，能輕鬆、有趣地畫出不一樣的植物筆觸。

點壓

用較濕潤的畫筆點壓，形成有規律的點和相對集中的塊狀顏色，是一種表現茂盛樹葉的方法。

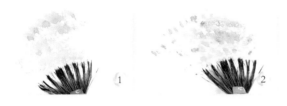

乾掃

用乾筆快速在紙面上掃動，會產生明顯的條狀顏色，適合描繪草叢。

點

沾濕筆頭再捏合，接著輕點紙面。這樣顏色面積比較大且變化小，可以呈現濃密的樹葉效果。

乾點

用乾燥的畫筆沾取顏料，再手捏筆鋒點畫，畫出密集且蓬鬆的筆觸效果。

側筆

用濕潤的側筆往筆頭垂直方向壓筆，最後收尾處的顏色比較濃，可以用來繪製形狀較為規律的柏樹等。

橫掃

用濕潤的筆尖橫向掃動，畫出來的筆觸會有比較強烈的速度感。再根據不同的掃筆方式來表現各種物體。如：（Z 字形掃筆）雲杉、（單方向掃筆）水面等。

靈活運用圓頭尼龍筆，輕鬆做出扇形筆觸效果

新概念200：4號

橫掃

橫掃

橫掃

透過用手捏筆頭的力道來改變筆鋒的寬度，配合筆尖的乾濕程度及運筆方式做出扇形筆效果。

【Practice】作品練習！

田園景色

前面已經學習了扇形筆的一些筆觸，請透過這個案例，結合點、掃兩大運筆方式，學習 Terry Harrison 風景畫中的物體表現方式，為畫面增色。

使用顏色

- 268 偶氮淺黃
- 227 土黃
- 623 樹汁綠
- 645 胡克深綠
- 331 深茜草紅
- 411 赭石
- 409 熟褐
- 416 深褐
- 506 深群青
- 508 普魯士藍
- 568 永固藍紫

1 先勾勒線稿，再認真思考上色步驟。前景的花叢為淺色部分，因此需要將其留白。這裡選用了留白膠，在乾燥的畫紙上，沿著線稿形狀，在花朵及周圍的草叢處適當塗抹覆蓋。

把畫面分成天空和地面兩個部分，分區刷水、鋪色。注意鋪色時，要將天空、路面、草地三塊顏色分開，隨著水分流動有一些自然的擴散即可。

底色：508+331+409 =
227 、623
506 、568

2 待留白膠乾透後，就可以開始大面積鋪色了。先用清水筆刷將畫紙打濕，趁濕鋪色。鋪底色時，不必過於拘泥線稿，讓顏色自然流動，使不同物體顏色的位置與線稿保持一致。

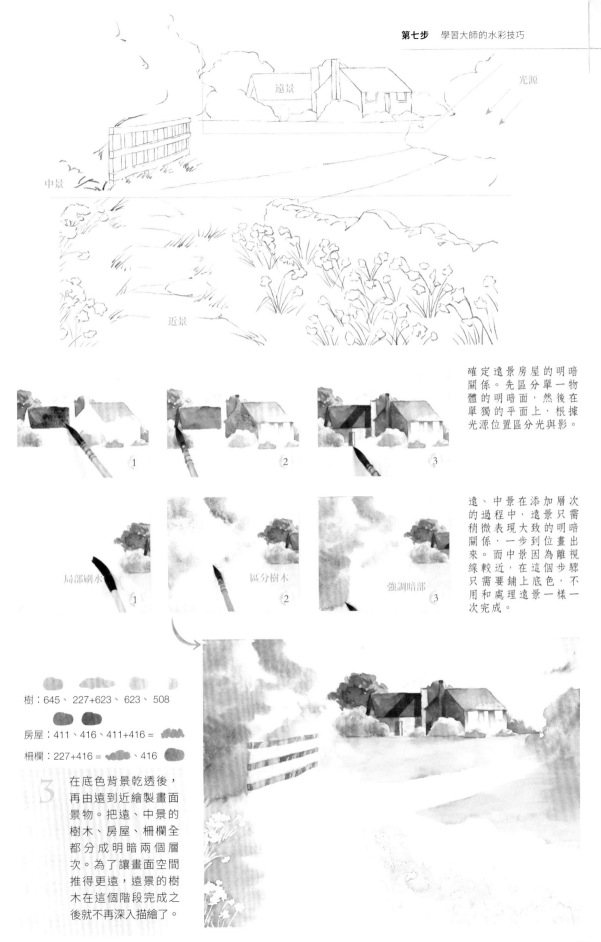

確定遠景房屋的明暗關係。先區分單一物體的明暗面,然後在單獨的平面上,根據光源位置區分光與影。

遠、中景在添加層次的過程中,遠景只需稍微表現大致的明暗關係,一步到位畫出來。而中景因為離視線較近,在這個步驟只需要鋪上底色,不用和處理遠景一樣一次完成。

樹:645、 227+623、 623、 508

房屋:411、416、411+416 =

柵欄:227+416 = 、416

3 在底色背景乾透後,再由遠到近繪製畫面景物。把遠、中景的樹木、房屋、柵欄全都分成明暗兩個層次。為了讓畫面空間推得更遠,遠景的樹木在這個階段完成之後就不再深入描繪了。

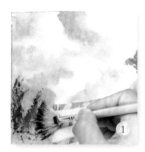 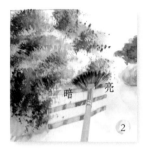 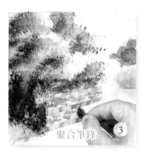

樹木以組合形式出現，樹根的受光面被柵欄擋住光線，所以樹根顏色特別重。筆鋒垂直畫面，向下畫出樹根重色區域。根據光源位置沾取雙色，把樹葉分成塊狀。橫向壓出茂盛的樹葉，捏合筆頭，點出柵欄縫隙部分的樹葉。最後用重色添加枝幹，讓根部隱藏在其中，營造出枝繁葉茂的感覺。

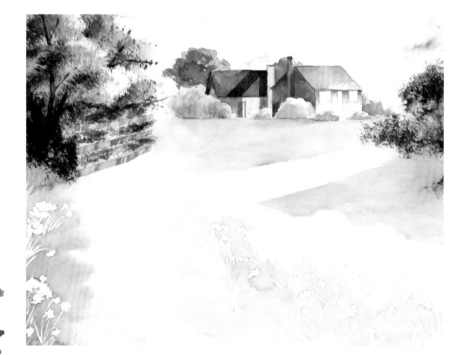

樹葉：623+506 =

　　　　623

樹幹：623+416 =

　　　623+506 =

4　靈活使用扇形筆點壓出樹葉。注意區分組合樹和單棵樹的水量。使用扇形筆製造畫面效果時，一定要讓自己處於放鬆狀態，才能表現出它的特殊筆觸。

描繪樹幹時，適當的洗色能讓樹幹更加通透。把樹葉看成偏球形的塊狀，以便劃分明暗區域。將扇形筆筆頭捏成聚合的形狀在樹枝周圍點畫，越靠近暗部，點的頻率越多。這種畫法比較適合單棵樹木。

捏散筆鋒乾掃 ①

揉擦 ②

側筆乾掃 ③

捏散尼龍筆筆頭或直接用扇形筆的一側在畫面上乾掃，將樹木與路面邊緣的雜草繪製出來。注意顏色淺淡一點，使其自然銜接。

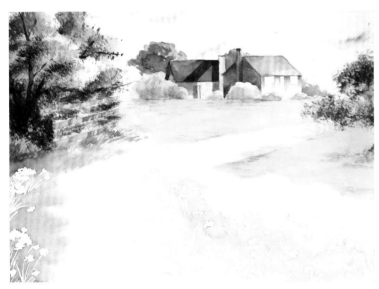

草地：623+506 =

227+623 =

用尼龍筆和扇形筆沾取623、506和227、623的調和色，畫出草地細節。這裡使用的顏色都是調和之後的灰色，飽和度不會太高，避免遠處的色彩層次過於跳躍。

①

②

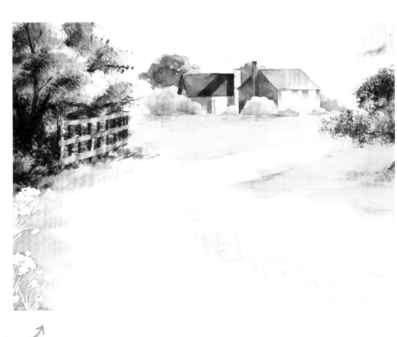

加深柵欄間隙的植物顏色，強調木板的形狀邊緣。按照柵欄的整體形狀，畫出豎向木板。

柵欄部分：623+506 =

改用聚峰好的畫筆，沾取 623、506 調和的深色，為背光的豎向柵欄上色，顏色夠重才能突顯出來。

矮土牆：416 ●、411 ●、623 ●

草地：623 ●、227 ●

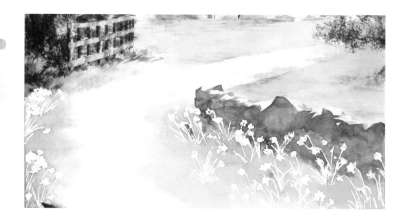

7 土牆亮部留白，一邊勾畫暗部形狀，一邊混色，為其鋪上底色。受周圍草叢影響，越靠近地面，顏色越偏向草叢，不必清楚畫出土牆底面的形狀，並用混色強調草地的顏色。

土牆：623、227、416+623 = ●

草地：623、506+623 = ●

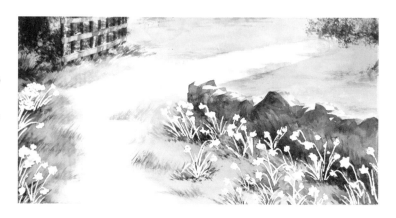

8 添加土牆細節。用扇形筆增加前景草地的層次，越靠近路面，水分越少，顏色越鮮豔。

中間色

暗色

近景草叢與花卉可以根據光線照射方向，將其分成亮色、中間色、暗色等三個色彩層次。

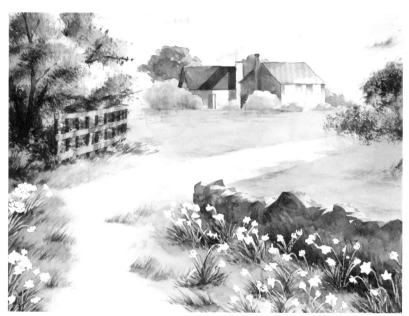

草叢：623 ●、623+506 ●、623+506+331+409 = ●

9 待顏色乾透後，去掉前景花叢的留白膠，讓花朵乾淨的部分呈現出來，再分區域加重畫出草叢細節。

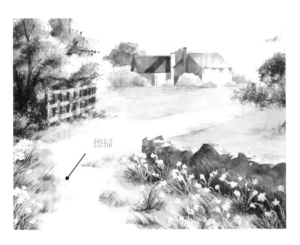

擦掃

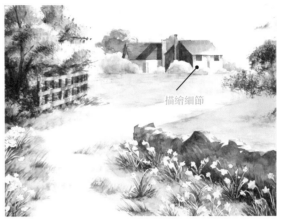

描繪細節

花朵：268 、227　　　地面：623 、411

10 用較少的水分混色畫出花朵，再用扇形筆沾
取淺色，擦掃近處草地的地面，豐富層次。

房屋：623、416+506+331+409 = 、568+506 =

11 描繪靠近處的房屋細節，增強明暗對
比，拉開兩個房屋的空間關係。

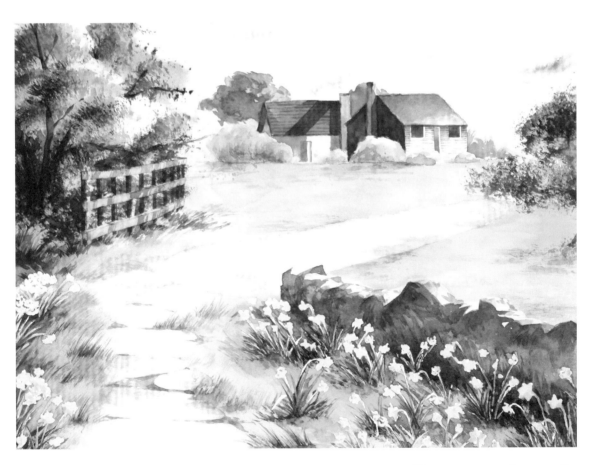

石板路縫隙：416+506 = 、416　　　地面：227 、623

12 描繪路面石板縫隙，注意近實遠虛。之後在中景草地與路面銜接處適當地補上一些顏色，虛化路
面邊緣形狀，讓畫面的空間深度更強烈。

7.2　學習永山裕子的水彩訣竅

永山裕子（Yuko Nagayama，1963 年－至今）是日本最具代表性的水彩畫家之一。她的風格遊走在寫實與寫意之間，畫面豐富不雜亂。我們能從她的作品中充分感受到女性畫家的浪漫與細膩，目前也稱永山裕子的風格為永山流。

● **風格特點**　擅長用各種技法表現大自然中的景物，以濃郁色彩表現為主。上色方式喜愛用多次疊加渲染的方法營造氛圍，用色夢幻。

● **風格解析**

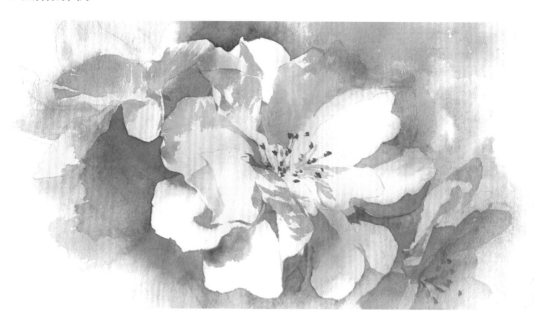

技法效果

常用混色和疊色這兩種方式表現多彩的顏色，強化光感和物體形狀。

豐富色彩

強烈光影

強調形狀

空間表現

永山流喜歡用虛實及強弱之間的對比來展現畫面的空間感。

主體突出

邊緣弱化

背景虛化

常用配色

我們挑選了永山裕子作品中多次出現，且對初學者來說比較容易掌握的兩種配色方案。

黃綠配色

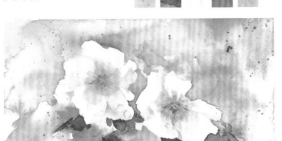

紅紫配色

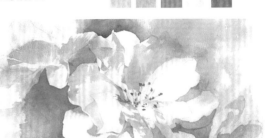

在以黃綠色調為主的顏色搭配中，以鮮亮的黃色為主體色，將綠色暈染在四周。注意用黃色與紫色暈染一些灰色地帶，由於這樣特別容易暈髒，所以紫色的用量要少一點。

在以紅紫色調為主的顏色搭配中，於主體的紅色花朵亮面上，暈染些許亮黃色，藉此增強畫面的光影效果。把藍紫色當作背景色，可以襯托出花卉的效果。顏色搭配乾淨、浪漫。

疊色的表現

巧妙的疊色是提升畫面空間感的關鍵技法之一。透過疊色技巧，減少調和顏色的次數，可以使物件變得更加通透、乾淨。

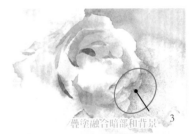

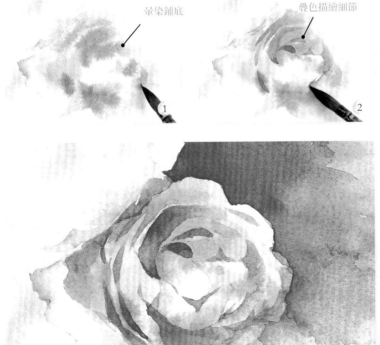

暈染鋪底

疊色描繪細節

疊塗融合暗部和背景

疊色減弱過亮的花瓣

1. 永山裕子上色的第一步喜歡先打濕紙張，再根據畫好的線稿暈染鋪色。這一步最好減少顏料的調和次數，才能讓底色更加通透亮麗，之後上色也不會因為顏色多而弄髒畫面。

2. 待底色乾透後，就開始用疊色的方式描繪細節，這個步驟的疊色形狀一定要確實，才能營造出強烈的光感。

3. 隨後再次用疊色的方式，減弱物體暗部和背景的顏色差異，或是畫面中不屬於視覺焦點範圍內的突出部分。藉此營造畫面的空間感，強調主體。

【Practice】作品練習！

斑斕的八重櫻

透過顏色層疊留白，營造畫面的空間感。因為顏色和疊塗的層次都較為豐富，所以每層用色都要乾淨、明確。一起努力學習，變成操控畫面氛圍的高手吧！

使用顏色

- 270 偶氮深黃
- 623 樹汁綠
- 616 鉻綠
- 370 永固淺紅
- 331 深茜草紅
- 506 深群青
- 508 普魯士藍
- 568 永固藍紫

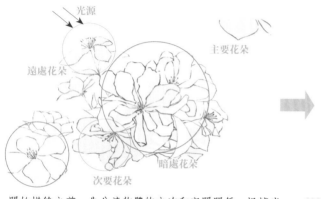

光源　主要花朵　遠處花朵　暗處花朵　次要花朵

開始描繪之前，先分清物體的主次和空間關係。根據光源方向，簡單畫出物體的形態和畫面整體的明暗位置。注意主要的花朵是視覺中心，明暗形狀一定要清楚。

主要花朵的水量少

整張畫面刷水

1 在畫紙上刷水，控制主要花朵的水量，以便鋪色時，清楚呈現花朵的明暗。

① ② ③

鋪色時，由於視覺中心的水分較少，上色之後易形成具體形狀，因此在邊緣處用畫筆把顏色抹開。

底色：331　、370
616　、506

2 趁濕用顏料加水鋪色，花蕊的顏色稍重，進而區分出花朵之間的關係。

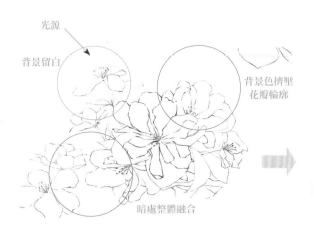

光源

背景留白

背景色擠壓
花瓣輪廓

暗處整體融合

背景底色：616 ⬤、506 ⬤

營造整體氛圍。按照畫面整體明暗關係和主要物體的明暗分布來安排環境氛圍。靠近光源處可以適當留白，交代光源位置；視覺中心的花瓣亮部依靠背景色擠壓出花瓣輪廓，增強光感；處在暗處的花朵與背景融合，藉此強調主體。

局部刷水上色，用稍乾的畫筆將顏色推開，避免出現水痕。花瓣暗部區域則大面積刷水上色，讓花瓣暗部與背景融合。

光源

1

2

3

根據花朵的生長規律及光源方向，確定花蕊位置，描繪前景區域的花瓣陰影及暗部形狀。

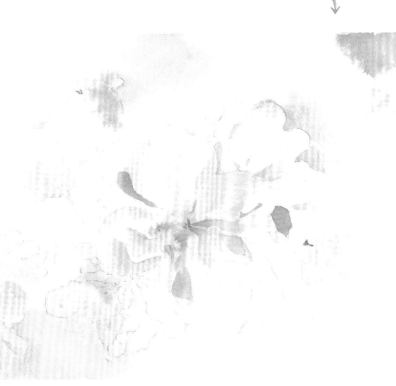

花蕊：370 ⬤

花瓣：331+506 = ⬤

331 ⬤

用高飽和的顏色畫出花蕊位置。描繪花瓣暗部時，顏色稍作變化，讓形狀清楚。

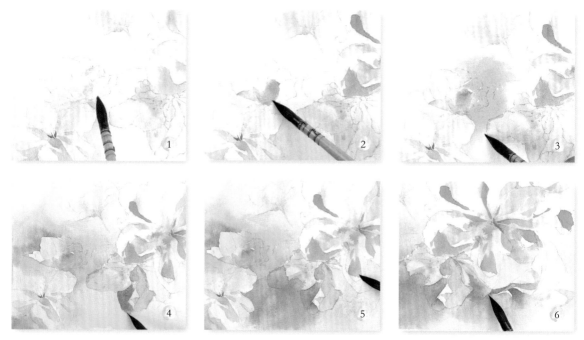

不用仔細描繪遠處的花朵細節，簡單進行混色暈染就可以了。而靠近視覺中心的花朵即使基本位於暗處，也要比遠景花朵的明暗形狀和輪廓更清楚。這樣才能讓畫面的焦點保持在同一個區域，讓主次感更強烈。

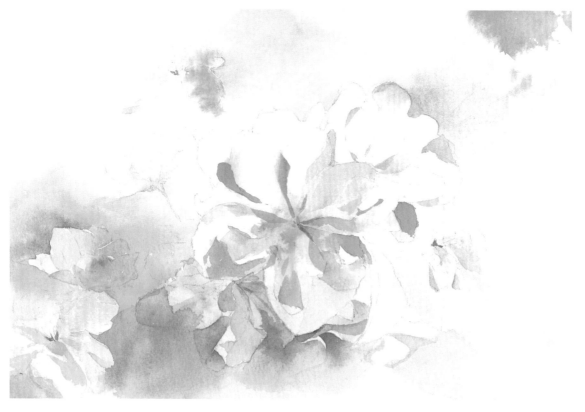

暗處花朵：331 ⬤ 、568 ⬤ 、616 ⬤ 、508 ⬤　　　遠處花朵：370 ⬤ 、506 ⬤ 、331、616

5 用混色方式結合背景色畫出其他花朵。除了花瓣的固有色之外，最好選用同類色或色彩差異小的顏色。

遠處葉片的顏色可與背景顏色結合，越靠近光源，葉片顏色越接近背景顏色，進而將遠處的花朵推得更遠，增強光感，畫面也會更加通透。

位於視覺中心位置的葉片，顏色要更貼近真實，且明暗對比強烈。

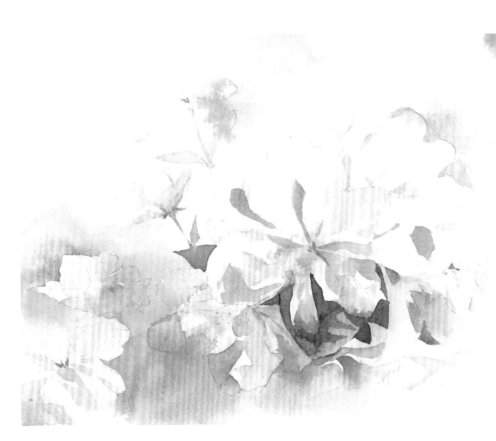

遠景葉片：623 ＼、616+508 = 　　　　近景葉片：623、623+506 =

6 描繪葉片。平塗出遠處葉片，近處葉片在鋪上底色之後，再用重色在暗部暈染，用較乾的畫筆描繪出暗部的具體形狀。透過簡化次要部分來營造畫面空間。

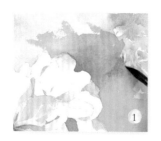 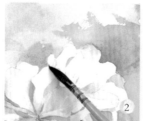 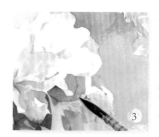

在處理視覺中心亮部的周圍環境時，加重背景區域。沿著邊緣輪廓隨意塗抹，有深有淺。用重色強調花朵，上色區域乾透後，產生的形狀也是一種增強畫面作品感的方式。

右上角：506 ⬤、331 ⬤

506+623 = ⬤

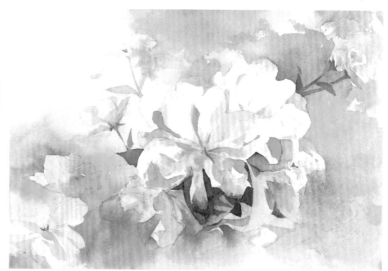

7　局部加重右上方櫻花的邊緣背景顏色，將形狀清楚地對比出來。突顯花朵形狀，拉開背景與主體花朵的空間關係。注意顏色不要過深，使用與底色相近的 506 疊塗即可，還可以適當點染一點 331，藉此豐富色彩。在花朵底端靠近葉片的地方，使用略深的 506、623 調和色來強調。

描繪花蕊細節時，直接用飽和度高的顏色勾畫，可以集中畫面的視覺焦點。

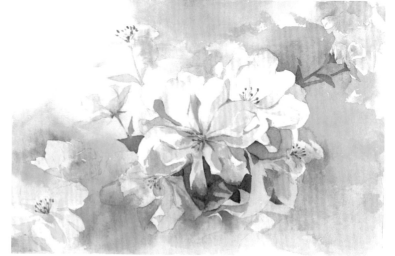

細節：270 ⬤、331 、331+568 = ⬤

8　描繪主體花瓣與花蕊。觀察花瓣之間的疊壓關係，在花瓣輪廓上局部加重顏色。繪製花蕊時，要注意花朵的空間、明暗關係，避免花蕊與周圍環境脫節。

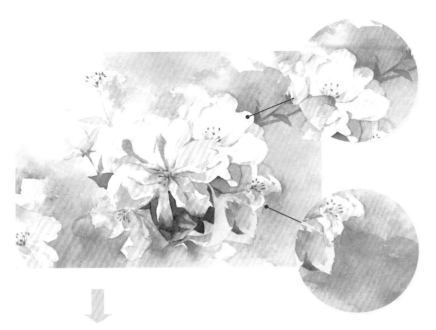

由於背景加重了二次，使得藏在主體花朵後面的花瓣往前跳。此時在花瓣邊緣處用背景顏色壓一下，能讓邊緣比較不明顯，強調出空間及主次關係。

從現有畫面中的花朵位置安排所產生的構圖引導線，以及整體背景環境色來看，整個畫面左邊偏重，右下角需要用重色平衡。

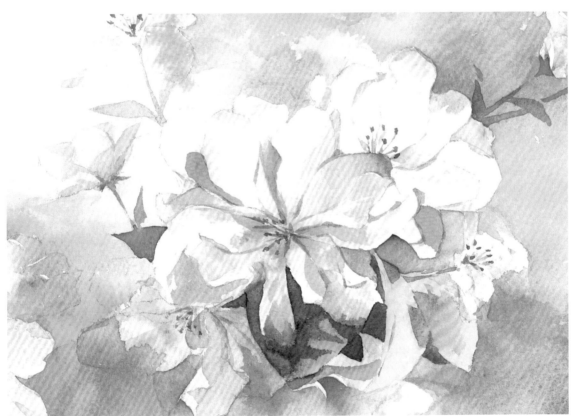

花朵周圍：616+506 = ⬤　　右下角：331 ⬤ 、623 ⬤ 、508 ⬤

9 調整整體畫面，用環境色壓下後面花朵。透過混色加重右下角的環境氛圍，增加氛圍的層次，豐富畫面。

7.3 跟著透納隨性畫水彩

約瑟夫‧馬婁德‧威廉‧透納（Joseph Mallord William Turner，1775 年—1851 年）是 19 世紀前半英國學院派畫家的代表，以擅長描繪光與空氣的微妙關係而聞名於世，尤其對光線和色彩的運用有獨到之處。他將水彩畫當作一種獨立的藝術表現，改變了水彩畫的表現形式和地位。

● **風格特點**　注重畫面的表現力，擅長用筆觸表現自然界中的動態現象，光、色運用得恰到好處，色彩豐富、對比強烈、極具空氣感。

● **代表作解析**

《大雅茅斯港》，1840 年

顏色

色彩大膽瑰麗，對比強烈。

用筆

收放自如，筆觸與所描繪對象融合得恰到好處。

氛圍

水氣彌漫是透納最擅長的氛圍表現方式。

常用筆觸及運筆

透納有著獨特的繪畫技法，在不斷的探索中，逐漸打破了水彩透明寫實的風格，用他充滿張力的肆意筆觸，將色彩與空氣完美揉合。

畫筆水分足

畫筆顏料的水分充足時，畫出來的筆觸色塊比較明顯，適合繪製顏色鮮明的筆觸效果。

畫筆水分少

畫筆顏料的水分較少時，很容易畫出鏤空飛白的筆觸效果，紋理質感更加明顯。

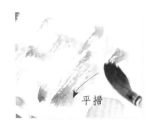 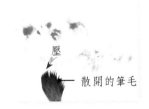

配色風格

根據透納長期對色彩的研究，我們歸納了以下三種他在不同繪畫階段的配色風格。

古典（《丁登寺的聖壇和路口，面朝東窗》，水彩，1794年）

顏色飽和度低，整體發白發灰，幾乎沒有重色。

現實（《沃頓橋段的泰晤士河》，油畫，1805年）

顏色比較厚重，經常大面積出現重色，色彩傾向較明顯、對比強烈。

浪漫（《紅色的夕陽》，水彩、水粉，1830-1840年）

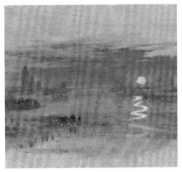

色彩傾向明顯、飽和度高，灰色系或重色系很少出現在這類風格的作品中

【Practice】作品練習！

臨摹《威尼斯朱提卡島東邊的日出》

透納隨性的筆觸看似隨意卻不隨便。在臨摹他的作品時，可以適當放鬆下筆，以便更加接近大師繪畫時的狀態。

使用顏色

268 偶氮淺黃	370 永固淺紅	411 赭石
366 永固玫瑰紅	568 永固藍紫	331 深茜草紅
506 深群青	508 普魯士藍	416 深褐

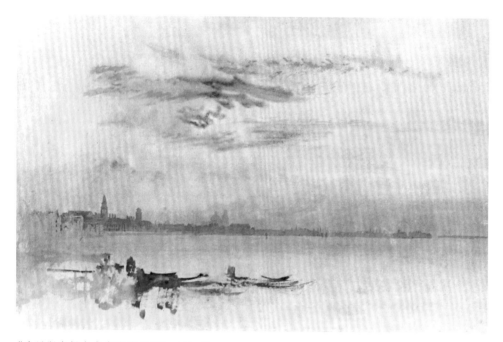

《威尼斯朱提卡島東邊的日出》，1819 年

用筆

透納會選用一些多變的筆觸來控制畫面的空間關係。

筆尖點	揉擦	掃筆

用色

畫面顏色夢幻、大膽，變化豐富，極具浪漫主義色彩。

自然混色	揉合色彩傾向強烈的顏色	重色強調空間

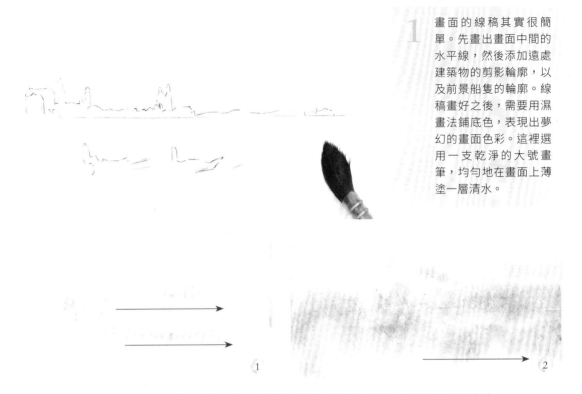

1　畫面的線稿其實很簡單。先畫出畫面中間的水平線，然後添加遠處建築物的剪影輪廓，以及前景船隻的輪廓。線稿畫好之後，需要用濕畫法鋪底色，表現出夢幻的畫面色彩。這裡選用一支乾淨的大號畫筆，均勻地在畫面上薄塗一層清水。

暈染的底色都是用純色與水調和均勻後直接上色，這樣紙面顏色才會更加鮮豔，減少添加細節顏色而變灰變髒的情況。鋪畫底色時，為了讓暈染的顏色銜接自然，必須一直保持紙面濕潤。

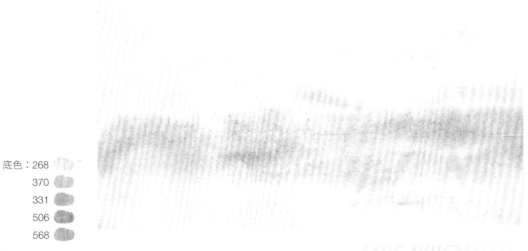

底色：268
　　　370
　　　331
　　　506
　　　568

2　在紙面濕潤的情況下，迅速用豐富的顏色暈染鋪底色。注意顏色深淺差異要控制在一定範圍內，而且不要留下水痕。

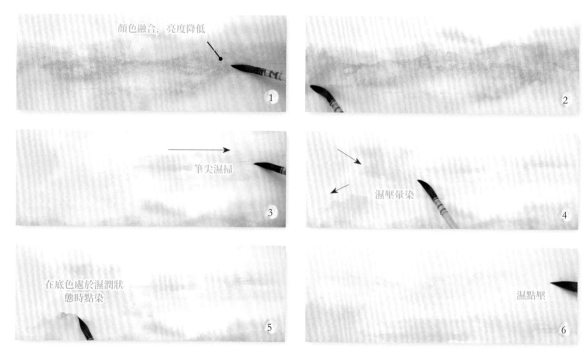

顏色融合，亮度降低

1

2

筆尖濕掃

3

濕壓暈染

4

在底色處於濕潤狀
態時點染

5

濕點壓

6

描繪天空之前，先用畫筆把顏色揉進畫面中。稍微降低建築物底色的飽和度，區分遠景天空以及建築物的空間關係。水面倒影的部分在揉色時用力一點，拖出一些淺色區域，製造水氣蒸騰的感覺。再透過不同筆觸和運筆方式來區分天空層次，越靠近藍色建築物區域，筆觸越弱，這樣可以使雲彩的衔接更自然，空間關係也更加清晰明朗。

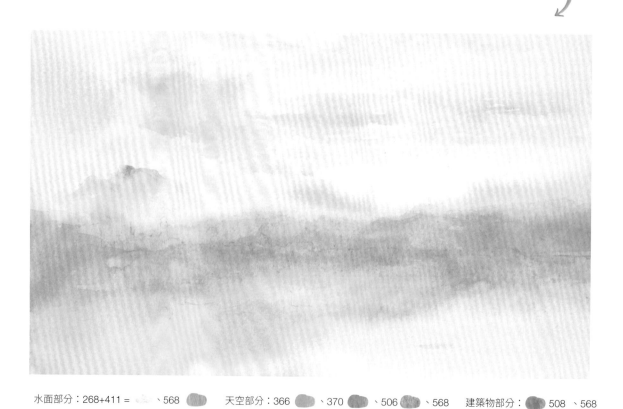

水面部分：268+411 = 　、568　　天空部分：366 　、370 　、506 　、568　　建築物部分： 　508 、568

3 趁底色濕潤，繼續用豐富的顏色依序加重水面、建築物、天空的明暗，區分畫面的空間層次。

簡化處理

用簡單的短碎線條勾畫靠畫面邊緣的建築物，不描繪細節，藉此襯托畫面中的主體。

深淺層次

建築深淺層次變化，強調遠近空間關係。

疊塗淺色

1

疊塗深色

2

建築物的輪廓細節

3

描繪遠處的建築物時，先按照外輪廓形狀鋪一層藍底，顏色越重離視線越近。透納會利用一些細小的短線強調建築物的細節，並虛化建築物的底部，將建築物在畫面的空間位置推得更遠。

遠景建築物：506+508 =

4　用 506、508 加水調和畫出遠景建築物。注意每一次疊塗上色時，一定要在上一層顏色完全乾透後再進行，確保建築物的輪廓清楚，顏色乾淨、清透。

濕壓掃

濕暈染

快速乾掃

在乾透的底色上先疊上一層淺色，讓湖面與船隻的顏色銜接更加自然，用壓掃的筆觸來強調陰影，再用接近船隻的淺色逐漸暈染，直到畫出完整的船隻，靠近畫面中間的地方用筆頭快速乾掃來突顯湖面的小船。

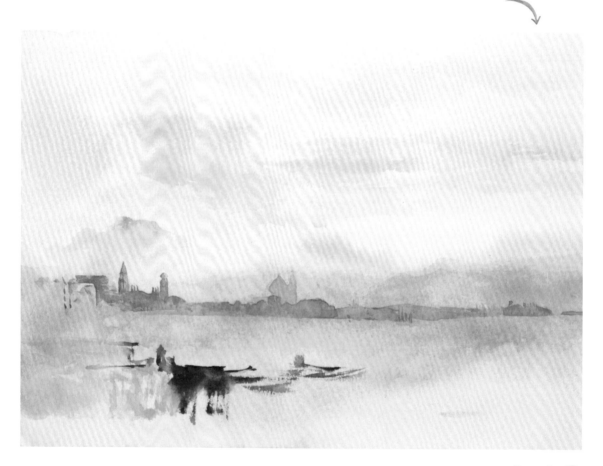

近景小船：331+411+416 =

5 用 311、411 和 416 調和出不同濃度的顏色，描繪前景小船部分，強化筆觸，突顯遠近空間感。

筆尖乾掃

壓掃

點掃

先掃後加水揉擦

先點後加水揉擦

乾點

日落時，雲層底面受光，使得雲彩靠下部分的顏色比較鮮豔，偏紅色、橙色。用筆快速乾掃出雲彩的亮部

透納用乾筆快速點、擦掃來描繪雲彩的暗部，與雲彩的亮部顏色揉合，使雲彩能與天空背景自然融合，又不會因乾筆的運用而與畫面脫節。

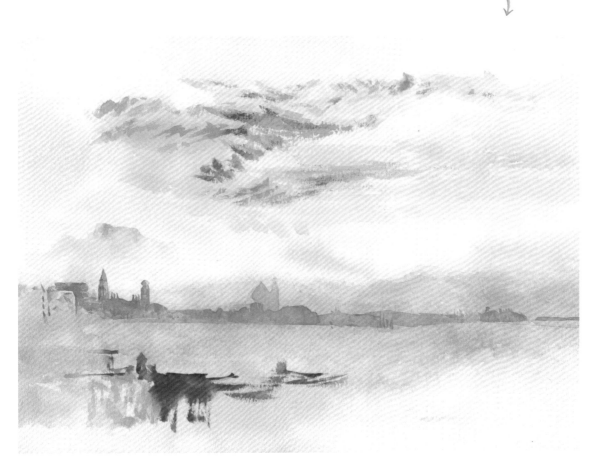

雲彩亮部：331 、370　　雲彩暗部：508+506 =

6 最後直接用顏料調和少量的水，結合不同的運筆方式，畫出天空中的雲彩。增加畫面的筆觸感，提升畫面的可看性。

【人物訪談】問與答

插畫師簡介：安妮老師是工作室的「領袖」，也是一位正直的好青年。常常一本正經地講段子，無時無刻都能讓你擺脫負能量。擅長水彩、簡筆畫、手帳，是實力強大的全能王。

代表作品：《手帳入坑指南》

《超清新（水性）色鉛筆隨手畫 10000 例大全》

Q1：進入水彩世界之後，才發現水彩是這麼有歷史的畫種。安妮老師有特別喜歡的水彩畫家嗎？能不能簡單說明一下。

 特別喜歡的倒是沒有，比較喜歡的很多。先介紹兩位吧！一位是新寫實主義畫家安德魯·懷斯。他大概是受到成長背景和生活環境的影響，作品中流露出一種空曠的孤寂感，能讓人產生共鳴；另一位是水彩畫家蔣智南，他比較喜歡描繪強光，但是在他的作品中，「光」並不刺眼，反而有種柔和的美感。

Q2：這麼多不同風格的水彩作品可以分類嗎？畫法上是不是也有不同？

 整體而言，可以分成傳統和當代兩大類，畫法上也有較大的區別。傳統水彩的畫面層次比較多，所以畫面表現也以寫實為主。而當代水彩就比較接近我們現在所看到的水彩畫了，風格多樣，用色也比較大膽。

Q3：您覺得初學者應該如何臨摹大師的作品呢？

 對於剛踏入水彩世界的人，其實我不太建議臨摹大師的作品。其中一個原因是基礎知識不足，還有一部分的原因是網路上看到的大師作品圖往往與原作有著較大的差異。對大師作品感興趣的朋友可以在相關網站上搜集大師的作品。如果已經對水彩有了整體的瞭解，而且具備一定的基本知識，臨摹大師的作品可以發揮實際的作用。臨摹大師的作品時，不能盲目地看著圖就開始下筆，要從「他的作品為什麼好？好在哪裡？他如何畫到這個程度？」等幾個問題來思考與分析，然後再動筆。